法國陽光劇團團長亞莉安‧莫虛金。

2007年，莫虛金率領陽光劇團來台演出《浮生若夢》，在兩廳院的戶外廣場上搭起巨大的白色帳篷。

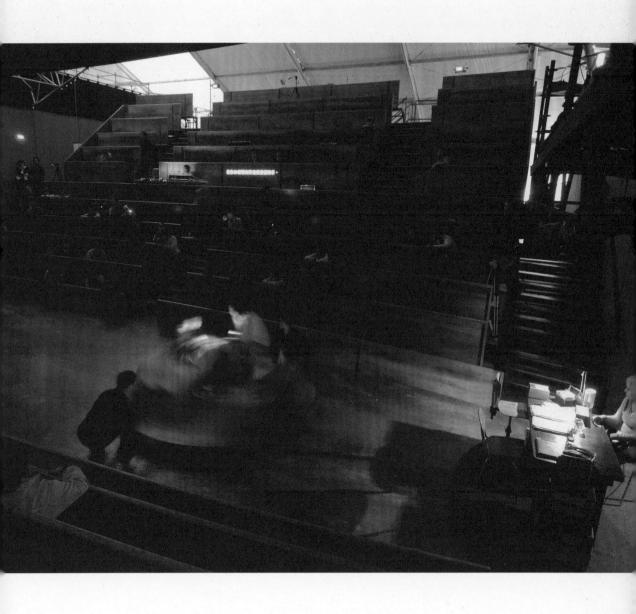

帳篷內，你我坐在觀眾席上，看著旋轉圓盤上，轉出一幕幕的人生風景。

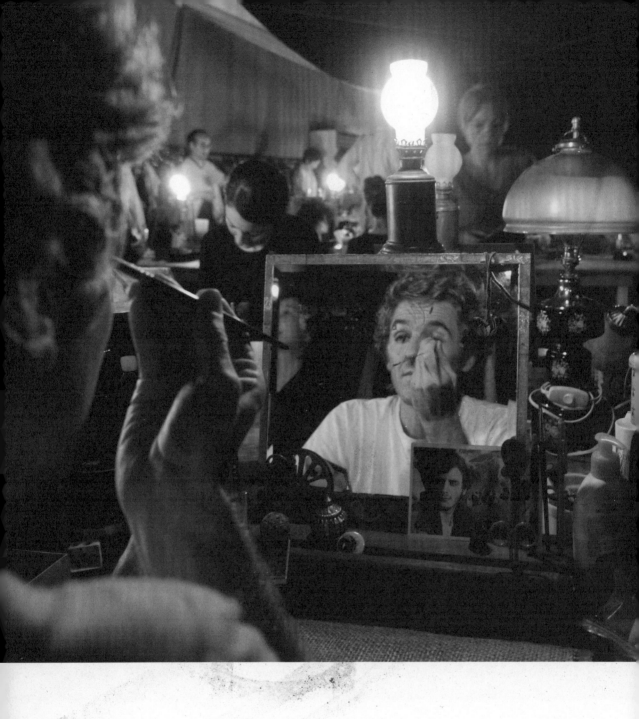

演員從化妝的過程中，逐漸走入角色。

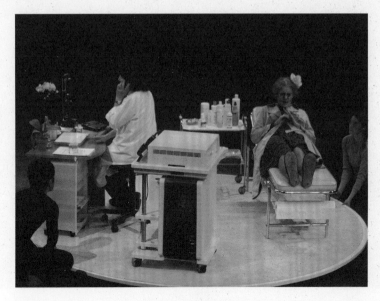

演員與工作人員在舞台上調整演出細節。

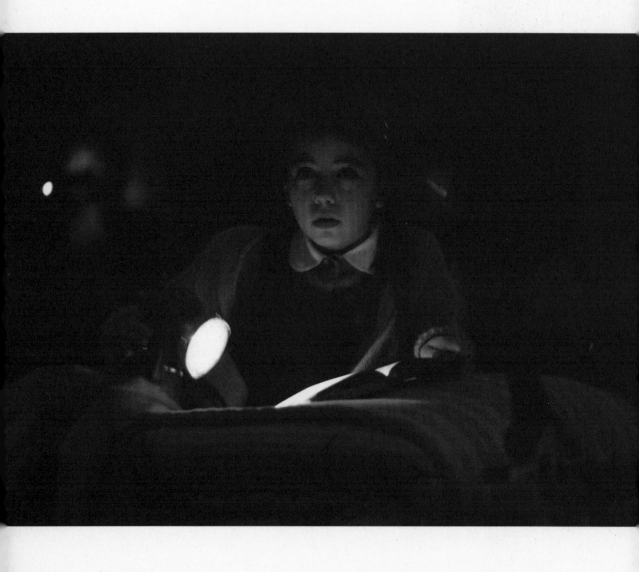

這是一齣真實，也超越了真實的戲。

《浮生若夢》的演出時間長達六個半小時。

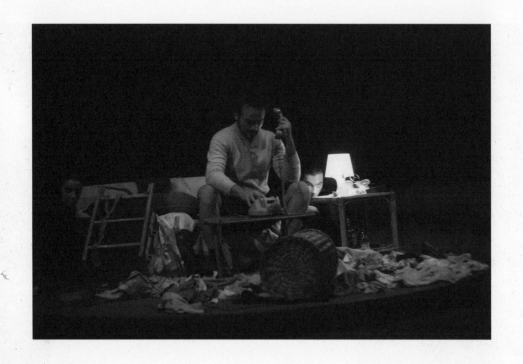

《浮生若夢》是從六百個即興片段中，所挑選出來的四十個人生場景。

亞莉安‧莫虛金

Ariane
Mnouchkine
當下的藝術

亞莉安‧莫虛金｜法賓娜‧巴斯喀──著

馬照琪──譯

CONTENTS
目次

4　「在兩廳院遇見大師」：化剎那為永恆

7　戲劇，一門巫師的藝術

23　旅程開始

41　一切的起源

53　長途旅行

67　排練中

83　來自各方的影響

101　拍電影

111　社會運動

129　亞維儂，藝術家們的抗議行動

141　觀眾是一種精神上的社群

151　《1789》、《1793》、《黃金年代》以及其他

165　寫歷史

183　陽光劇團演希臘悲劇

197　上帝藏在細節裡

213　陽光劇團四十歲了

231　今日的世界

241　給法賓娜‧巴斯喀的信

249　後記

253　與本書相關的一些文章

267　莫虛金最愛的摘句

273　陽光劇團作品年表

前言

「在兩廳院遇見大師」：化剎那爲永恆

相較於近年國內表演藝術活動的蓬勃發展與觀賞人口的普及，表演藝術的出版向來屬於小眾。然而也因此，專業表演藝術的出版格外值得我們努力開發耕耘。表演藝術出版品是藝術家與觀眾，也是商品與消費者之間的重要橋樑，更是藝術教育與推廣的重要媒介。

成立二十多年，兩廳院作為台灣最專業的演出場地，不僅提供國內優秀的表演團隊在這個舞台上發光發熱，更引進國際級的大師巨擘的作品，讓國內表演藝術和世界接軌，同步呈現全球舞台的趨勢。

面對這一場場在幕起幕落間，轉瞬成為歷史的藝術盛宴，我們不斷思索，如何讓大師們的藝術創作，留下深刻的印記，進一步啟發台灣的創作者與觀眾。1992年個人初度服務於兩廳院時，即著手《表演藝術》雜誌的創辦，以定期的專業刊物來為表演藝術保存推陳出新的史料和紀錄。「在兩廳院遇見大師」這一系列專書，也是基於同樣的理念，藉由引介大師相關著作，將他們的生平、工作經驗、理念想法付諸文字，作成記載，帶領讀者深入這些表演藝術重鎮的美學思維與作品內涵。

「在兩廳院遇見大師」系列2007年開始出版以來，已陸續介紹了碧娜·鮑許（Pina Bausch）、羅伯·勒帕吉（Robert Lepage）、羅伯·威爾森（Robert Wilson）、彼得·布魯克（Peter Brook）以及鈴木忠志（Suzuki Tadashi）等，內容涵蓋舞蹈、劇場、音樂等諸多大師的藝術生命與創作實錄，得到讀者的熱烈迴響。而現在，我們著手推

出的是法國陽光劇團導演莫虛金（Ariane Mnouchkine）《當下的藝術》一書。

莫虛金曾在2007年率領陽光劇團來台演出《浮生若夢》，好評如潮。在莫虛金身上，我們看到了一個多面相的女性：她是1964年成立「陽光劇團—互助工人製作公社」的團長；是目光遠大、深受東方文化影響的劇場導演；是風格大膽的電影導演；也是穿越世界的探險家。莫虛金的重要作品，包括了《黃金年代》、《莫里哀》、《柬埔寨王的悲慘但未完成的故事》、《河堤上的鼓手》等。莫虛金曾說，戲劇是一門當下的藝術。所謂戲劇，就是「這裡與現在」。這本訪談集，藉由法國劇場評論家法賓娜的提問與莫虛金的闡述，兩位傑出的劇場藝術家的對話，一步一步深入莫虛金的劇場風格、戲劇理念，以及她畢生所堅定追求的目標。

我們期待「在兩廳院遇見大師」系列書籍的出版，除了彌補戲劇愛好者尋覓中文專書不易的缺憾，更能活絡表演藝術的出版市場，使這個出版領域，也在我們的文化土壤上萌芽生長、開出繁花茂葉。

國立中正文化中心
藝術總監

戲劇，一門巫師的藝術

第一次會面
彈藥庫園區[1]**，2002年8月21日，星期三，7:00 PM**

我於5月的時候向莫盧金提出合作一本訪問集的想法。在經過好幾個星期的思考之後，她終於在8月初答應接受了這個想法。但是在接受之前，她在電話中重申好幾次關於訪談的內容若是未經她的同意，是絕對不准出版的。幾年之前，她便已經拒絕過一本她的自傳的出版，而自傳的作者還是莫盧金極爲尊敬與喜愛的作家。我們雙方都了解這個計畫所冒的風險。所以即使她答應了我訪問集的提議，我也了解這不代表一切將順利進行。莫盧金幾天前剛結束她的假期。她的下一個戲，目前還沒有名字，也於幾天前開始了初期的排練。

巴斯喀：為何對於接受訪問集的想法如此猶豫不決？
莫盧金：因為這彷彿已經將我所做的事情都蓋棺論定，但我一點都不覺得自己已經確定下來。我認為，沒有一個人可以自認為確定下來，尤其是做劇場的人，因為戲劇是一門絕對無法永恆不變的藝術。而且我也害怕重複前人早已說過一百遍而且說的比我好太多倍的事情。總而言之，寫下的文字缺乏了說出的話語所帶有的擔心與不確定的語調，文字往往變得太明確，太世故，又太自傲了。我的經驗中唯一有價值的地方，就是四十年來，在一群對劇場與我同樣瘋狂的夥伴的陪伴下，我得以實踐我的夢想。但是我可以分享的東西其實是大家都已經知道的秘密。

巴：為什麼？

莫：因為早在兩三個世紀之前，與我同樣在劇場工作的人就已經經歷過我所經歷的事情，而且他們說的都比我好。我唯一與他們不同的地方，也許就是我不斷自我質疑的態度。在許多關於陽光劇團的影片當中，我覺得最有趣的時刻，就是大家看到我們不斷的在尋找卻遍尋不著答案的時刻。這才是劇場精采與動人的地方。如果我們只給大家看到我們這群自稱為藝術家的人宛如天賜一般找到答案的偉大時刻，那麼大家什麼都不會學到。唯有當觀眾看到我們遍尋不著答案，直到汗流浹背，淚流滿面，無助到幾乎要放棄的時刻，大家才能感到被激勵、被鼓舞，並真正學習到一些事情。

巴：四十年下來，您是否終究還是找到了一些答案？

莫：每一檔戲完成的時候，我們終究都會找到一些答案。但是誰都不能保證下一次也能夠找到。

巴：陽光劇團的經驗最獨特之處是什麼？是她的團隊式的運作方式（la troupe）嗎？

莫：劇場的起始點源自於對一個團隊的渴望。所有想要參與戲劇的人都會夢想有一天能與大家一起工作。但是在我們劇團初始的六〇年代，一般人並不認為這是好的運作方式。當時普遍認為團隊會埋沒演員，或是讓演員變成公務員。

巴：為什麼選擇這樣的運作方式呢？

莫：每一齣戲都像是一次偉大的出航。為了去探險，為了穿越陌生的海洋，我們需要一群像家人一樣互愛的夥伴，如游牧民族一般，一起度過旅程中的難關。唯有如

此，我們才能穿越最危險的暴風雨，發現未知的美麗島嶼。團隊就像是一個家庭，是保護者也是解放者，讓我們生活在一起也值得我們為它奮鬥。它提供一個在這個日漸現實與冷漠的世界中依然動人的宇宙。

巴：但是團隊式的生活是否也表示自我的被掩蓋？

莫：不。它會是一個精神上的防火牆，將背叛、遺棄、憤世嫉俗、吝嗇、貪婪防堵在外，也防堵了停滯不前，以及動盪不安。它同時也是對抗矯飾做作的最佳良藥。以上所說的缺點我們都有，至少我有。團隊生活就像是一種修行，一種訓練，是一種紀律與終身學習。它需要為他人設想，互相聆聽，絕對不能偷懶。比如說，我，若是沒有團隊生活，我想我會變得很懶惰。如果我不需要擔任舵手的任務，而如果這不是一艘稍一疏忽就會進水，操縱不當就會觸礁，船艙不天天清理就會爆炸的船的話，我想我會變得很懶惰。我很可能會變得意志軟弱。這個世界有太多讓我覺得有趣的事情。「啊！我可以去做這件事情！啊對，那件事情也看起來很有趣，我要去試試看！我可以去學語言，我可以……」但最後我什麼事也不會做。你問我是如何成功的建立這個劇團的？那是因為大家不讓我不去做這件事。過去曾經有過一些令人痛苦的時刻，因為造成的傷害太深，讓我簡直想放棄，我對自己說：「夠了。真的是夠了！我不要再繼續下去了！」正當我要跟大家宣布這個決定的時候，此時，就會有一個人、兩個人，在他們眼神中我看到他們在說：「這一切絕對不可以停止！」他們連想都沒想過這件事情會發生。

即使當團隊生活一切進行順利的時候，總還是有人會有情緒。此時，就必須要聆聽他的感受，同時，避免他將不滿的情緒傳染給他人。這個不滿的情緒有時候只是一個小傷口，有時候卻是瘟疫。如何分辨兩者就是很重要的課題。當我較年輕

的時候，我常分不清兩者。一個小傷口只需要安慰的言語就可以復原，但如果是瘟疫就必須趕緊切掉！

巴：你如何辨識瘟疫的出現？

莫：通常都是太晚才發現瘟疫的存在。但是，老天保佑，我們到目前為止都安然的度過。因為即使我們碰到了瘟疫，這些害群之馬也很少是壞蛋。在這四十年間，大約總共有五百人曾經在陽光劇團工作過，這中間又大約有一百人算是劇團的核心人物。總的來說，曾經出現過的真正的壞蛋大概不超過一隻手可數的數目！即使是那些曾經與我出現過激烈爭執的人，說真的，他們都不是真正的壞蛋。

巴：曾經出現過幾次危機？

莫：真有趣，大家似乎都對陽光劇團的危機特別感興趣。算了，沒關係。陽光劇團一共經歷過三次非常嚴重的危機，分別是在《黃金年代》[2]，莎士比亞系列，以及《阿德里得家族》之後。危機總是發生在成功的演出之後。

巴：危機為什麼會出現？

莫：如果我們知道的話，早就會避免掉了。危機的出現是因為一些事情發生了但沒有人察覺到，一些早該要解決但是我們不知道要解決的事情。解決或是斬斷！有些危機也許今天不會再發生，因為我也學習與成長了。但，也許就在我與你講話的當下，有一個危機正在醞釀，但我卻毫無警覺！

在陽光劇團，大家的工作都很繁重，但我們的薪水卻不高，所以當然有人會受不了。有時候，某人會突然覺得他在別處會更好，他會更受人重視，別人會覺得他

更厲害，這時候，他就會下午四點才進劇團而不是早上八點。我當然了解他想要離開的心情。但是，如果他知道等待至最佳的時機再離開，在兩齣戲之間的空檔而不是戲進行到一半的時候突然離去，那麼就不會有危機的發生，劇團也不會受傷。這時候，劇團的大門不是關閉的，彼此不會有決裂的可能。劇團與演員之間應該有一個默契存在：就是當我們決定一起工作的時候，這個工作關係應該持續至戲完全結束為止，也許是一年或兩年之後，接著，我們再決定彼此是否繼續這樣的合作關係。

有時候，我不知道該如何處理傷口。有時候，我對某些演員、對我的工作的熱情太過澎湃，以至於無法好好看清事情，察覺不到一些演員已經成長蛻變，並開始尋求不同的東西。而當我理解了之後，我開始指責他們，因為我們一起創造的東西是這麼的美好。當然，有時候我對他們的崇拜，甚至是愛慕，導致我看不清這些人對其他演員所造成的傷害。從《阿德里得家族》之後，我學習到如何讓演員離開但仍保持良好的關係。當一個演員完成了他的任務而決定離開時，我應該要接受，即使這件事讓我悲傷。

巴：有點像是被遺棄。

莫：是的。我覺得自己「被背叛與遺棄」！但有一天我在讀尚・達斯特[3]的工作筆記，他的劇團是法國最負盛名的劇團之一。你知道怎麼樣嗎？他的演員，包括那些極為重要的中堅份子，平均待在劇團的時間是四年！天哪！我還有什麼好抱怨的，我大概是演員離開最少的導演了！從此，我就再也不抱怨了。我對自己說：「我再也不會留戀我的演員了。再也不會。」但是怎麼可能！導演如何能不喜愛自己的演員？每個人或多或少都會留戀身邊的人事物。所謂危機就是這樣。就是離開

的人往往不是你不太喜歡的人，而是你最愛的那個人！這就是最教人痛心的地
方。更何況，在陽光劇團裡，很少人是我不很喜歡的。當劇團中最有才能，並且
漸漸展露頭角、綻放光芒的人決定要離開，這就像是希臘神話裡，達納依德女人
（des Danaïdes）不斷打水但水桶卻永遠盛不滿的故事一樣。當這些演員的藝術
造詣達到巔峰，能夠將一身的才華傳遞給年輕一代時，他們卻選擇離開！

令人慶幸的是，直到今天，有整整一個世代的演員還留在陽光劇團。他們有的已
經在劇團耕耘了七年、十年、十七年。當然，他們之中一定還有人會離開，但
是……越晚越好。我希望越晚越好！

巴：為何在成功的戲之後總是緊跟著危機？

莫：又是危機！唉算了！不是每一個成功的戲之後都緊接著危機，而是危機總是跟隨
在成功的戲之後。演員突然閃耀起來，他的自我意識也開始跟著膨脹。他開始需
要自己的舞台。但是，您看看，您是如何對這問題窮追不捨！您不斷問我關於演
員的離去與決裂的問題，但是大部分的演員是選擇留在劇團十年、十五年、二十
年、甚至是三十年！那些我們稱為新進份子的演員也都已經待了八年！而且，有
許多人離開是為了從事導演的工作。不少人後來成為出色的導演。劇評們總是等
到演員離開了陽光劇團之後才開始重視他們，這讓我很受傷。你們，劇評家，即
使在最好的狀況，也只會寫到：「演員們的表演很精采。」但是你們要點出他們是
誰啊！我的天！要跟大家說誰很精采！

要說雷內‧帕翠納尼（René Patrignani）跟菲利浦‧雷歐塔（Philippe Léotard）在
《廚房》與《仲夏夜之夢》中很精采。

尚-克勞德‧潘史納（Jean-Claude Penchenat）在《仲夏夜之夢》、《1789》、

《1793》及《黃金年代》中很精采。

菲利浦‧柯貝（Philippe Caubère）在《黃金年代》中很精采。

瑪利歐‧貢薩雷斯（Mario Gonzales）在《黃金年代》中很精采。

菲利浦‧歐提耶（Philippe Hottier）在《黃金年代》、《理查二世》與《亨利四世》中很精采。

歐迪‧宮提帕（Odile Cointepas）在《理查二世》與《第十二夜》中很精采。

喬瑟芬‧德韓（Joséphine Derenne）在《小丑》、《1793》、《黃金年代》、《莫里哀》與《梅菲斯特》中很精采。

喬治‧畢戈（Georges Bigot）在《理查二世》、《亨利四世》、《柬埔寨王的悲慘但未完成的故事》與《印度之夢》中很精采。

墨里斯‧杜侯茲耶（Maurice Durozier）在《理查二世》、《亨利四世》、《柬埔寨王的悲慘但未完成的故事》與《印度之夢》中很精采。

約翰‧阿爾諾（John Arnold）在《理查二世》與《亨利四世》中很精采。

我可以繼續下去嗎？

安德烈‧裴瑞茲（Andrès Pérez Araya）在《柬埔寨王的悲慘但未完成的故事》與《印度之夢》中很精采。

西蒙‧阿布卡瑞安（Simon Abkarian）在《柬埔寨王的悲慘但未完成的故事》、《印度之夢》與《阿德里得家族》中很精采。

凱瑟琳‧紹柏（Catherine Schaub）在《阿德里得家族》中很精采。

尼魯班納‧尼鐵安納但（Nirupama Nityanandan）在《印度之夢》、《阿德里得家族》、《違背誓言的城市》與《偽君子》中很精采。

布朗提茲‧喬登若維斯基（Brontis Jodorowsky）在《偽君子》中很精采。

戴芬妮·科圖（Delphine Cottu）、伊芙·朵愛·布魯斯（Eve Doë Bruce）、瑪莉－波麗·雷蒙（Marie-Paule Ramo）、海倫·薩克（Helene Cinque）及卡洛琳·白生尼（Carolina Pecheny）在《突然，無法入睡的夜晚》中很精采。

蜜莉安·阿森克（Myriam Azencot）在《印度之夢》、《違背誓言的城市》、《偽君子》、《突然，無法入睡的夜晚》與《河堤上的鼓手》中很精采。

要說茉莉安娜·卡內羅·達坤哈（Juliana Carneiro da Cunha）在《阿德里得家族》、《違背誓言的城市》、《偽君子》與《河堤上的鼓手》中很精采。

瑞納塔·雷摩斯·馬薩（Renata Ramos Maza）在《違背誓言的城市》、《突然，無法入睡的夜晚》與《河堤上的鼓手》中很精采。

薩瓦·羅勒夫（Sava Lolov）在《河堤上的鼓手》中很精采。

瑟吉·尼可拉（Serge Nicolaï）在《河堤上的鼓手》中很精采。

杜奇歐·白路齊·凡努契尼（Duccio Bellugi Vannuccini）在《突然，無法入睡的夜晚》與《河堤上的鼓手》中很精采。

更要說，一說再說，尚－賈克·勒梅特（Jean-Jaques Lemêtre）的音樂很精采。

要說出他們的名字！如此做並不會傷害到劇團。相反的，劇團可以接受演員之中有人是首席小提琴手，有人是第二小提琴手，每一個人所負的藝術創作上的責任是不同的。我們每個人的薪水都一樣，但是這不代表所受的肯定也是一樣的。

巴：你是如何讓大家接受誰是首席小提琴手？

莫：這一切都在舞台上決定。基本上，只要首席小提琴手不是大笨蛋或是表演誇張的自大狂，他／她就會被大家愛戴。因為他／她藉由示範，將他／她表演的技藝傳遞給其他人。當我主持一個工作坊的時候，我知道如果學生之中沒有一個男

演員或女演員知道我所說的意思並且實際執行出來，我可能會說破嘴巴都沒有任何進展。

史崔勒[4]例外（而且我存疑），我不認為導演可以控制一切。我相信一個導演唯一的任務是給予演員空間，不管是在內在或是外在。把自我中心掃掉，把扭捏作態掃掉，把自我展示掃掉，把誇張做作掃掉。導演要給予演員空氣，但不要一次燃燒殆盡。留下空白，一種如子宮一般的空白。一種肉體的、溫暖的、孕育萬物的、充滿魔幻的空白。假設有十個充滿天份的演員，我是說，真的充滿天份，不見得有經驗，但擁有極大的想像能力，能夠賦予角色生命，並且具有召喚觀眾回憶與事物能力的演員，但是在他們面前的卻是個每秒鐘都閃過六、七十個想法的導演，這實在是浪費這些演員的才能，堵塞住所有的可能性。

巴：那麼要如何做呢？

莫：我不知道應該要如何做。我還在尋找。但是導演要小心所謂的好想法（bonne idée）。導演要觀察，要真正的看到。導演的工作在於賦予演員一項工具，讓演員免於溺於心理分析式的表演。一旦演員被賦予工具，一旦這項工具證明能夠幫助我們找到戲的大隱喻與小隱喻，導演就要喊：暫停！然後像等待發麵一樣，讓一切慢慢發酵。也許之後我們會發現「啊！這一切好像都不對勁了。麵糰從發酵變成了發霉」，但是這一切最重要的，就是相信演員，然後演員才能相信。演員最大的寶藏，就是他們相信事物的天賦。而且我也相信，這也是導演最大的寶藏。演員，即使當他們剛踏進排練場還懵懵懂懂的時候，如果我不相信演員，如果我在一切還不成形的時候，看不到未來他在舞台上可能的樣子，我就無法幫助他。相反的，如果演員說謊，我就不願、也無法相信他。

巴：如何知道一個演員說謊？

莫：原則上，只要一個演員能保有兒童般的純真，他就無法說謊。注意，我說的是純
真，而不是幼稚。一個保有純真的人，他能夠在每一個時刻都宛如新生。真正的
演員能夠活在每一個當下而不會刻意製造。慢慢的，他們的表演會顯現透明的質
感而反應出生活的真諦。畢竟，要玩就不能作弊。據說有觀眾專門喜歡看作弊的
演員演戲，我無法認同。我試著不要在他們之間做選擇。

巴：您對於所謂想法（idée）的不相信……

莫：那些好想法嗎？他們只會讓一切變遲緩沉重！一個想法也許會讓大家一開始覺得
新鮮有趣，但是半個小時之後，就會發現他就像是放在舞台中間一件不合時宜的
大家具，讓一切變的擁擠不堪。布拉克[5]曾說：「當我開始的時候，我的畫彷彿被
藏在畫紙的下面，只不過被這些白色的灰塵遮住了。我所做的，只是把灰塵擦
掉。我用小小的畫筆把藍色擦出來，然後是綠色，或是黃色。最後，當我把灰塵
都清乾淨之後，畫就完成了。」
一個小孩對布朗庫西[6]說：「你怎麼知道在這塊石頭裡藏著一匹馬呢？」與演員一
起尋找角色的前提是，演員內在深處必須住著這個角色，或是，至少要有個位置
留給這個角色。接下來的工作就只是讓角色成形，把灰塵清掉讓角色顯現出來。

巴：但是，如果以您現在正在排的這一齣戲來說，演員們在可以滑動的平台或是推車
上排練與發展片段，這不就是一個導演設定的想法嗎？

莫：不。這是一個動作上的必要工具，就表演來說幾乎是必要的（但卻又無法解釋原
因）。它是在排練的初期就慢慢成形的。一開始，為了排練，我要求演員製作一

個類似在阿富汗常見到的小卡車。在阿富汗,流亡總是從這樣的一台小卡車開始。演員們真的做出來了。這是一台從沒在舞台上出現過,最接近戲劇感,最接近阿富汗,與最接近真實的一台小卡車。接著我們開始在卡車上進行初期的即興練習。一切都那麼的真實與充滿詩意。但是一旦演員將腳放到地面上,一切就變的假裝、沉重而寫實。音樂消失了。接著,我們開始在滑動平台上放置一個小小的房子(像辦家家酒一樣!),當我們放棄自己小小的領域包袱,把腳放到平台上的時候,詩意與真實又再度出現了!不久,從第三天開始,滑動平台變成每一個角色進場時必要的工具。所以,這不是一個概念,而是一個工具。我並沒有某一天走進排練場就對演員說:大家照我說的做!不是的,它是隨著製作過程而出現的,是必要的,就如發麵一定要用到酵母一樣。

巴:那麼,到底該如何定義「導演的想法」呢?

莫:柯波[7]說,這是一種逃避的方式。通常都是因為導演的焦慮與壓力,或是自戀,所導致的一種先入為主(a priori)的想法。有時候,我會需要藉助一種「草稿(bequilles)來幫助我導戲,但是我會先預告演員:「讓我們來試試看先這樣做,再那樣做,但是別擔心,這只是我的草稿,很快我們就可以把它丟掉了。」而每次果然就是這樣:草稿在一開始可以幫助我們,但緊接著真正昭然若揭的方向(l'Evidence)就會出現,草稿就會被丟掉!您知道,對演員來說,要跟一個一開始就跟演員說:「我完全不知道要如何做!」的導演一起合作,是需要極大的勇氣的。演員必須要熱愛冒險,並且對我有極大的信心,對他們自己也是,才能達到。

戲劇,一門巫師的藝術

巴：什麼是演員的「召喚」能力？

莫：這個字在我們做莎士比亞系列的時侯常常被我提到。我常常說：「我們正在召喚沉睡在英國某個我們從來沒去過的城堡的石堆下的男人與女人。我們必須要喚醒他們。透過莎士比亞，他們是活生生的。」

1987年，一位阿富汗詩人薩伊·巴悟丁·瑪茲如[8]來看我們的戲《印度之夢》。看完之後，他問我：「您怎麼知道阿布杜·喀發·坎[9]曾經把尼赫魯[10]像小孩一樣舉到空中？」後來他才告訴我們，當他還是小男孩的時候，曾經參加過一個慶祝儀式。在這個儀式中，喀發·坎遇見了尼赫魯，然後喀發·坎——他長的非常高大——把尼赫魯高高的舉起來，把他拋向天空，像小孩一樣。他們開懷大笑。但是演出時的我們，對這個真實事件完全不知情！那麼，這個場景是如何出現的呢？它的出現來自於不斷的排練，對角色最真實的掌握，以及角色之間關係的真實呈現，也來自於他們肢體的差異性。這就是演員召喚能力的最佳展現！

也是出現在《印度之夢》的一個場景。在這場戲中，尼赫魯在盛怒之下各打了兩個官員一巴掌。我說：「他進來，他完全的失去了控制。面對這兩個腐敗的地方官，如果他真實聽見自己的聲音的話，他一定會打他們。」飾演尼赫魯的演員喬治·畢戈（Georges Bigot）聽了我的說明之後，果然帶著狂怒進來，然後，帕一聲，打了這兩個演員各一巴掌！連我都嚇一跳。我們最後保留了這場戲。演出的時候，印度大使來看，他看完後對我們說：「尼赫魯絕對不會做這樣的事情！」我對他說：「但是，大使先生，這只是戲啊！」我試著這樣向他解釋。兩天之後，他打電話給我：「我把這個場景說給我的一個朋友聽，然後他對我說：『你在開玩笑嗎！難道你忘記了有一次尼赫魯痛扁一個村長，因為他讓整個村民活活的在飢荒中餓死！』」您看看，劇場不就是召喚的藝術嗎？而演員不就是巫師嗎？他們讓

死者重生，讓遙遠的記憶再次被喚回。

演員們早在排練的時期，還未進劇場前，他們彼此就不再用原本的名字叫喚彼此，而是以劇中名稱互喚：總統先生、大使先生、部長……

巴：而他們真的相信？

莫：是的。這是幫助演員進入戲劇世界的方法。當我們演《偽君子》的時候，兩位女演員茱莉安娜‧卡內羅‧達坤哈（飾演朵琳），與蜜莉安‧阿森克（飾演培奈夫人）之間存在一個小遊戲：在化妝的時候，茱莉安娜會一邊畫一邊進入角色之中，當她綁上最後的頭巾時，她就完全變成了朵琳。這時候她就會喊蜜莉安：「培奈夫人，培奈夫人！」同時間蜜莉安也會慢慢變得與培奈夫人一樣，越來越不耐煩，越來越覺得一切事物都可憎而粗鄙。這時候如果有人對蜜莉安說：「唉呀，你不要再裝了啦！我才不要叫你培奈夫人咧，你本來就是蜜莉安啊！」那麼她今晚一定無法好好演出，或者至少，無法盡興的演出。

巴：您會跟他們一起玩嗎？

莫：當然。當我在演出前跟演員加油的時候，我會叫他們：陛下、朵琳或是郡主。當我們演出《印度之夢》的時候，我們彼此都用英文交談，而且是帶著印度腔的英文。

巴：您是否曾經有被您所排練的戲附身的感覺？

莫：有的。被《阿德里得家族》，以及莎士比亞的系列演出附身。當我們翻譯《阿格門農》（Agamemnon）並且將它搬演在台上的時候，整個過程有如著魔一般。在每

　　一個後台的轉角，我們都有可能看到自己的靈魂與我們面對面！

巴：在哪些角色的時候？

莫：在每一個角色！埃斯庫羅斯[11]代表了戲劇的誕生。他將人的外皮掀開，讓內在顯
　　現：五臟六腑，靈魂，精神，舌頭，眼球，情感……全部！

巴：在搬演莎士比亞劇本的時候，您也會覺得自己藏身於每一個角色之後嗎？

莫：我們所演出的戲一定都有一點我們自己的影字：我們的恐懼、幻想、慾望。

巴：我們是否可以說，戲劇是一門巫師的藝術？

莫：是的。戲劇能夠述說一切事務！問題只在於我們無法每次都能達到這個目標。

注釋

1　Cartoucherie：位於巴黎東郊的文森森林（Bois de Vincennes）中。原本為拿破崙時期的彈藥庫工廠。在廢棄多年之後，由莫盧金及其劇團將之轉化為藝術園區。目前除了陽光劇團之外，還有其他多個劇團與戲劇研究中心在此工作與演出。

2　關於陽光劇團的作品年表請參見本書最後的附件資料。

3　Jean Dasté（1904～1994）：演員與劇場導演。他同時也參與多齣法國電影的演出。他的妻子瑪莉·海蓮·柯波（Marie-Hélène Copeau）是法國重要劇場導演賈克·柯波的女兒。他於1947年在法國聖艾田市（Saint-Étienne）成立了聖艾田劇團，並得到極大的成功。

4　Giorgio Strehler（1921～1997）：義大利演員與劇場導演。他與保羅·格拉西（Paolo Grassi）一起在米蘭建立了皮可羅劇團（Piccolo Teatro），並從1947到1996年擔任劇團的總監。這個劇團在歐洲建立了極崇高的聲譽。他們重視所有偉大的劇作家；從果多尼（Goldoni）到布雷希特，從莎士比亞到史特林堡，從契訶夫到皮蘭德婁。他認為，劇場應該是貼近現實的，史詩的，具有政治與社會功能的。他的劇場在擁有極大成功的同時，也尋求戲劇與世界的融合、和好。雖然，他憂傷地知道，劇場放不下全部的世界。他的導演風格宛如獨裁者一般，但是面對劇本又極為謙遜，一切都以服務劇本為主。他學識淵博，又具有獨到的美學修養，他是二十世紀末劇場導演強勢風格的代表。

5　Georges Braque（1882～1963）：法國立體主義畫家與雕塑家。

6　Constantin Brancusi（1876～1957）：羅馬尼亞人，於法國發跡，是二十世紀重要的雕塑家與現代攝影家。

7　Jacques Copeau（1879～1949）：法國導演、理論家與戲劇教育家。1908年與紀德（André Gide）創辦雜誌（La Nouvelle Revue française）。他於1911年執導的《卡拉馬佐夫兄弟》得到了極大的好評，參與者包括當時極為有名的演員。但是，擔心自己的走向過於商業與庸俗，他決定重新回到文本並且在全空的舞台（Tréteau nu）演出。他於1913年建立老鴿舍劇團（Théâtre du Vieux-Colombier）。戰爭期間，他前往紐約帶領當地法國劇場。回到巴黎之後，他重掌老鴿舍劇團，並且建立自己的學校；以即興、面具為主，並且試圖在傳統表演形式中發展出更好的肢體語言。1924年，他遷移至勃根地地區（Bourgogne）並在當地成立劇團，成為藝術去中央化的第一波劇團

之一。他對演員的要求十分嚴格，講究紀律。他總是以集體的方式創作。他也是第一位對劇場同時要求美學與倫理的人。

8　Sayd Bahodine Majrouh：阿富汗作家與詩人，著有《阿富汗女性民間詩集：自殺與歌唱》與《自我的怪獸》。1988年2月於阿富汗與巴基斯坦邊境被塔里班暗殺。

9　Abdul Gafar Khan（1890～1988）：巴基斯坦人的政治與精神領袖。主張以非暴力的和平手段對抗英國的統治。他因為反對印度與巴基斯坦的分裂而遭到巴基斯坦當局的驅逐。並曾於1985年被提名諾貝爾和平獎。

10　Nehru（1889～1964）：印度獨立之後第一任總理，也是印度在位時間最長的總理。是甘地的繼任者。他的政治政策充滿了社會主義色彩。

11　Eschyle（BC525～BC456）：古希臘詩人，與索福克勒斯（Sophocle）和尤瑞匹底斯（Euripide）一起被稱為是古希臘最偉大的悲劇作家，有「悲劇之父」的美譽。

旅程開始

第二次會面

彈藥庫園區，2002年9月25日，星期三，8:30 AM

氣氛熱烈而勤奮。我推開大門。左邊是辦公室，右邊是廚房與餐廳，走到底是佈景工廠，劇場裡每個人都帶著笑容，愉快而親切，準備開始今天一天的工作。莫盧金穿著一條寬大的麥芽色褲子，與一件寬大的天藍色毛衣。她剛剛與電工處理了一些技術問題，然後與廚師討論了今天中午的菜色，同時還詢問了一位感冒的演員的身體狀況。她今天心情不錯。剛喝完一杯茶。在我們進行訪問之前，她不願意先知道今天的主題。

巴：四十年前，您是如何決定這個劇團的名字為「陽光劇團」的？

莫：我記得我們是在法國阿爾代什省（Ardèche）的小鎮，一個叫勞珍地耶
　　（Largentière）的地方，好幾個創始團員聚在一起，包括尚-克勞德·潘史納、傑
　　哈·哈地（Gérard Hardy）、菲利浦·雷歐塔（Philippe Léotard）、尚-皮耶·泰拉德
　　（Jean-Pierre Tailhade），還有其他幾個之後離開的人。我們一起絞盡腦汁試圖找
　　到一個適合的名字。我記得所有人擠在一個小小的旅館房間，蓋在被子下，討論了
　　一整晚。我們都希望找到一個最美的、最具意涵的、對我們而言最能代表劇場的一
　　個名字：「生命」、「火」、「溫暖」、「光」、「美」、「人道」。突然之間，有人建議，我
　　記得好像是我：「陽光」。我們大家開始熱烈的討論，有人試著找出更好的名字，
　　但是沒有人辦到。

1964年5月，我們成立了一個互助工人式的製作公社（une coopérative ouvrière de production）。在這個公社裡，每一個成員：從導演到技術人員，從演員到服裝設計，從舞監到舞台設計，全都是平等的，大家的薪水都是一樣的（雖然當時我們還無力支付薪水）。我們當時一開始就建立了合作公社（fonctionnement collectif）的概念。並且，在對未來充滿希望的前提下，我們以成為專業的劇場工作者自許。即使那個時候這願望還未完成，即使我們還無法自己支付薪水，即使我們之間大部分的人還是需要另一份工作來維持自己的生活。很長一段時間，專業劇團們都認為我們是業餘團體。久而久之，做為一種與體制對抗的方式，我們也就以業餘團體來自居了。

巴：創團團員包括哪些人？

莫：尚－克勞德·潘史納、尚－皮耶·泰拉德、傑哈·哈地、菲利浦·雷歐塔、米拉（Myrrha）與喬治·東茲尼亞克（Georges Donzenac）、方斯華·土納豐（Françoise Tournafond），還有我。還有我父親與他的同事喬治·丹西捷（Georges Dancigers）。每一個人都捐一些錢出來。我記得大約總共是九百法郎，相當於一百四十歐元。

巴：當時你們想創造出什麼樣的劇場？

莫：我們當時連我們想要做什麼樣的戲都不知道！我們既不是布雷希特派，也不屬於任何派別，我們只是剛好湊在一起。我們一開始想要做高爾基[1]的《小布爾喬亞》（Les Petits-Bourgeois），因為，我們當時就是一群小布爾喬亞。我們想說，做這齣戲可以讓我們好好的學一課。這齣戲得到了小小的成功。我們先後在蒙特市

（Porte de Montreuil）的青年文化中心（Maison des jeunes et de la Culture），以及幕夫塔劇院（Théâtre Mouffetard）演出。我們也得到了首度的劇評：來自蓋布耶・馬歇（Gabriel Marcel）與克勞德・莫宏（Claude Morand）的評論。並且首度有來自文化部的評審委員前來觀賞：夏斯通・德赫爾布（Gaston Deherpe）與喬治・樂明尼耶（Georges Lherminier）。在這個時期，這兩位委員跑遍所有的郊區、市政演藝廳、教會表演廳，以及最偏遠的青年文化中心，只為了觀賞名不見經傳的年輕劇團的演出。他們看了所有一切的演出。沒有一個稍具潛力的年輕劇團能逃得過他們的法眼。即使只是一群年輕人好玩做的戲，即使演出地點在極為偏遠的地方，他們也會坐公車、坐地鐵、風雨無阻的試圖到達。他們不但一個演出都不漏掉，甚至演出結束後還會留下來與大家討論。如果他們不喜歡這齣戲，我猜想他們的臉色應該不大好看。但是如果他們喜歡這個演出，他們會大加鼓勵，會追蹤，甚至打電話：「你們現在在做什麼啊？有新的計畫嗎？」他們簡直是超級戲迷！正因為他們的幫忙，我們這些年輕人、剛起步的，才能夠得到文化部的補助。我對他們心存極大的感激。我們真的是極其幸運，起步於六〇年代；在那個時代，有許多對文化、對藝術充滿熱情的長者在呵護著我們。他們這些熱愛戲劇的長輩心裡只有一個希望：看著我們成長茁壯。現今的年輕人已經不像我們以前那麼幸運了。

在那個時候，有許多劇場界的前輩，不吝於給我們一些微笑，一些鼓勵的話。比如說，歐博富利耶市（Aubervilliers）的市立劇院總監蓋布耶・賈宏（Gabriel Garrand）。我還記得，當時我只是一個初出茅廬的年輕人，逢人就問：「我想要成立一個劇團，請問該如何做呢？」而他花了許多時間接待我，給了我許多意見，其中一個意見到今天我都受用無窮，他說：「別忘了，在這個行業裡，孤獨

只有死路一條。」這句話說的真對。

接著，我們去找了在國家人民劇院（Théatre National Populaire）的總監尚·維拉[2]身旁工作的松妮亞·德包菲（Sonia Debeauvais），她陪著我們聊天一直到深夜。她跟我們解釋什麼是公關，如何策劃宣傳，以及如何規劃售票流程等等。她當然也與我們說了許多關於尚·維拉的事蹟，一直到今天。

那時候有許多的人願意花時間來傾聽我們，教育我們，給我們十分寶貴的意見。現在，當年輕人做了一齣戲之後，他們必須要打無數通的電話，才能連絡到一個劇院節目策劃人，而最後的結果往往是「抱歉無法出席」。

巴：您還記得《小布爾喬亞》這齣戲的演出狀況嗎？

莫：當然，這齣戲其實很簡單。我們當時沒有錢，唯一的舞台就是蕾絲布幕、一個櫥櫃，以及一個十六世紀風格的大桌子。這就是我們對文藝復興時期的中產階級的家的想像。無論如何，這齣戲演的很好。即使用我今天的標準，我都覺得當時演的很好。諷刺的是，就像我之前說的，我們當時仍然以業餘劇團自居。

巴：請問您當時是如何工作的？

莫：一開始，對我而言，導戲就是走位。我當時有一個舞台模型，而我用玩具小兵先把走位定出來。但是很快的我就發現，導戲並不是叫一個演員從右邊走到左邊就好。在當時，若我碰到無法解決的問題時，我會誠實的說出來。這齣戲中有兩位比較年長也比較有經驗的演員（他們也是唯一有拿演出費的人），在一次衝突中嚴重的反對我。我還記得團員之一菲利浦·雷歐塔這時候便衝過來解救我：「你們不同意導演嗎？你們不高興？那就趕快走啊！」

我們之後再也沒有看到這兩個演員。排戲重新開始。後來我在想,如果這一天沒有忠實的菲利浦相救,我可能沒有辦法克服這第一次的驚嚇。

導演與演員是互相學習的。當一個演員(即使是業餘演員)找到一種真實感,這就像彷彿為導演開鑿了一條道路。反之亦然。當導演為年輕演員找到一個方向,一個畫面,一幅具啟發性的圖象時,他也讓演員進步了。這兩者互為師表。除非(而且我也存疑)在一些傳統的表演形式中,我們往往需要跟某位大師學習好幾年,才能慢慢掌握其表演精髓。這樣的工作方式我們之後才會經歷到。在當時,簡單與真實是最重要的。我那時就知道了,但是這個目標卻不簡單也不容易達成。即使到今天都是如此。

巴:在當時,你們的排練就是以即興發展為主嗎?

莫:是的。我們在那之前就常常用這樣的工作方式。我從亞洲旅行回來之後,曾經在賈克·樂寇[3]的學校學習了六個月。他讓我了解我在日本、印度等地旅行時所看到與感受到但卻無法釐清的事物。賈克·樂寇比任何人都還要知道身體的作用是什麼。在他開始在法國教學之前,有許多人還是以為演員表演所依據的工具是建立在記憶、聲音與語言上。因為他,我們終於理解身體才是最初始與最重要的工具。演員必須要先教育自己的身體,然後才能滋養語言。樂寇就是有能力讓你一開始與他學習就馬上領悟,即使只是一個學期或兩個學期。我所學的一切就像是放在悶燒鍋裡的食物一樣,慢慢的烹煮著。然後,許久之後,當我與演員排練面具或是姿態的時候,我才突然領悟到樂寇所教給我的事物。沒有他,我無法了解這一切。樂寇幫助我把一切接通在一起:「所以,這一切就像是我在日本、印度所看到的一樣嗎?」「當然啦,都是一樣的!」他跟我解釋文本的意義。他給我看

一篇我很熟悉，甚至可以倒背如流的文本。但是，是他幫助我真正了解這篇文本的意義。

樂寇教學時總是充滿欣喜與愉悅。看他上課是一件令人欣喜若狂的事。他幫助我們發現（découvrir），因為他自己也隨時在跟我們一起重新發現（redécouvrir）。戲劇是一門當下的藝術。他是一位偉大的老師。

巴：您為何在他的學校停留這麼短的時間？

莫：因為陽光劇團發展的比預期還快。我那時已經無暇上課了。雖然這麼說，如果我當時決定要當演員的話，我一定會繼續念下去。但當時我想要當的是導演。

巴：所以，在經歷過這樣的訓練之後，您決定開始進行《小布爾喬亞》的排練？

莫：是的，而且我們什麼也不懂！我們何其有幸能夠在1968年之前開始我們的劇團。我們彼此感情極好，我也充滿了信心，一種初生之犢的信心！直到現在想起來都覺得不可思議。我那時對不懂的事就說不懂，這也許就是我們的優點。就因為我們什麼也不懂，所以大家才能毫無私心的互相分享。漸漸的，我們從過程中一點一點的學習與累積，一邊對自己說：對，這一切都源自於親身學習，而不是不勞而獲的！直到今天我們都以此警惕。

巴：為什麼68年的學運[4]對你來說是一個重要界線？

莫：因為如果我們成立於1968年，那大家可能認為我們是因為意識型態而成立陽光劇團，但不是。我們成立劇團是因為單純的理想主義。大家總是對我們說：「你們是68學運時期所成立的劇團。」每一次我都回應說：「不是的。我們在那之前就

成立了！」最近我在法國文化廣播電台（France-Culture）上聽到的一個節目更證實了我的想法。這個節目訪問了二戰結束後負責法國青年與文化中心推動工作的委員。我聽著這些年老卻又青春的聲音，興奮地述說著他們如何努力的將大眾帶入劇場。這些前輩從頭到尾都堅持他們的信念，認真地做著他們覺得應該做的事情，從不放棄！

陽光劇團的出現來自於戰後的反思，來自於這群人對戰勝後重建和平的努力。他們認為，在經歷過宛如地獄一般的戰爭之後，這個社會應該要變得更博愛、更有文化、更無私、更正義。於是有一群人，為了這個目標而努力，他們有一些人甚至成功了！雖然當時剛起步的我們太年輕、太愚蠢、太自大，以至於不了解這些人為了我們做了多大的努力，但是現在，當我再次聽到他們，一切都再清楚不過了。是啊，當然，我們這個劇團的誕生全都是這些先驅者的功勞。可悲的是，這些人的理想主義很快就被一些意識型態主導的知識份子視為猥褻。還好，我們沒有受到這些傲慢偏見的影響。但是，那時的我們還是無可避免的說了一些愚蠢的言論……

巴：在哪一段時期？

莫：一直都是！之前，當時，之後……

巴：哪一些愚蠢的言論？

莫：太多了！我自己都已經忘記了。再想起只會讓人感到汗顏！但是我很清楚的知道，不像一些人所說的，我們從來就未曾參加過任何政治派別或是路線。我們沒有參加過任何組織，沒有拿過任何黨派的黨員證。我或許可以成為左派黨員，但

是我們沒有，雖然過去曾經幾乎要變成黨員。對我們而言，身體力行左派的精神，那就夠了。

巴：連一點點參加共產黨的意願都沒有嗎？

莫：沒有，我們之中沒有一個人去參加政治黨派。我們曾經有可能變成毛澤東主義信奉者[5]。幸運的是，某一晚，一群毛派份子來「干預」我們的演出。從那之後，我們終於認清毛派份子的真面目而沒有變成他們。如果他們在巴黎就已經是這樣了，那我不敢想像北京會是什麼樣子。

巴：他們是何時來的？

莫：1975年，我們演出《黃金年代》的時候。這是一個叫做「閃電」（Foudre）的文化干預團體，源自於由艾倫·巴迪烏[6]所帶領的極端左派組織。演出結束之後，他們開始大聲嚷嚷，說這齣戲不夠代表群眾，不夠代表工人階級之類的話。但是這一晚，剛巧就有一群來自索修地區（Sochaux）的工廠工人來看我們的戲。我得說，這群毛派份子來得真是不巧，一群工人來看我們的戲的狀況還真的不常見，但是他們還真的碰到了，一共有五十五位真正的工人坐在劇場裡！於是，那個晚上我們什麼都不用做。我們親眼目睹了一場精采的對決。不用說，這些毛派份子的真面目剎那間全都爆發出來；他們的傲慢，他們的自大，他們的好鬥與爭辯，全都顯露在我們眼前。如果那天晚上沒有那些來自索修的真正的工人在現場，我們之中有些人也許真的會變成毛澤東主義的信奉者。現在回想起來，那一整段時期，我們都非常幸運而驚險的避開一些一旦陷入便無法挽回的錯誤。

巴：在經歷過《小布爾喬亞》這齣讓你們學習到集體創作的演出之後，您於1965年創
　　作了第二齣戲，自泰奧菲爾‧戈遞耶[7]的小說所改編的《法卡斯船長》（Capitaine
　　Fracasse）。

莫：這是我小時候最喜歡的小說之一。這本書也許是吸引我後來想做劇場的原因之
　　一。菲利浦‧雷歐塔所寫的改編版本充滿了驚喜與歡笑。但是，我們的演出是
　　一個完全的失敗！我還記得很清楚我們那場失敗的首演，那是在荷坎蜜兒劇場
　　（Théâtre Récamier），一切都不對勁。我想我們的失敗也許來自於自負。在正
　　式演出之前，我們在蒙特市的青年文化中心排練（我們虧欠他們太多，而且我們
　　到今天都還忘記還他們大門鑰匙）。必須承認的是，這齣戲真的太輕率又不成熟
　　了。這齣戲試圖融入一點馬戲與音樂劇的元素，有歌曲，還有韻文。但是，觀眾
　　沒來幾個。這齣戲也造成我們第一筆債務。我其實還蠻喜歡這齣戲的。我一點也
　　不後悔。我對一切都不後悔，真的。

巴：即使經歷這樣的失敗，您還是繼續當團長？

莫：當然啦！如果每一位劇團團長只因為經歷了一次失敗就辭職的話，那這世界恐怕
　　就沒剩下幾個劇團了。如果導演在導戲的過程中一意孤行而失敗變成是一種對他
　　的懲罰的話，當然大家都會離他而去。但是如果每個人都心甘情願並開誠佈公的
　　一起愉快的工作，那麼即使結果不盡如意，也無法撼動這個劇團。更何況，一個
　　成功的演出往往比一個失敗的演出更容易動搖一個劇團。就《法卡斯船長》這齣
　　戲而言，我們覺得自己充滿才華但是不被理解。那段時期唯一支持我們的人只有
　　吉爾‧山迪耶[8]，但是不可諱言，我們的確不夠認真努力地排練這齣戲。

巴：什麼是認真努力地排練？

莫：在這齣戲之後，1967年，我們創作了《廚房》。對我而言，這才是認真努力的排
　　練，一直到筋疲力竭！當時我們幾乎每一個人白天都有正職。我們晚上七點集合
　　排戲，一直工作到半夜一兩點。然後大家隔天早上又要上班。

巴：您當初是如何找到這個阿諾·維斯克[9]的劇本的？

莫：瑪汀·法蘭克（Martine Franck）有一天對我說：「在倫敦，有一個小劇團創作了一
　　個非常有趣的劇本，並且受到很大的歡迎。」我讀了，極為驚豔。這是一個發生
　　在某一高級餐廳廚房裡的故事，時間橫跨了廚房工作最尖峰時段的之前、當中與
　　之後。我當時從不敢想像維斯克這位剛在英國得到極大成功的劇作家，會願意把
　　他的劇本交給我們，但我還是寫了一封信給他，內容大約是這樣的：「我們是一
　　群無名小卒。我相信您一定已經收到十幾封類似的信件，請求您授權演出這個劇
　　本。但是，如果您夠有勇氣，夠瘋狂與夠異想天開，願意將這個劇本給一群沒沒
　　無名的年輕人，那麼我向您保證，我們一定會盡全力的保護您的作品，保證它的
　　品質。」出乎我們意料之外，他竟然答應了！接著我與菲利浦·雷歐塔[10]一起負責
　　改編的工作。

巴：那個時候的他是怎麼樣的人呢？

莫：菲利浦嗎？充滿了魅力與才華。他擁有許多吸引人的特質，迷人又幽默。他是
　　我當時最要好的三四個朋友之一。之後的事我就不想再提了。我不是那種「落
　　魄藝術家」形象的崇拜者。我指責那些變相鼓勵藝術家走向酒精與藥物的朋友或
　　媒體。

巴：《廚房》的演出大為成功！它的演出地點也非常特別，是位於馬蒂爾街的蒙馬特馬
　　戲團（Cirque Monmartre），前美達濃（Medrano）馬戲家族的場地，可惜今天這
　　個空間已經不再存在了。

莫：我已經忘記是誰提出要在這個場地演出了。也許是尚-克勞德‧潘史納的主意。
　　當大家在極度困頓的時候，往往能激發出很棒的主意。

巴：而馬戲團的形式也讓這齣戲的舞台設計更具創意⋯⋯

莫：錯！對《仲夏夜之夢》這齣戲來說是如此，但對於《廚房》來說卻不是。《廚房》
　　的演出形式還是很傳統的正面面對觀眾。至於其他關於戲的一切，都已經包含在
　　這劇本裡面了。劇作家維斯克給了我們清楚的指示：在這個廚房裡切記絕對不能
　　有真的肉或是真的煎餅，一切都是用默劇呈現。演員在這齣戲中的表現很精采。
　　有些觀眾看完後跟我們說：「真是不可思議！我一直到回到家，跟別人討論之
　　後，才發現戲裡面完全沒有用到任何真的食物，只有烹煮器具而已！」這個劇本
　　已經包含了一種特有的時間感、動作、空間，與極度默劇化的形式，我們只要遵
　　守它就夠了。

巴：《廚房》這齣戲裡有多少演員？

莫：足足有二十五個！而且依據劇本要求，都來自不同的國家。
　　這是一個十分成功的演出。第一次，我們終於可以付薪水給自己，我是說，付給
　　自己真正的金錢。
　　我覺得，這次演出讓我開始擁有不只是熱情，而是一種企圖心；企圖創造出一個
　　真正的、偉大的劇場。《廚房》這齣戲促使我們去尋找一種形式，一種肢體上的

暗喻。幫一條不存在的比目魚去除鱗片，就是戲劇。從一個人打蛋的動作中感受到他的絕望，就是戲劇。我開始無法遏止的愛上了戲劇。愛上戲劇這門藝術，而不只是戲劇性的冒險旅程。

巴：之前的戲並沒有讓您有這樣的體悟嗎？

莫：不一樣的。在排《廚房》這齣戲的時候，我終於丟掉了我的玩具士兵還有舞台模型。「追求一個完美的劇場」的想法逐漸與「追求完美的劇團生活」的想法互相衝突。我終於理解我們距離我所期待看到的劇場—也就是說，一個超凡卓越的劇場—還很遙遠！我們之後很長一段時間都離這個理想很遙遠。

巴：是否也是在這個「追求一個超凡卓越的劇場」的目標驅使下，您決定要導莎士比亞的《仲夏夜之夢》？

莫：整件事情起源自我與尚−克勞德·潘史納的一段對話。他問我接下來要做什麼。我說：「啊，如果我們夠厲害的話，一定要做莎士比亞！我很喜歡《仲夏夜之夢》，但是我們還不夠厲害。也許，有一天吧…。」「為什麼要等呢？」他這樣對我說，「十年之後你還是會對我說我們不夠厲害。為什麼不現在就做呢？況且等你以後夠厲害了還可以回來再做一次。」

巴：為什麼是《仲夏夜之夢》呢？

莫：因為很少有戲劇作品像它一樣充滿情慾並探索到愛情的無意識（l'inconscient amoureux）。也許只有《阿德里得家族》能夠相提並論吧，但是是另一種形式。之後有機會我還想再把它重新搬上舞台。

巴：為什麼？

莫：我覺得它雖然是一個很年輕的作品，但還是我們最棒的戲之一。這齣戲的首演是在1968年2月，在蒙馬特馬戲團。接著1968年5月學運的發生暫停了我們的演出。原訂6月的加演也因為大罷工而取消。所以這齣戲的實際演出場次很少。羅貝托·莫斯科索（Roberto Moscoso）設計並製作了一個很棒的舞台：整個台子微微的向觀眾席傾斜，我們用木板雕塑出一棵棵的大樹，並將它們從天上往下懸吊，遠看上去像是圖騰一般；如果演員用手將它們輕輕撥開，它們還會微微的晃動。我到現在都為那些大樹感到依依不捨。演員就像是在一座真正的森林裡，在植物與動物之間演出。大樹後面還有月亮，好幾個月亮，有時候這些月亮還會同時亮起來！地板則更是令人吃驚：有一天，我經過一家賣羊皮的店家，看到地上攤著三張參雜著紅色與黑色的羊皮。我對自己說：「這皮看起來像蘚苔一樣，這就是我們需要的！」然後我們就真的這麼做了；我們將羊皮鋪滿整個舞台。我還記得，羅貝托跟我整整花了三個晚上，一邊聽著大象與獅子老虎的吼叫聲，一邊把羊皮變成深褐色充滿魔幻的森林溼地。這塊土地、這片蘚苔、這件神奇的動物大衣……

菲利浦·雷歐塔飾演Bottom，瑟吉·庫爾桑（Serge Coursan）飾演Lion，克勞德·梅林（Claud Merlin）飾演Lecointe，傑哈·哈地飾演Mur，傑哈·丹尼索（Gerald Denisot）飾演La Lune，尚-克勞德·潘史納飾演Thisbée。我很少、幾乎從來沒有看過觀眾笑成這樣！他們的演出真的太精采了！雷內·帕翠納尼（René Patrignani）飾演帕克，是我夢寐以求的最佳人選。他是所有導演都夢寐以求的演員。

巴：**您對於68學運打斷這齣戲的演出有所遺憾嗎？您現在回頭看這段歷史有什麼感觸嗎？**

莫：68學運當中發生的許多事都讓我欣喜，但是68學運並沒有真正的改變我。因為陽光劇團在那之前就出現了，集體式的生活我們早就已經在實踐。另一個原因，則是我發現到當時某些極力打破權威的人卻暗自渴望權威。這些人今天也已經在媒體或是政治界滿足了這些渴望。我當時並沒有跟他們一起佔領奧德翁劇場（Théâtre l'Odéon），如果這是您想知道的事。但是我會定時過去看他們那邊的情況。

巴：**劇團當時是如何度過這段時期的？**

莫：我們那時真的是完全不知所措。我們的錢都用完了，跟蒙馬特馬戲團簽的約也已經到期，完全不知何去何從。我們失去了排練、工作、演出的場地。就政治立場上，我們也開始探索自己的位置。我們曾經應工會的邀請，在工廠罷工時期到雪鐵龍（Citroën）、雷諾（Renault）以及斯奈克瑪（Snecma）的工廠演出《廚房》。但是之後呢？我們之後該如何走下去呢？

就在此時，一位極有勇氣的先生，第戎市（Dijon）一位負責文化活動的先生，邀請我那個夏天到愛可森拿古鹽場[11]去帶領一個工作坊的時候，我大膽的向他提出從7月中到9月中把整團帶過去的要求，沒想到他竟然答應了！我們跟醫院借床，跟軍營借毯子，於是開始了我們在這如夢似幻的古老鹽城的駐村計畫。這個古城在當時雖然損壞嚴重，但是仍保留了當初建立時的面貌。可惜的是，幾年之後，愚蠢的重建計畫把這個城市毀了。這兩個月在這個小城的駐村經驗對我們日後的發展有決定性的影響。

巴：為什麼？

莫：在愛可森皋市，陽光劇團不但真正具體的學習到公社式的生活（la vie com-munautaire）：大家輪番負責下廚與公共設施的維護，依據每個人的能力負擔共同的支出等。而且我們也學習到自我規範與持續的自我要求；每天早上我們先作肢體的訓練，下午進行戲劇即興的練習。一些即興練習的成果還變成鎮上居民的晚會演出節目。最重要的，我們持續思考如何賦予我們這些戲劇活動一些意義。我們可以冀望賦予這些戲劇活動一些政治上的角色嗎？我們應該這樣冀望嗎？答案是正面的。但是我們必須小心不被一些事件、空泛的言詞與意見、任何政黨、甚至是朋友所控制。在那裡，我們開始慢慢相信所謂「偉大的劇場」，一定是具有歷史性的，它應不斷的提醒我們，我們是身處在這條叫做「歷史」的大河裡。而我們有時是這河裡的一個小水滴，有時是河上的巡警，有時又是堤防的建築者。我們並不是理論家。在陽光劇團裡，所有對戲劇在社會中的角色的研究與了解，一定都是跟隨著實踐一起。也是在這個夏天，我們一起決定，不管未來有多少難關，我們將是一個永久經營的劇團。所有的人都拿一樣的薪水，而我們的下一齣戲將是一個集體發展的演出。

對我們大多數而言，這段駐村經驗讓我們開始意識到政治與戲劇的關係。另外在同時間，我們開始認真的尋找一種新的舞台語言與戲劇角色是讓大多數民眾都能理解與欣賞的。也是在那個時期，我們開始做一個戲劇即興題目：有一種神奇草藥能夠讓人吃了之後變成他所想要變成的人。這些即興慢慢組成了一個故事大綱，一種取代傳統劇本的文本。於是《小丑》這齣戲就誕生了。

注釋

1　Gorki（1868～1936）：俄國作家與劇作家。

2　Jean Vilar（1912～1971）：作家、演員與劇場導演，師承自查理‧杜朗（Charles Dullin）。他於1951至1963年執掌夏幽宮的國家人民劇院（Théâtre National Populaire de Chaillot），創立了亞維儂藝術節，並從1947到1971年擔任藝術節的總監。他的導演風格為儉樸的、無華麗裝飾的、極簡的。他認為劇場應該要能激起觀眾的良知與提升靈魂。劇場對他而言是崇高的，它應該具有政治與道德的功能，以服務民眾為目的。他也很重視劇場的儀式性與慶典性。他是第一位在夏幽宮的國家人民劇院建立起針對觀眾的文化政策的人。

3　Jacques Lecoq（1921～1999）：劇場演員、導演、戲劇教育家。他最早為體操老師。經由尚‧達斯特（Jean Dasté）的啟蒙，他開始對即興與面具式表演感到興趣。他尤其對日本能劇與義大利即興喜劇感到極大的吸引力。他對表演的追求使他來到了義大利，在那他遇到了喬治‧史崔勒（Giorgio Strehler）與保羅‧格拉西（Paolo Grassi），並且與他們一起在米蘭建立了皮可羅劇團（Piccolo Teatro）與學校。接著，他開始當導演，成立自己的劇團，並且與達利歐‧佛（Dario Fo）一起演出極具政治意味的默劇表演。1956年，他回到了巴黎並且建立自己的國際戲劇與默劇學校。在那裡，他繼續探索更肢體性的表演形式，並且發展獨特的面具表演技巧。

4　Mai 68：在法國1968年的5到7月，出現了由學生主導的社會、文化、政治等各方面的抗議行動。他們抗議的對象主要為當時法國傳統的資本主義、帝國主義以及長期在位的戴高樂政權。

5　Maoïstes：法國自1968年的學運起，一些對蘇聯的共產制度失望的極左派人士，開始對更激進與更遙遠的毛澤東思想產生興趣。在歐洲（德國、法國、比利時、西班牙、義大利…）與第三世界（阿爾巴尼亞、尼泊爾、祕魯…）都有依據毛澤東思想而成立的政黨。

6　Alain Badiou（1937～）：法國哲學家，歐洲研究院教授，前高等師範學校哲學主席。他是堅定的極左派份子，嚮往馬克思主義。

7　Théophile Gautier（1811～1872）：他是一位法國詩人、劇作家、小說家、記者、文藝評論家，是浪漫派作家的代表。

8　Gilles Sandier：劇場評論家。

9　Arnold Wesker（1932～）：英國著名的劇作家，一共寫了42齣劇本，翻譯成17國文字。他同時也

是小說家、散文家、詩人與記者。他於2006年被授予騎士勳章。

10 Philippe Léotard（1940～2001）：法國演員、詩人、歌手。他於1964年與莫盧金相遇於索邦大學並成為陽光劇團的創始成員之一。他之後也參與電影的演出，並得到凱薩獎最佳男演員。成名之後他染上毒癮與酒癮，並且曾為此服刑。六十歲那年因為呼吸器官衰竭過世。

11 Salines d'Arc-et-Senans：這是一個由十八世紀建築家尼可拉斯·勒度（Nicolas Ledoux）所建立的製鹽城市，是法國建築史上的重要古蹟。

一切的起源

第三次會面
彈藥庫園區，2002年10月28日，星期一，8:30 PM

新戲的排練正如火如荼的進行。雖然莫虛金不願透露關於戲的任何細節，但仍然藏不住她對於今天發展的即興片段的滿意與開心。按照慣例一切都被錄影記錄。她的助理，冷靜、年輕又極度沉默的查理·亨利·布萊蒂爾（Charles-Henri Bradier），拿著一本寫著密密麻麻小字的筆記本，前來低聲的與她討論今天發展的最佳片段。哪些可以保留，哪些需要再調整修正。莫虛金對我親切的微笑，邀請我在桌上放滿了香氣四溢充滿異國風味的美食旁坐下。這是尼塞·李（Nissay Ly）與泰福·李（Thay-Vou Ly）為劇團準備的晚餐。

巴：您的父親亞歷山大·莫虛金（Alexandre Mnouchkine），是一位出名的電影製片人，曾經製作過考克多（Coctean）、菲利浦·勞加（Philippe de Broca）、亞倫·卡瓦利耶（Alain Cavalier）、亞倫·雷奈（Alain Resnais），以及克勞德·米勒（Claude Miller）的電影。他是否對你有極深刻的影響？

莫：他對我最深刻的影響就是他對我毫無保留的愛。我這一生當中，唯一一件最最確定的事情，就是我父親是愛我的。這件事帶給我許多力量。他從來沒有阻礙、壓抑過我，幾乎沒有！他對於我所做的事情總是感到驕傲與開心，即使內心是擔心

的。比如說，戲首演的晚上，他會來到劇團，但是因為他實在太焦慮了，比我更勝，所以連劇場都不敢進去。

巴：那您的母親珍・漢能（June Hannen）呢？

莫：她是英國人。她的父親是一位極為英俊的外交官，尼可拉斯・漢能（Nicholas Hannen）。他後來拋下一切，離開了妻子與小孩，去當演員了。他曾經在倫敦老維克劇院（Old Vic）與勞倫斯・奧利佛（Lawrence Olivier）一起演出《亨利五世》。我的阿姨也曾經是一位演員。我母親很小的時候就來到法國唸書，她的住宿學校就在我祖父母家的對面。她的美貌宛如天仙。據說是我奶奶先注意到她，然後才介紹給他兒子的。

巴：說說您的祖父母吧。

莫：他們是俄國的猶太人，1925年時來到法國。我的父親1908年生於聖彼得斯堡。遺憾的是，我父親生前很少跟我說起這一段時期的往事，就像他很晚才跟我透露我猶太人的身世一樣。我只記得他在二戰時期到處躲藏。我1939年出生於布隆-碧隆庫爾（Boulogne-Billancourt），父母親為了逃避戰火，逃到了波爾多附近的庫德宏（Caudéran）。在那裡我父親做過許多不同的工作。我還記得，父親一邊對母親唸著祖父母的信一邊淚如雨下，這是我祖父母被送到集中營前從德宏西（Drancy）拘留所成功寄出的一封信。他們一直不願意戴上黃色的星星標誌，但是他們收留的一位年輕女孩卻戴上了！於是我的祖父母才被公寓管理員舉發提報。許久之後的一天，我請父親跟我說說這封信。這信裡有一句話，讓他想起便淚流不止，這句話是：「如果你現在看到我們兩個，你一定會替我們感到驕

傲……」而我，大戰時期我實在太小，很多事情都懵懵懂懂。空襲警報對我來說就像是一場恐怖又精采的煙火秀，因為我父母親總是把我們帶到花園而不是防空洞去。對他們來說，與其躲在地底倒不如死在戶外。

巴：當您發現您猶太身世的時候，您的反應是什麼？

莫：驚訝於大家這麼晚才讓我知道。在這方面我們家的教育是很自由的。家裡幾乎從不談論宗教，雖然小時候母親還是會在睡前叫我禱告。我還記得兒時，在我還不知道自己身世的時候，很喜歡去教堂參加彌撒，因為它的儀式性。但最終，我還是慶幸不是生在宗教傳統強烈的家庭。因為傳統家庭的環境也許會有排他性與自我封閉的問題，但我卻喜歡生命中一切開放的事物。當我快二十歲才知道父親是猶太人的時候，我問父親：「難道這些年來你都瞞著我嗎？」他說：「沒有啊，我只是覺得這件事不重要。」不重要？！這麼多年來我都一直以為，我的祖父母會被送去集中營，是因為他們是俄國人的關係。也因為如此，我當時在學校或是在朋友之間，就是個極端反對種族主義者，與極度痛恨反猶太主義（anti-antisémite）者，即使對自己一半的猶太身世一無所知。從以前到現在，我一直對猶太文化一無所知。唯一碰到的問題，就是每當猶太人對別人做了不好的事情，或是別人對猶太人做了不好的事情的時候（也就是說，幾乎每天），我覺得自己也有一份責任。

巴：所以您每天都在煎熬嗎？

莫：說煎熬有點太嚴重，倒不如說是憤怒。當我看到以色列的右派份子與殖民者對巴勒斯坦人所做的事情，以及巴勒斯坦人對以色列人做的事情，甚至是這樣的情緒

如何渲染了我們學校的年輕人時,我是充滿了憤怒的。從以前到現在,我都不覺得有必要跟大家說我的父親是猶太人或是我有一半的猶太血統。但是現在,我卻必須常常提起。比如說,在與中學生對談、辯論的時候。

巴:那來自於您母親的影響呢?

莫:當我還是小孩的時候,就非常嚮往我母親對我說的那些故事:那些與大自然仍保持著某種魔幻與野性關係的精靈傳說,一種巫師式的文化。在那個世界裡,還有高盧人的祭司以及圓桌武士。我想我母親其實是相信精靈的。雖然遭遇戰爭,但我的童年是非常快樂的。

巴:說說看您的童年吧!

莫:1947年我們回到巴黎之後,我開始跟隨父親一起參與電影的拍攝過程。我特別記得考克多的《雙頭鷹》這部電影。我當時才八歲。讓我最震撼的一幕,就是當艾德維志‧傅葉(Edwige Feuillère)從樓梯上整個人莊嚴地往後直直倒下,死掉的那一幕。現場的氣氛是如此令人激動,令人歡愉。一切都讓我覺得如此輝煌而令人讚嘆!

巴:您的父親當時是怎樣的人呢?

莫:既能幹又純真。對於他所愛的人總是如此的溫柔愛護,在工作上也關注所有的人。幽默,非常幽默。而且他還保留了吸引人的俄國口音。大家都愛他,尊敬他。他有著源源不絕的能量;從不錯過一天的拍攝,總是第一個抵達,最後一個離開。他注意著一切,拍攝現場發生的所有事情他都瞭若指掌:從服裝到佈景,

從伙食到打掃。他真的熱愛電影,不只是為了金錢。

巴:所以您也繼承了您父親對工作的熱誠?

莫:在觀察過他如何工作後,他自然就成為我的典範。即使之前我常常與他爭執,即使我常常為他所製作的某些電影太過商業而挑戰他。而他總是有點氣惱的反駁我:「你知道你是靠什麼養活大的嗎?就是那些你不喜歡的電影!」我父親是個標準的俄國移民:融合了一些瘋狂與順從主義。他最愛的還是冒險電影,他甚至跑到喜馬拉雅山去拍攝!現在,我覺得我當時的指控很微不足道。我們常常爭執是因為我們彼此太愛對方。1981年的時候,他很驕傲的跟我說,他決定要投票給密特朗。那是他第一次投給左派。他說:「我這一票是為妳投的。雖然我很確定他當選的話一定是個大災難,但我還是為了妳投給他!」我父親於1993年過世。他過世前十幾年發生了第一次的腦中風,在那之後我就不再與他爭執了,因為我擔心我們之間熱烈的爭論會影響到他的健康。但是我想我們兩個都很想念之前我們動不動就爭執得面紅耳赤的美好時光,這樣的爭執往往結束於他對我幽默的指控:「反正啊,你就是這麼瘋瘋癲癲的!」

巴:這些您參與過的拍攝過程中,哪一部電影您參與的最深?

莫:克里斯瓊-賈克(Christian-Jaque)於1951年拍的《鬱金香騎士》(Fanfan la Tulipe),由傑哈·菲利浦(Gérard Philipe)主演。我跟著父親早上五點就出門;我幫忙清洗馬匹,到處東看看西看看,逢人就問東問西,我想我造成了大家的麻煩,還被責罵。但是這一切是這麼讓我著迷,就像是在汪洋大海中的一艘大船上。最讓我著迷的,是所有的技術人員與動作替身人員—那些真正創造出幻覺的

一切的起源

人—而不是演員。對我而言，演員們就像是生活在奧林匹亞山上的眾神一樣，遙不可及。我才不想要活在奧林匹亞山上呢！真正的冒險是在技術人員那邊。對我而言，這些讓奇蹟成真的技術人員才是最讓我崇拜的。我愛極了幫他們架設攝影機軌道，在泥巴裡推卡車，準備動作場面，幫馬匹上馬鞍。

巴：這樣的環境奠定您日後想要從事電影與劇場的興趣？
莫：其實在那之前我就想要做劇場了。至於電影，我愛極了它，但是我那時就知道我不想從事電影業。

巴：為何不想從事電影？
莫：因為整個電影世界是如此的閃耀，如此的驕傲，如此自認高人一等，讓我驚恐不已。我擔心在當中會迷失自己。
事實上，我在尋找我自己的秘密島嶼。我不願接受世界它原本的樣子。我希望找到一個地方，在這個地方，世界是可以被轉換或是被改變的。在這個時期，還好我遇到了詩人亨利·博修[1]。他在我妹妹的住宿學校任教，當時剛好我的父母在辦理離婚。他那時十分的關注我，願意花時間陪我。我們變成很好的朋友。他看出來當時的我是多麼不快樂與憤世嫉俗。他在我掉入絕望的叛逆之前救了我。他說：「你想要改變世界嗎？那就去吧！」

巴：您當時有接受到他精神分析的輔導嗎？因為他也是一位精神分析師。
莫：沒有。他是之後才成為精神分析師的。但是，沒錯，是他讓我對精神分析產生興趣的。大約在我十八、十九歲時，我第一次接受了由一位卓越的女性白蘭奇·珠

芙[2]所做的精神分析。當時她已經年紀很大了,認識佛洛伊德並且與夏可[3]工作過。她是一位不像精神分析師的精神分析師,她讓我佩服不已。

巴:那您是何時下定決心要投入劇場的呢?

莫:在大學會考之後,我去英國的牛津大學遊學一年。當時,牛津大學有一股熾熱的業餘劇場運動。許多年輕人嘗試執導他們的第一齣戲,像是當時在牛津就讀的約翰・馬克葛福(John McGrath)或是肯・洛區(Ken Loach)。我當時參與了三齣戲的製作;一個是安東尼・佩吉(Anthony Page)導的莎劇《科里奧蘭》(Coriolan),一個是約翰・馬克葛福改編自詹姆斯・喬斯(James Joyce)的小說《布魯姆日》(Bloomsday),另一個是由肯・洛區導的一齣小戲,我是演員之一。這個時期,有一天晚上,天上下著典型英國的雨,我和《科里奧蘭》的演員剛剛排完戲,一起搭公車。就在這時,突然,有如被雷擊一般,我宛如墜入情網,對自己說:「對了,這就是了!這就是我的生命所在;與大家一起工作演戲,一起登上一艘大船,探索傳說中遙遠而從未被發現的神祕地方。」這一刻對我而言有如神啟。我希望這一輩子都能如此生活,每一天,直到我死去。

每次當我回想此刻,我都驚訝於自己的幸運,能夠在這麼早就確定我生命的方向。在我日後的生命中,曾經對許多的事物產生極大的懷疑與猶豫,但是,惟獨對於我這終身的志業,卻一秒也未曾懷疑過。這一天晚上我所經歷的悸動,之後的每一天我都重新地感受著。

巴:真的從未懷疑過嗎?從來沒有,比如說,對於沒去拍電影感到遺憾?

莫:我對電影的了解已經足夠到讓我知道,如果沒有充裕的資金,光靠一群志同道合

的朋友，是無法拍出電影來的。對我而言，志同道合的朋友是很重要的。我希望能夠選擇一起工作的朋友，而不是進入到體制（système）裡。

巴：您不喜歡孤獨嗎？

莫：孤獨有兩種，好的跟不好的。如果有時候我覺得孤獨，那是因為自己的脆弱或虛榮。我太在乎工作，太焦慮了。我忘記我們是一群人在為計畫投入，而不是我單獨一人。我身邊有太多對我的關愛。如果我感覺到孤獨，那也是我咎由自取。

巴：所以您1958年從英國回來……

莫：我進入到索邦大學（Sorbonne）就讀心理學，但上了幾堂課之後很快地就覺得很無聊。1959年我成立了巴黎學生戲劇協會（l'Association Théâtre des Etudiants de Paris），一起的還有瑪汀·法蘭克（Matine Franck）、皮耶·史基樂（Pierre Skira）等等。我們向索邦大學要求一間排練場。接著，第一個奇蹟出現了：協會所吸收的第一批成員幾乎都變成日後陽光劇團的創始團員，包括尚-克勞德·潘史納、菲利浦·雷歐塔、尚-皮耶·泰拉德、傑哈·哈地、米拉·東茲尼亞克（Myrrha Donzenac）等。總而言之，我當時就感覺一切都對了！

當時我們什麼都不懂，什麼也不怕。我們的目標是提供學生們戲劇上的訓練與製作演出。我們也有點變成索邦大學的傳統劇場的對手。我當時只負責行政工作，沒有人知道我之前在牛津大學的經驗，更沒有人知道我其實想當導演。但是我終究得跟我父親說我已經辦休學這件事情。沒想到，他聽到後不但沒有大驚小怪，反而對我充分的信任，默默支持著我，當然也有可能他只是把情緒藏得很好罷了。

巴：那麼您們的第一齣戲是如何誕生的？

莫：亨利‧博修寫了一齣戲叫做《成吉思汗》（Gengis Khan）[4]。他願意交給我們演出，並且讓我導演。當時的我在「世界劇場」（Théâtre des Nations）看到來自中國的京劇，驚豔不已，也因此受到了一些中國戲曲的啟發。雖然當時的我什麼都不懂，只是試圖讓一切精準而有組織。

我們的服裝是從舊衣回收中心免費拿來的軍毯剪裁而成。週六或週日，我們在蘇傅樓路（rue Soufflot）的中央試驗旗幟在風中飄揚的樣子，所有那些經過的車輛都不得不繞過我們通行！這齣戲於1961年6月在呂特斯競技場（Arènes de Lutèce）一連演出了十天。但是，除了唯一一篇由亨利‧羅賓（Henri Rabine）所寫，刊登在十字架報（La Croix）上的好評之外，我們少數的觀眾之一，是一位路邊的流浪漢，而且他看起來還蠻喜歡我們的演出的。我還記得作家尚‧波隆（Jean Paulhan）還曾經向住在隔壁的亨利‧博修恭喜演出成功呢！

巴：當時劇團的氣氛如何？

莫：和樂，開心，不受控，非常情緒化。我們常常大笑也常常哭泣。也是從這時候起，我們開始夢想成立一個專業的劇團。不過前提是我們每一個人都必須先完成我們該完成的事情，不管是學業或是兵役。因為我們希望每一個人對劇團的投入都是百分之百的。我們給自己兩年的時間去準備。至於我呢，從小我就有一個夢想，那就是去中國旅行。對那時的我而言，中國是一個充滿美麗、冒險與神秘的國度。於是，為了籌足我的旅費，我參與了我父親所製作的電影《來自里約的人》（L'Homme de Rio）的編劇工作。然後我就出發了。然而，當時的我完全不知道這趟旅程即將成為改變我一生的經驗。

巴：從小開始，您是否就已經深深地受到旅行文學的吸引與影響？

莫：是的。我的姑姑卡莉納（Galina），我父親最親愛的姊姊，常常在我小時候跟我說
她與我父親兒時的長途冒險故事。當時，在俄國大革命時期，她與我父親花了兩
年的時間生活在火車上。這條由俄國皇軍從共產黨軍隊手中奪回來的火車，花了
整整兩年的時間穿越整個西伯利亞。一天晚上，火車停下來休息，由捷克傭兵所
點燃的火炬從車廂內照亮了整個大地。突然，他們看到一長排的雪橇在冰上滑行
著。雪橇上坐著的，是一整排亞洲面孔的士兵，而且每個人都被包覆在金黃色的
漂亮長大衣下。火車上的所有人都注視著他們。但奇怪的是，大家耳裡聽到的，
只有馬匹踩在雪地上的聲音。慢慢的，我父親與他姊姊才終於了解到，這一整個
營坐在雪橇上的士兵全都死了！是被凍死的！原來，他們身上穿的，是他們前一
晚才從修道院的和尚那邊搶過來的長袍，但是顯然不夠保暖。於是，經過一夜之
後，他們全被凍死了。但是，他們的馬還是不斷的在跑，一直跑到死為止。我的
父親在窗口看著這一切，而這個景象已經深深地刻印在他的腦裡，甚至傳給了
我。革命。戰爭。世界末日。這些亞洲士兵謎樣的表情。為什麼是亞洲人呢？

注釋

1　Henri Bauchau（1913～）：比利時出生的作家、詩人、小說家、劇作家與精神分析師。

2　Blanche Jouve（1879～1974）：法國著名的女醫師與精神分析師。

3　Charcot（1825～1893）：法國神經醫學之父。

4　Theatre des Nations（1954～1968）：1954年，A.M.朱利安（A.M. Julien）與克勞德·普隆松（Claude Planson）在巴黎創辦了「國際表演藝術節」，他們邀請了來自世界各地的劇團前來演出。這個戲劇節得到極大的迴響，進而促成一個由政府補助的長期而固定的機構：「世界劇場」。他們的目標是：藉由一年四到六個月的時間，邀請來自全球各地知名的表演團體來巴黎演出，以促成各個不同文化之間的交流，發現各地不同的文化傳統，進而尋找新的表演藝術形式。總共有五十一個國家參加，一百六十個團隊被邀請。其中包括：柏林人劇團、日本國家能劇團、北京京劇團、莫斯科藝術劇團等。維斯康堤（Visconti）與柏格曼（Bergman）都受邀執導作品。可惜的是，它的成功（報紙、工作坊、國際媒體的關注、國際劇場技術人員聯盟的成立…）卻也導致批評的聲浪接踵而來。於是，政府停止了對藝術節的補助，「世界劇場」也因此畫下句點。

長途旅行

第四次會面

彈藥庫園區，2002年11月29日，星期五，8:45 AM

這是一個灰暗陰冷的早晨。廚房裡傳來陣陣濃郁的咖啡香。就在我狼吞虎嚥地吃著早餐的同時，第一次，我發現，屋子外面飄揚著藍白紅法國國旗。鍋碗瓢盆的碰撞聲暗示午餐已經開始準備了。大家都摩拳擦掌準備開始一天的工作。他們之中甚至有人就睡在劇場裡。旁邊，在放了深色木頭長桌與長板凳的餐廳裡（用餐是陽光劇團的一項重要儀式），幾個包裹的像粽子的演員專心地看著相簿，一邊低聲討論一邊仔細觀察相片中的面孔、身形、細節。他們不斷的修正自己的角色與化妝以便更趨完美。頂著一頭亂髮的莫虛金也出現了，她加入他們，低聲地給演員們一些筆記。她看到了我，示意要我等她一下。從她的樣子看起來，她昨晚一定也睡在劇場了；跟她的演員們一樣，她總是工作到最晚、開始得最早。

莫：藉著參與我父親製作的電影——菲利浦·勞加的《來自里約的人》——的編劇的工作，我賺了一些錢。那一年是1963年。我知道如果那時不出發的話，我可能永遠也沒機會出發了。永遠也沒有那樣的時間。這個旅程原本預計為時六個月，最後卻延長為十五個月。我先從馬賽搭船去橫濱；我搭的船是一艘貨輪，叫做柬埔寨號。我原本想去中國，但是我沒有拿到簽證。我對自己說，沒關係，先去日本，等到了日本再辦中國簽證吧。我在日本停留了五個半月之後去辦中國簽證，但還

是沒有拿到。沒關係，我對自己說，等到了香港再說吧。就這樣，我到了每個國家，都會去辦中國簽證，但總是拿不到。中國附近的國家我都去過了，但就是沒踏上中國。在那個時代，很少人去過中國。如果去了，也都是透過昂貴的旅行團。我當時既沒有錢，也不願意參加旅行團。我希望在中國能夠像在其他地方一樣自由旅行。

巴：所以您從未去過中國？

莫：對。而且我也許永遠也不會去了。我因為西藏的緣故抵制中國。對，我知道這理由有些可笑，但就是如此。不過，我倒是一有機會就會去台灣。我很喜歡那裡的人。

巴：為甚麼中國對您那麼有吸引力？

莫：去中國，對我而言是到真正內陸的中國。當時的我需要與過去決裂。我需要重新尋找、找到自己，需要到遠方去回溯時間、空間與河流的源頭。我需要去流浪。現在想想，這也許也是我選擇做劇場的原因吧。

巴：您在日本的五個月當中做了些甚麼呢？

莫：我一開始先教英文。我當時知道日本是我旅程中唯一可以工作賺日後旅費的地方。在那裡我也體驗到極大的孤獨，不過我仍堅持要一個人完成這個旅程。在旅行當中，我碰巧遇到了我的好友瑪汀·法蘭克[1]，她當時還不是攝影師，正與父母一起在日本旅遊。我在日本並不是在遊學，就像當時許多年輕的背包客一樣，我並不知道自己會發現甚麼。我去看大城市，也去看小村莊；我參觀古蹟，也去看

廟宇；我拜訪聖湖，也去觀察人們；或是甚麼也不做，只是單純地在陌生的地方存在著。

巴：您是如何「遇見」劇場的？

莫：船在抵達橫濱之前，先在大阪停留一個晚上。我聽人家說那裡有一個很有名的能劇[2]劇團，於是我與船上兩三個年輕人結伴，去看這個城裡極有名的、聽說到現在還在上演的能劇。這戲演出的時候，全程只有四顆極大的燈泡掛在高高的屋子四方作為照明，而舞台上空無一物，連張椅子也沒有。我像其他人一樣爬在樹上看完整場演出。這齣戲到底在講甚麼？是哪一齣能劇？我一點概念也沒有。但是整個經驗對我來說彷彿奇蹟一般。我不只發現了劇場，更發現了一整個古老的世界，一個極度樸實無華的世界。

漸漸的，我被這個國家的一些地方、一些物件的「簡單」所深深吸引、說服與征服。在日本，沒有甚麼東西是「太過」(trop) 的。這甚至是日本的特色：一種沒有「太過」的藝術。後來在東京，在當時極為繁華熱鬧並且充斥了劇院與酒吧的淺草區，我看到了一位年輕而沒沒無聞的演員，在一個跟我們餐廳差不多大小的場地裡，單單只用了一只鼓與眼神，就表演出了一整個戰爭場景。雖然我聽不懂語言，但是我真的看到了、也懂了他所呈現的故事。這就是史詩劇場，如此的悲慘、壯烈，又具有世界性。這就是我想做的劇場。我從這位至今我還不知道名字的日本演員身上學到了許多。許多年後，就在我最近一次去日本的旅行，我又重新找到了這個小到不能再小的劇院。它還是一樣的殘破但依然存在。但是當年那位演員已經不知去向了，不知道他現在如何？

巴：您是否也是在日本，找到了您日後導演莎劇《理查二世》的靈感？

莫：我在日本的時候到處去劇場看戲，雖然大部分的戲我都看不懂。有一天，我去看一齣歌舞伎[3]的演出。奇妙的是，他們演的不是莎士比亞，但我卻看到了莎士比亞！十八年後，我提出以歌舞伎的形式來演出《理查二世》。一開始，這樣的表演形式讓大家有些僵硬而不自然。但是，到了《亨利四世》的時候，相反的，歌舞伎變成了只是一種工具，而我們變得可以更自由的應用它。我覺得這齣戲比較好。

巴：在當時，陽光劇團的演員是如何去揣摩這種他們從未見過的表演形式？

莫：大部分都是來自於演員的想像！您知道有一個神奇的句子叫做：「如果我們是一個日本劇團的話…」立刻，這就表示我們不再是我們自己。戲劇最迷人之處就在這裡：我們可以不再是我們自己，我們可以變成另一個陌生的人。小朋友的口頭禪：「假裝我們是真的！」對我們而言是必要的。

巴：那麼，您又是在哪裡接觸到了中國京劇，並成為您日後創作《黃金年代》時的一個重要靈感來源（另一個靈感來自義大利即興喜劇）？

莫：在曼谷！在一個擠滿了人的大廣場的兩側（奇怪的是，這個城市很少有大廣場。也許這原本是座停車場）。兩個京劇團各自在廣場兩側架起舞台，進行一場對決。對決的意思是說，看誰可以吸引到最多的觀眾。他們各自拿出看家本領，表演得一個比一個用力，一個比一個激昂。這真的是太精采了。觀眾在兩個舞台之間游走。只要戲一開始無聊大家就開始往另一邊走。若是另一邊也不好看了，大家又回到原本的那一邊。

巴：他們演出的戲碼是什麼？

莫：是一齣明顯觀眾都很熟悉的歷史劇。那個時候，我常常拍照。為了拍他們，我爬到舞台上（他們不禁止觀眾站上舞台）。突然，我聽到後面有人用法文說：「啊！她幹嘛爬到舞台上啊？她把我們的畫面都破壞了！」我生氣的回頭，才發現原來是路易·馬盧（Louis Malle）正在拍紀錄片，而我一直都在他的鏡頭裡面！

接著，我去了柬埔寨。在那裡，我幾乎就要留下來了。

巴：為什麼？

莫：1963年，柬埔寨仍然是人間天堂。在那之前雖然有好幾次瀕臨戰爭邊緣，但都被西哈努克[4]抵擋了下來。那時柬埔寨的生活充滿了恬靜與美好。12月，我抵達了加爾各答。極度恐懼的時刻！在印度，大飢荒依然存在，路上還看到死去的嬰兒被丟棄在地。我那時還無法跨越我的恐懼，去接受無法接受的事情，於是我逃到了尼泊爾。在那裡我步行穿越了整個國家，在路上遇到了逃難或是作生意的西藏人。接著，我告訴自己要理智，然後我重新返回了印度。這一次更小心、更冷靜。現在，印度彷彿是我的第二個國家。

巴：為什麼？

莫：我想我永遠無法在印度生活，因為那裡的貧窮與悲慘太駭人。但是印度就像是我的「內在國度」，我前世的祖國。我想我前世是印度人。有一天，我搭上一輛巴士，一個女人對我說了一些話，全車的人都笑了。我聽不懂她說什麼。然後他們帶我去看查票員。我跟他對看著，剎那間我終於懂了：我們就像是親生兄妹一樣，我跟他長得一模一樣！我們就像是一對雙胞胎！

我喜歡印度的土地，它的藝術，它對生命的熱度，它的建築，它的廣闊，它的過度。我的個性絕對不是樸素嚴厲的，我一點也不喜歡樸素。雖然我現在越來越被「減少」吸引，越來越對「增加」沒興趣。

巴：在印度，您是否也有去看戲？

莫：在那兒，人們甚至不需要進劇院看戲，戲就在他們身邊。在那裡，戲劇是生活的一部分，就像是作物收成一樣。我之前在巴黎的世界劇場（Théâtre des Nations）就看過卡塔卡利舞劇[5]（雖然世界劇場只短短的存在於1954到1968年，但它對巴黎觀眾與劇場人的影響卻是巨大的），但是實際在它誕生的地方觀賞它的演出又是另一回事！所有我見到的一切都讓我沉醉。我就像是一塊海綿。能夠身處在那裡真是讓我太高興了！在對它完全一無所知，甚至是誤打誤撞的情況下，我其實正在默默的吸收將會改變我日後生命的巨大資產。

巴：接著您到了巴基斯坦？

莫：是的，我穿越了整個國家。我在那兒並沒有久留，因為我覺得人們並不友善。是的，不友善。接著我穿越了阿富汗，在1964年初的隆冬。當時喀布爾的氣溫是零下四十度。阿富汗是一個充滿傳奇的王國，阿富汗的人民是充滿傳奇的人民。這是一個燦爛輝煌的國家。可惜的是，阿富汗再也不是原來的阿富汗了，柬埔寨也不再是原來的柬埔寨了。在當時（馬汀和我一起旅行），我們從未在旅行中感到一丁點的害怕。我們會沿路搭便車，不管是巴士或是卡車。人們總是會邀請我們到他們家過夜，照顧我們。唯一一處讓我們感到害怕的地方，說巧不巧，是在德黑蘭；在那兒我並沒有很好的回憶。土耳其也是。在土耳其我也有一些不好的回憶……

巴：您是如何旅行的？

莫：從觀察人開始。我會坐下來，慢慢觀察經過的人。一坐就是好幾個小時。然後漸漸的，開始感受到我想去的地方以及我想看的東西。旅行對我而言，就是觀察，珍惜並接受每一次的相遇，迷路，甚至有時候對自己說：「已經三天了，我到底還要再等這個該死的火車多久？」但同時，在這看起來永無止盡的等待當中，在這個前不著村後不著店的印度鄉下小鎮裡，在這有時讓人痛苦的孤獨當中，我們正巧可以感受到人們如何觀看，如何坐下，如何吃飯，如何生存。從這些細節當中，我們可以感受到他們姿態裡的音樂性。

巴：這個旅行對你是重要的嗎？

莫：這段時間的回憶是我所有記憶片段中最清楚的，就像是我的另一個童年一般。我生命中有許多其他片段我都已經忘記了，還需要他人來提醒我。有時候，我也會問自己為何忘記這麼多事。常常有人跟我說：「妳記得嗎？」然後我一丁點也記不得。為什麼？也許因為戲劇是一門當下的藝術。我們無法述說、祈求、追憶、扮演過去，如果我們不能將它帶回到純粹的當下。所謂戲劇，就是「這裡與現在」。而團體生活，更是如此；它就是每一個人在每一個時刻的當下！但是有時候，我還是會覺得有罪惡感：「怎麼可以連妳，都忘記這件事？」

巴：是否有哪些戲劇作品是您忘記的？

莫：全部或是沒有。我記得某些戲的某些片段，或者應該說，我記得某些演員。比如說《莫里哀》這部電影，就是我記得最少的，因為我知道這部電影已經被完好的紀錄。我記得最少的戲，是《梅菲斯特或是關於一個演員的小說》；也許是因為我

排這齣戲的過程很不愉快，我們原本可以做的更好的……

巴：如何更好？

莫：在寫完《莫里哀》的電影劇本之後，我以為我有能力寫舞台劇劇本。我很喜歡克勞斯曼（Klaus Mann）的小說《梅菲斯特》，但是我犯了一個錯誤，就是決定自己來把它改編成舞台劇版本。我並不滿意我所寫的。我是一個演員式的作者，知道如何找到劇場的符號，但不知道如何寫出一個劇本。這個經驗讓我領悟到，一個真正的劇作家需知道文字是行動而不是評論。

巴：讓我們再回到這段讓您無法忘懷的長途旅行。您有做筆記嗎？有拍照嗎？

莫：我當時拍了許多照片。即使今天突然讓我看這些照片，依然覺得它們是好照片。現在，我不再拍照了，因為照片妨礙我真正的觀看。在當時，拍照真的幫助了我。也許是因為它讓我必須要停下來，讓我專心。

巴：這段旅程留給了您什麼？

莫：這段旅程不但是空間上的，也是時間上的。我何其有幸，能夠在同一段旅程經歷了中世紀時期、文藝復興時期，甚至是古典時期。我遇見了有著崇高的純真心靈的人們，在他們對我說的話以及接待我的方式中，我看到一個生活週遭充滿詩意的世界。在那裡，我看到一種豐碩，一種姿態的美麗，以及日常生活的儀式化，這些對我而言都是極為重要的。

巴：日常生活中的儀式對您而言是重要的嗎？

莫：是的。但條件是它不能變成一種壓迫式的傳統，不能禁止或迫害到個人或群體的
　　世界。避免以上的情況之後，日常生活中的儀式能夠幫助生活的進行。而且它很
　　美。在日本，當春天來臨，櫻花的盛開成為全國引頸期盼的事情，這對他們來說就
　　像是來自上天的禮物。整整十天的時間，一切事物都環繞著對櫻花的沉思，這實
　　在太讓人感動了。在那裡，每一個特別的時刻，都有屬於它的某些姿態、某些音
　　樂、某些料理，甚至是某些味道。幾乎每一天都是節慶；也許是某個神的生日，或
　　是慶祝不管是事件、地方、植物、花，或是某一場雨。在法國，我們已經不再慶祝什
　　麼事情了。我們會所謂的「紀念」某些事，但是我們已經不再慶祝了。大家普遍的
　　認為，沒有必要大肆慶祝勝利，因為勝利之後一定緊隨著挫敗。但正因為如此，正
　　因為已經有太多的挫敗，所以我們必須要知道如何慶祝勝利！即使是最微不足道
　　的勝利。劇場，正是僅存的少數我們可以慶祝的地方。劇場本身，就是一場勝利。

巴：**劇場不是一個逃避的地方嗎？**

莫：絕對不是！每一種形式的藝術都像是一座堡壘、一座防空洞，我們對抗的是醜
　　陋、愚蠢、野蠻。這是一場戰爭。這場戰爭並不會因為我們找到了一個屬於自己
　　的地方，一個可以避風遮雨的地方，而稍作停歇。

巴：**這場旅行是否啟發了您之後的政治意識？**

莫：並不算是。在我旅行的這段期間，遇到了許多跟我一樣旅行的年輕人。我們正要
　　展開自己的人生，互相傾訴著我們的夢想，以及我們的未來。雖然當時越戰就要
　　一觸即發，但我們還是相信人類的未來一定是光明燦爛而充滿博愛的。不過，我
　　們的理想終究與真實世界有一段距離。在阿富汗，藉由我破碎的俄文，我感受到

來自於俄國的威脅，但是束埔寨…它是一個這麼美好的國家…我真的一點也無法想像十年之後它會因為紅色高棉[6]而發生這麼恐怖的慘劇。我想很少人能夠想像得到吧。

巴：**在經過這麼多年後，您是否能衡量這段旅行對您導演能力養成所造成的影響？然後，為什麼是亞洲？為什麼您堅決去亞洲？是否，也許是因為東方劇場對西方戲劇大師比如賈克·柯波、亞陶[7]所造成的影響是這麼深遠，以至於讓他們寫出許多重要的經典論述？您當時有讀過這些論述嗎？**

莫：我並不是因為讀過柯波的文章才去亞洲的，我是因為去過亞洲所以才開始讀柯波的文章。在亞洲，我被某些地方的極簡、簡單所深深吸引。比如說，能劇演出場地就像是一座廟宇前的廣場。還不只這樣。如果我們比較倫敦的環球劇院（Globe Theatre）的場地圖與能劇劇場的場地圖，我們會發現驚人的相似處！莎士比亞的環球劇院就像是古代旅店的中庭；旅店有迴廊（galerie），能劇劇場也有迴廊，它們甚至都有一樣的小陽台。在印度，即使是再小再偏遠的市集，都可以見到光用四根竹子與一塊五顏六色的雜布所搭成的小舞台。對我而言，這就是最美的小舞台。

巴：**您是何時決定要回來的？**

莫：首先，是因為我沒錢了。然後是因為我父親希望我回來。同時，我也感到我已經在這樣的環境與生活中沉浸夠久了，是該做一些事情的時候了。在這樣的旅行中，我們總是漫無目的地跟著風走，雖然這樣也很好，但久了之後就會變得太放縱。而且，陽光劇團也需要我。

巴：在您回來之後，您父親是否又給您一些編劇的工作好讓您賺一些錢？

莫：沒有。旅行回來之後，他只是繼續支持著我，讓我暫時不必為生活賺錢傷腦筋。
　　因為父親的緣故，我才能在演員白天工作的時候繼續處理團務。晚上當演員來的
　　時候，我們便開始排戲。

巴：您父親支持您到什麼時候？

莫：一直到《廚房》這齣戲，甚至之後！他從來不會讓我挨餓。他是一位真正的父親。

注釋

1 Matrine Franck（1938～）：比利時攝影家，是攝影家亨利·卡蒂爾·布列松（Henri Cartier-Bresson）的第二任妻子，長期與陽光劇團合作。

2 能劇：十四世紀中期，觀阿彌與世阿彌，兩位極有才華的默劇家、歌唱家與舞蹈家，在京都幕府將軍的支持之下，融合當時的舞樂，創造了一種新形式的表演型態。在這個表演型態中，演員的技藝被提升到完美的境界，試圖呈現出晦澀而被隱藏的美麗。能劇於是誕生了。一共有五大家族傳承了這個從古至今幾乎未曾改變的表演形式：同樣的化妝，同樣的服裝，同樣的舞台。能劇在由木頭所蓋成的空的舞台上演出，幾百年來表演空間從未改變。能劇的演出內容都在敘述人類與鬼魂、或是惡魔的相遇。通常一天會演出五個劇碼。能劇的表演十分符號化與風格化；能劇演員的目標在於，用極少的姿態達到最大的效果。

3 歌舞伎：從它十七世紀的誕生開始，歌舞伎就因為它殘酷血腥的故事，以及華麗精緻的服裝、化妝以及舞台機關，受到觀眾極大的歡迎。它的起源來自於女性的放蕩舞蹈，但很快的就變成全由男性扮演的演出，在聲色場所或是紅燈區上演。它的故事大多自能劇故事衍生而來，內容多在描述充滿暴力與衝突的悲劇故事；比如，和尚與武士的對立，充滿激情的愛情故事，背叛，罪惡……，但也有誇張荒誕的喜劇情節。在故事裡，善與惡總是不斷的彼此對抗，並且還有超自然的力量。在歌舞伎表演中，因為受到偶劇的影響，動作姿態與美感的重要性超越了文本。每一個表情、每一個身體姿態、每一個臉譜、每一個服裝都被嚴格制定著。經由形式，以及外在的雕飾與琢磨，歌舞伎演員才能表現人類所有可能的情感，碰觸到生命的最精髓。

4 Sihanouk（1922～）：柬埔寨王國太王。1922年10月31日生於金邊，是諾羅敦和西索瓦兩大王族後裔。1941年4月23日繼承王位，1955年放棄王位，1960年任國家元首。後因政變長期流亡在中華人民共和國，一直受到元首待遇。1993年9月24日，柬埔寨恢復君主立憲制，西哈努克重登王位。王后為諾羅敦·莫尼列·西哈努克。西哈努克於2004年10月7日正式宣布退位，被尊為太王。目前健康狀況不佳，患有結腸癌及糖尿病，在北京接受治療。

5 Kathakali：是傳統印度高度風格化的舞蹈劇場，誕生於十七世紀的民間傳統，祭祖儀式，與世上最老的武術（kalaripayat）。它細膩地融合了不同情感與情境的高潮。它的藝術表現包括了化妝、眼球的動作與臉部的肌肉的極致表現。踏腳的動作—演員的腳上會繫一串鈴鐺—主要來自於

對動物動態的細膩觀察而不是來自於心理狀態。繁重的頭飾與華麗的服裝讓演員必須要呈現出另一種高度技巧化與風格化的身體。有時候演出甚至會長達一整夜。演員不會講話，但是會使用極度符號化的手勢、喊叫或是象聲詞來表達。這些手勢的語言有一套完整的語法，它讓演員在台上表演時能夠擁有極大的自由。演員從六歲時就開始學習卡塔卡利舞劇，有時候訓練甚至長達十年。

6　紅色高棉：又稱赤柬，1951年成立時前身為印度支那共產黨柬埔寨支部，1966年改名為柬埔寨共產黨，1981年12月8日宣布解散。該黨是一共產主義組織，但奉行極左政策。該黨於1975年至1979年間，先後在中華人民共和國及泰國的不同程度支持下，成為柬埔寨的執政黨，建立民主柬埔寨政權。在紅色高棉的「三年零八個月」管治期間，估計有40萬至300萬人死於饑荒、勞役、疾病或迫害等非正常原因，是20世紀最為血腥暴力的人為大災難之一。

7　Antonin Artaud（1896～1948）：他一開始為了成為演員而來到巴黎。但是不久，他就對歐洲傳統的表演方法感到反感。他認為傳統西方表演總是受制於理智與精神分析，或者流於膚淺的娛樂，或者純粹為藝術而藝術；身體與思想總是被清楚的切割。他於1924年加入超寫實派社團，1926年離開。1927年他與朋友成立了阿弗列德–賈利劇團（Théâtre Alfred-Jarry），致力於實驗與尋找新戲劇的可能性。他認為，戲劇演出應該是一種獨特而危險的行為；在演員與觀眾身上都必須留下深刻而無法抹滅的印象，而導演是推動這一切的人。在1931年的殖民地博覽會上，他首次看到了巴里島的傳統戲劇，驚為天人。對他來說，這就是一種能夠將物質提升為精神層面的肢體語言。這個經驗帶動他寫出《劇場及其複象》（Le Théâtre et son double），以及「殘酷劇場」（théâtre de la cruauté）的概念。他認為，劇場應該是近乎儀式性的，它將所有舞台性的經驗都推到了最極端，是獨一與最終極的行為，對人性的反動，以及用一切生命去完成的戲劇表演；血的戲劇。這充滿魔力與吟唱的表演形式摒除了傳統的劇場觀念，也就是說：已完成的，具體的，與可以被複製的。他晚年（1937～1946）都在不同的精神病院度過。

排練中

第五次會面

彈藥庫園區，2002年12月14日，星期六，8:30 PM

莫盧金請我坐在房間裡的沙發上。這是一間寬敞又美麗的房間，既是書房，也是辦公室，有時又是她的起居室。書架上擺著一些來自亞洲的工藝品，以及一些老舊的藝術書。她的這個小閣樓就在劇院的大廳上方，要從這個平時擠滿觀眾的大廳左側的小樓梯爬上去才能到達。在小樓梯的上方，莫盧金能夠看到大廳發生的一切事情。我等待著她。她的戲正如火如荼的排練著。這齣戲——自此正式命名為《最後的驛站》（Le Dernier Caravansérail）——的演出日期又被往後延了幾個星期，原因是為了讓戲能夠更好看、更成熟。在一個藤編的大搖籃裡，一個嬰孩安靜的睡著。她的母親，也是一個演員，不時地上來看她的情況。莫盧金終於上來了，手裡拿著拖盤，上面放著為我們兩個所準備的美食。她看起來很疲累，對於接受訪問有些勉強。我也有點不好意思這樣打擾她，時間已經有點晚了。

巴：為什麼現在要做一齣與難民有關的戲？

莫：難民問題是本世紀最嚴重的病症之一。我們這個（歐洲）社會處理這個問題的方式將決定未來子孫如何看待我們：這是一個冷血的社會還是一個人道的社會？

就像陽光劇團所有的戲一樣，《最後的驛站》是一齣具有歷史性的戲。我們的戲有時候是經典劇碼，有時候是用古老的方式說當代的事件，比如艾蓮·西蘇[1]所

寫的《河堤上的鼓手》（Tambours sur la digue），有時則是完全現代的劇本，比如
說現在這一齣，或是《突然，無法入睡的夜晚》（Et soudain des nuits d'éveil）。我
們試著輪替不同的形式。

巴：這麼做是為了劇團還是為了觀眾？

莫：為了所有人。對我們而言，時時回到莎士比亞、埃斯庫羅斯（Eschyle）的世界，
或是與艾蓮一起進入極度劇場化的形式與極度轉化之後的戲劇世界，是必要的。
藉著如此，我們靈魂才能得到滋養，並且阻止我們陷入寫實主義（réalisme）的
陷阱。寫實主義是最大的敵人。

巴：為什麼？

莫：因為，戲劇與藝術的定義，就是轉化（transposition），或改變樣貌（trans-
figuration）！畫中的蘋果與真實的蘋果是不一樣的。我們必須要讓蘋果顯現
（apparaître），創造一種顯像（apparition）。舞台就是幻覺的空間。

**巴：即使您拒絕寫實主義，但是在《最後的驛站》，您根據的不還是真實的地理、歷
史以及政治背景嗎？**

莫：拒絕寫實主義不代表拒絕現實！我們劇團裡有庫德族人、伊朗人、阿富汗人、俄國
人、澳洲人、還有法國人，這些都是這個世界所提供給我們的參考標的。而且，我
們還有照片。這世上有許多偉大的記者、攝影師，他們的作品讓我們受益良多。
他們是眼睛的紀實者。莎士比亞有霍林希德[2]與普魯塔克[3]；我們有卡蒂爾·布雷
松[4]、薩克多[5]、阿巴斯[6]，或是阿美特·賽勒[7]，以及許許多多其他人。演員會看

著一張照片然後說:「我要演一個阿富汗難民。喏,就是他!我要試著了解他並變成他。」他會先模仿照片中的人的臉,然後再模仿他的靈魂。但有時候,他連模仿他的臉都無法辦到。

巴:所以你們先從現實(réalité)出發進行戲劇發展,然後再試著逃離現實?

莫:對。我們根據的是真實(vérité)。演員所根據的永遠是真實。

巴:您剛剛說陽光劇團所做的戲都是關於「歷史」?

莫:真正偉大的戲劇能讓我們了解到,所有的愛情故事、所有的相遇、所有的罪惡、所有的醜陋、所有的背叛、所有的寬恕、所有的錯誤或正確的決定,都是整個世界歷史洪流的一部分,也是決定它的力量。我們所有的姿態都決定著歷史;大到國家,小到個人。這也是為什麼我對於一大部分當代作家漠視我們所身處的世界的歷史的態度不以為然。

巴:戲劇是否也是一種對抗歷史的方式?

莫:你是說,藝術是否能夠對抗野蠻,還是它只能無力旁觀?我寧願相信藝術也是一種武器。無論如何,就像哈維爾[8]所說的:只要對抗便有勝利的希望,放棄只會註定失敗。

巴:尚-瑪利·勒彭[9]意外的在2002年4月21日的總統初選拿到高票。這件事是否讓藝術家與學者開始質疑自己對社會的影響力?

莫:質疑自己本來就是藝術家與學者的天性,不會在災難時刻才發生。即使如此,雖

然對於這件事沒什麼好驕傲的，但我們也不用太過自責。最該要負責的，應該是那些政客與媒體。

老實說，我真的氣極了。喬斯班[10]的競選策略糟透了，而他的下台更是醜聞一樁（雖然他一副正義凜然的樣子）。他不但把一切搞砸了，還擺著一付臭臉！他連收拾殘局都不願意，甚至跑到西西里島度假。如果他是一個誠懇而讓人信服的政治家，那麼即使落選了，他還是會留下來把該做的工作做好。更何況，他的黨員同志並不反對他，他只是因選舉失利而心情不好。沒有人會因為心情不好而辭職！如果密特朗[11]也跟他一樣的話，那今天根本就不會有喬斯班這個人，政權根本不會轉移。

巴：關注發生在這個世界的事件是否很重要？

莫：要從這世界歷史的洪流中抽身是很容易的，即使是再殘酷再災難的歷史。但，這個世界就是我的國家，它的歷史就是我的歷史，全部的歷史！即使這其中包含了我不知道的事！

巴：比如說，《最後的驛站》是否就反映了您在1996年為了非法移民所做的努力？

莫：難民與非法移民，是完全不同的情況。大部分的非法移民已經在法國生活許久，他們有家庭，有孩子，甚至還有工作。但是突然，因為查理‧巴斯奎[12]所制定的仇外條款，使他們陷入非法的境地。

然後我們還有難民。他們就像是之前尋求政治庇護的政治犯一樣，來到這裡尋求生命的保障。但是迎接他們的，卻是嚴厲的法條與規定；而這些規定的目的則是把他們趕出去。我本身並不認同完全的開放邊界。我不歡迎獨裁者，也不歡迎創

子手。但是，如果我們能夠更熱誠的堅持我們的原則，能夠更堅定的保衛我們的普世價值，如：政教分離、男女平等、平等的受教權、健康照顧、住房補助、司法平等，如果我們能更堅定的保衛民主制度（也包括對抗那些利用民主之名行傷害民主之實的人），我們就不需要這麼嚴密的守衛我們的邊界。我相信，如果這世上每一個人都能遵守並保衛這些超越文化、不可侵犯的普世價值，法國人將會更接納這些難民。

巴：對您而言，哪一項價值是最重要的？

莫：目前嗎？男人與女人的平等。我很反感的看到這個社會還繼續容忍令人無法接受的習俗或觀念。我看到女人在許多面向仍無法得到法國政府的保障。今天，一個伊斯蘭教女孩如果沒有辦法跟她的父親與兄長說：「親愛的爸爸，我很想戴頭巾，但是政府已經立法禁止戴頭巾了。」那麼她還是得要戴頭巾出門。如果她沒有法律的保障的話，她將遭受到其他人的壓迫[13]。

巴：您對於團體主義（communautarisme）的看法是什麼？

莫：團體（communauté）這個字讓我憂心。我們已經濫用、甚至是扭曲這個字的意思了；比如猶太團體、回教團體、亞裔團體、同志團體等。團體這個字，應該是溫暖的、令人心安的，而不是監獄一般將人隔絕、分離。當新移民來到一個國家，他應該保留、珍藏過去的回憶與寶藏，但也應該拋棄一些過去的事物。即使說話中帶著濃重的口音，但他仍應該讓孩子成為這個國家的公民而準備。沒錯，我的祖先來自俄國，我也有猶太與英國的血統，但是，我不會跟大家說我屬於俄國人團體、猶太或英國人團體，這太瘋狂了！這樣到底要維持到何時？要延續到幾

代？我，我是法國公民，也是歐洲與世界的公民！我的血源是我的寶藏，不是我的牢籠。

巴：《最後的驛站》這齣戲的緣起是否來自於您的政治意志？

莫：是，也不是。這齣戲的一開始來自於我對劇場的想望。我總是向演員提議一些我希望在舞台上看到的東西。而他們接受我的提議也是因為同樣的原因。

我希望看到這群在世界上流浪的男人與女人的悲慘旅程。他們與尤里西斯不同的地方在於，他們永遠回不了他們的國家；他們逃離家園是為了尋找一塊可以生活的棲身之地。他們必須穿越狼群肆虐的森林，跨過湍流不已的河流，被偷、被搶。他們相愛，分離。在松嘉[14]，當我去做訪問時，最讓我吃驚的是，他們大部分人都提到愛情。不可能的愛情，愛上無法結為連理的人，以及痛徹心扉的分離。

巴：您是如何工作的？

莫：我去過松嘉好幾次，也去過澳洲與印尼的難民營。在陽光劇團一位年輕女演員莎蓋伊耶‧博黑緒堤（Shaghayegh Beheshti）的幫忙下（她的波斯話說得非常好），我做了大約五十多次的訪問。這些難民當中許多人都說波斯話，比如大部分的阿富汗人、伊拉克的庫德族人，以及許多其他的。

巴：在松嘉這個目前被關閉的難民營當中，您所記得的事情是什麼？

莫：從1998年起，難民開始從這裡逃往英國。他們會先等個兩三天，接著或坐船、或搭火車、或藏進即將開進船或火車的卡車裡，嘗試偷渡到對岸。他們會在加萊[15]的公園或廣場紮營，市長於是將難民安置在一個倉庫裡。但不久，這個地方馬上就變

成來自德國的人蛇集團聚集的地方。市長並不喜歡看到這些。於是，省長決定在稍遠的松嘉開放一個大倉庫來收留這些難民。紅十字會在那裡安裝了淋浴間，幾間有床的房間，並提供食物。高層下了極清楚的指示：注意，絕對不能讓難民長久居住下來。這個中心，從一開始只有一兩百人、平均只待幾天的「中介站」，發展成為一到兩千人、停留時間越來越長的「暫時收容所」。原因是從這裡到英國的偷渡路線越來越困難，也越來越危險。

但是不論輿論如何說，松嘉難民中心確實是一個充滿人道的地方。紅十字會的工作人員與志工可以說是二十四小時待命。八十個工作人員對兩千個難民！「可以給我們洗髮精嗎？…我需要一小塊肥皂…我的牙刷不見了…（可是我不是給你三付了嗎？）…我知道啊，但是被人家拿走了…我需要阿斯匹林…我頭痛…我有憂鬱症，我需要吃藥…我將來會發生什麼事呢？…我的電話卡不見了…我的證件被偷了…我將來會發生什麼事呢？…我已經試著偷渡六次了…有一天我一定會被這該死的火車輾死…可以給我一雙鞋嗎？」

巴：您認為這個難民中心的關閉是件好事嗎？

莫：因為這個難民中心，一千三百多位難民才能夠拿到車票與證件，開心的前往英國。也許這個難民中心遲早要關閉，因為這個地方幾乎被黑道與人蛇集團所控制。但是不應該是用這種方式，薩科奇的方式；粗魯的、蠻橫的、幾乎是暴力的方式，只為了展現自己的力量。而且，如此並沒有解決任何問題。難民還是一波接一波的來。法國當局出動許多警察來驅逐他們；不論是在冰冷的沙灘上，或是潮濕的公園裡，警察都會來把睡著的他們趕走。但是他們該怎麼辦呢？比如說，一個男孩，他的家人也許把家裡僅有的地賣了，只為了湊足他的旅費，一萬兩千

美元。您知道對一個阿富汗家庭來說，一萬兩千美元是多大的天文數字嗎？您以為，就因為一個法國警察對他大喊「快走！」他就會離開嗎？更不用說對他們大多數人而言，回去只會更危險。也許因為他的家鄉不在保護區內，也許因為她是女人，也許因為他想接受教育但是在他們家鄉，學校早就被荒廢了好幾年⋯⋯

巴：您認為最好的解決方式是什麼？

莫：我不知道。但是至少應該積極的去尋找解決辦法。比如說，發起一個針對移民問題的國際研討會，而不是隨便制定一個草率、倉卒又可恥的法律來禁止他們。我們做戲的目的，就是讓大家進入到他們世界去認識他們。這些人，在媒體的呈現下，總像是一群長滿鬍渣、眼睛充滿無奈與茫然的游牧民族。事實上，的確，他們在松嘉停留的時間實在太短，我們對他們的印象總是一群讓人不得不起戒心的、長著大鬍子、讓人望之生畏的年輕人。但是，如果你願意停留，願意聽他們說話，你就會發現，他們來自社會各階層，各種各樣的人都有，從市井小民到詩人。他們每個人都有自己的過去與生活，每個人都不一樣。他們也許不知道里昂或是馬賽在哪，但他們知道許多其他的事情。我們當中又有幾個人知道札拉拉巴[16]在哪裡呢？當然，他們之中也有壞人。正因為如此，我們必須努力不要讓惡勢力得逞。

巴：您從松嘉、澳洲與印尼的難民營回來之後，把所有的訪問錄音都交給了艾蓮·西蘇，然後她再從這些資料中想像出一齣戲的可能性⋯⋯

莫：同時間，我與演員們也開始戲劇即興的工作。我們從文字出發去發展戲的可能性。然後，文字與即興互相融合。

巴：您即興發展的主題是什麼？

莫：出發（les départs）。我之前提到過，一切都從一輛演員們為了即興所偷偷製造的小卡車開始。他們這麼做是為了給我驚喜。而他們真的做到了（他們常常讓我驚喜）。這一次，因為這輛小卡車，我們很快的就找到這齣戲的基礎：有站在路邊的人，有坐在小卡車上的人，有因為沒錢坐上小卡車而殺人的人，有跟兒子道別的母親，也有除了偷渡人也偷渡毒品的黑道份子。接著，他們開始製造一艘太平洋上的小船，一個阿富汗小村落的房子，一輛沙漠中的機車，一個莫斯科的公共電話亭，以及松嘉難民營的急救站。大約十幾個演員去過松嘉，但是我要求他們不要太常去，因為演員的任務在於轉化（transposer），而不是模仿（copier）。

巴：您從何時開始使用即興的技巧？

莫：從我的第二齣戲開始，1965年的《法卡斯船長》。

巴：您在即興一開始所給的指令是什麼？如何在即興中找到適切又真實（juste et vraie）的情境（situation）？

莫：情境必須要簡單、清楚，擁有明確的細節以及精準的行動，並且，演員一次只演一件事情。在進入一個情緒的時候能夠慢慢來，冷靜沉著而不躁動，同時，也不會總是一次就把事情說完。在奮力不懈地鍛鍊自己的想像力的同時，他的身體也必須達到最靈巧敏銳、最強健與最蓄勢待發的狀態。演員必須要先知道如何聆聽，接著知道如何停止，閉上嘴巴，接受靜止的狀態。否則，觀眾如何能夠有時間了解舞台上發生的事，並且從中看見自己。

但是，對演員來說最重要的事情其實很簡單：活在當下；忘記一切可能會發生的

事情而抓住舞台上確實發生的事情。活在當下。對演員與他所扮演的角色而言，他有過去的生命，但是沒有心理分析式的過去，也沒有預知未來的能力。只有當下。當下的行動。戲劇是一門當下的藝術。

巴：如何讓即興確定下來？

莫：今天，我們可以把它錄影記錄下來。這真是太棒的進步了！在1975年，我們排練《黃金年代》時，我們只能錄下聲音，所以我們只能記錄下台詞，而不是動作。這真是糟糕。現在，我們錄影下來之後，就可以進行第一次的篩選。一般來說，八個小時的排練，大約可以錄下一個小時的內容。接著我會觀看錄影，然後繼續排練。從這裡開始，我們必須要有所進步。演員也會看錄影內容。即興，只是第一步。

巴：您是從這個階段開始介入的嗎？

莫：是的。我必須要讓每一個時刻都具有意義，必須要讓它更緊湊但不會失去即興特有的節奏，一種讓事情自然發生的節奏。我們絕對不能失去這樣的節奏。

巴：當您在排練經典劇碼，比如說莎士比亞、莫里哀或是埃斯庫羅斯的劇本時，您會讓好幾個演員準備、排練、即興同一個角色，然後您再選出最出色的一位。這樣對演員不會太殘酷嗎？

莫：每一個人都可以嘗試，每一個人都有機會，如此才能讓平時沒機會接觸這些角色的演員，能夠嘗試詮釋這些角色，如此也能使我重新發現這些演員，使演員讓我驚豔。他們常常讓我驚豔。有時候，答案很清楚；有時候，當我猶豫在兩個

演員之間久久無法做決定時，這的確是殘酷的。也有時候，一個演員也許開始
幾個月的表演充滿生命力，但是之後卻有一陣子變得無趣而平淡。這也是會發生
的。總而言之，這樣的選角方式是我覺得最不偏頗的。就像布雷希特說過的：角
色屬於那些把它表現得最好的人（les rôles appartiennent à ceux qui les rendent
meilleurs）。

巴：您的意思是說，您從來不會在排練前先把角色分配好？

莫：是的，從來不會。

巴：一齣戲的表演形式（forme）是如何誕生的呢？

莫：與即興發展同時誕生。我們的排練工作直接從表演開始。我們不像許多其他劇團
　　那樣，一開始先坐在桌旁討論好幾個星期才開始演戲，那只讓我覺得無聊。但這
　　並不表示我不願意去了解我正在排練的東西。相反的，我們試圖從演戲當中去了
　　解。直接從第一天開始。接著，演員們會冒一切風險去嘗試與實驗所有的角色，
　　連續好幾個星期。

巴：您如何知道，一個場景已經成熟而適切（juste）了呢？

莫：當一種情緒開始誕生的時候。我們必須相信這些情緒，就像柏格曼說的那樣。
　　不然，我們還能相信什麼東西呢？突然，當舞台上發生的事情感動了我，並且
　　召喚或喚醒了某種沉睡的真實的時候，生命就出現了。光是只有描述與說明
　　（description）不足以成為戲劇。劇場必須能夠說出超越我們眼睛所見的事物。
　　並且同時，它必須出自於真實。那麼，我們該如何用戲劇的方式說出真實呢？這

一切都要從龐大的記錄工作開始。莎士比亞本身就是蒐集與記錄的專家。《理查二世》中決鬥的場景，就是幾乎一字不差的來自於霍林希德的記錄。莎士比亞也在抄襲！但不同的地方在於莎士比亞進入到每一個主角內在神秘的靈魂。他並不會像霍林希德一般只自滿於告訴大家，事情是這樣發生的。但他也不會像布雷希特一般，向觀眾解釋事情為何如此發生。莎士比亞呈現出人在做決定時的不確定性，呈現出熾烈的情感。

巴：但是，演員要如何在沒有任何解釋的情況下，進入到角色的靈魂裡？

莫：這個問題很難回答！

唯有當演員被放在對的位置，當他們在一個對的空間，當他們被問到對的問題，一些他們無法在路邊咖啡廳輕鬆回答的問題時，他們才能在舞台上回答你的問題。在此階段的工作中，精準（exactitude）的字句是最重要的；精準是我們的目標，但絕不強求。不過，我要求他們一定要真實。

巴：在劇場，精準代表的是什麼意思？

莫：當述說任何事情時，不管是大歷史還是小故事，都不會加油添醋、亂編故事。但是，如果我們太早就要求這樣的精準，如果我們太早就禁止自己藝術上的模糊不清，那麼可能會抑制戲的發展。當排練到某一個階段，精準會變成我們豐碩的動力，必須要能感受到這個時刻。

巴：我們是否可以說，陽光劇團的演員同時也是作者？

莫：對這齣戲而言，是如此沒錯。從《黃金時代》以來，我們就未曾如此著重集體創作。

巴：追根究底，「集體創作」（création collective）代表的是什麼？

莫：集體創作不是集體審查（censure collective）。當大家討論出一個想法時，我們會盡量讓這個想法得到充分的實驗，而不讓它在未被實踐前就被眾人否決。這個是我們幾年的實踐下來所得到的經驗。我們甚至會嘗試實驗一些最瘋狂的點子。我們不會在蛋還未孵出之前就先把它打破。接著，我們必須讓那些帶頭的人站出來，也就是說，讓那些我稱之為「火車頭」（locomotives）的帶領式演員站出來。集體創作絕對不是平等的。在團體之中，總是有那些不管從哪些觀點來看都是帶領的、發明的人；也有那些比較沒經驗、或是想法比較不具體的人，而這些人往往扮演跟隨者的角色。這兩種人在集體創作中都不可或缺。

在陽光劇團，就像在亞洲劇場一樣，我們不覺得模仿其他演員有任何不妥。當一個演員做出一個很棒的表演提議或示範之後，任何人都可以為了提升自身的表演而去參考甚至是模仿他。如此，那些火車頭式的演員可以在不同的角色上指導那些較沒經驗的演員，並且在排戲的過程當中輔導他們。如此，能夠幫助演員不會緊抓住角色的心理狀態不放，同時避免只自滿於在自身內在尋找角色。唯有如此，好勝心與自我要求才會被激發。每個人每一天都會把標準再提高一點點。

每一個人都貢獻出他所能。有些人貢獻多一點，另一些人少一點。這部份，我可以很大聲的說，就是陽光劇團的特長。至於其他的，還是一頁白紙……

巴：這樣的集體創作的工作模式是否會很難將之呈現在舞台上？

莫：是的。然而，雖然這一次艾蓮並沒有很主動的參與《最後的驛站》，但這不代表我們下一次就不會再使用她的劇本，或是其他經典文本。當時機成熟，我們要做的下齣戲會自然而然的浮上檯面。對我而言，在某種程度上，是戲選擇了我，而不

是我選擇戲。

巴：但是在如此集體式的創作中，您的位置又在哪裡？

莫：《最後的驛站》是第一齣連場面調度（la mise en scène）都是從集體創作而來的戲。
真的。我只不過給大家一個框架，一個工具；我給大家一個基本原則（principe）
而已。但令人驚訝的是，這個基本原則被大家發揮的如此清楚簡單、如此充滿力
量，以至於場面調度很自然而然的就出現了。每一個即興的出現就已經包含了它
在舞台上被呈現的樣子，我不需要再多做什麼。照理說我應該感覺沮喪，但是一
點都不會；相反的，我高興極了。

**巴：但這是否因為，您的個性與藝術權威是如此的強烈，以至於不管如何，您甚至不
需要說話，大家就會跟著您的想法進行。**

莫：不是這樣的！在這齣戲當中，演員確實已經輕鬆的將導演的工作掌握在自己手中。

巴：是因為這齣戲的主題牽動到所有人嗎？

莫：因為他們被這主題感動，覺得自己有責任。這齣戲對全世界觀眾都有其意義。我
向演員提出一個創作的方法，他們傑出而高明的運用了這個方法。是他們將一切
建構起來的。

巴：而您在這齣戲的過程中做了什麼呢？

莫：我讓奶油慢慢的浮到表面上。

注釋

1　Hélène Cixous（1937～）：法國女權主義者、作家、詩人、劇作家、哲學家、文學批評家、大學教授。

2　Holinshed（1529～1580）：英格蘭編年史家。他的作品《英格蘭、蘇格蘭和愛爾蘭編年史》通常稱為霍林斯赫德的編年史，是莎士比亞許多劇本的主要參考來源。

3　Plurtarque（46～125）：生活於羅馬時代的希臘作家。以《希臘羅馬英豪列傳》一書留名後世。他的作品在文藝復興時期大受歡迎，莎士比亞不少劇作都取材於他的記載。

4　Henri Cartier-Bresson（1980～2004）：法國著名的攝影家與攝影記者。

5　Salgado（1944～）：巴西人，當代著名的社會紀實攝影家與攝影記者。

6　Abbas（1940～）：伊朗紀錄片與電影導演，同時也是攝影家與詩人。

7　Ahmet Sel（1956～）：土耳其社會紀錄攝影家與攝影記者。

8　Vaclav Havel（1936～）：捷克的作家、劇作家、以及後現代主義哲學家。於1993至2002年間擔任捷克總統。

9　Jean-Marie Le Pen（1928～）：法國政治家，極右派政黨「民族陣線」的創立人。

10　Jospin（1937～）：法國政治家。曾於1997至2002年擔任法國首相。2002年代表左派社會黨參選法國總統失利，從此退出政壇。

11　François Mitterrand（1916～1996）：法國政治家，曾於1981至1995年間擔任法國總統。為法國左派社會黨的領導人。在當選總統前曾經競選兩次都失利。

12　Charles Pasqua：法國1986到1988年，以及1993到1995年的內政部長。

13　法國已經於2004年3月15日立法通過禁止在公立學校佩帶、穿著任何具宗教意義的配件或服裝。也就是說，禁止回教女性在公立學校穿戴頭巾或全罩式罩衫。

14　Sangatte：位於法國西北部的一個小城。它是歐陸通往英國的一個重要樞紐城市。它的出名是因為這裡也曾經是法國最大的難民營的所在地。

15　Calais：法國最西北部的一省。

16　Jalalabad：阿富汗東部最大的一個城市。

來自各方的影響

第六次會面

彈藥庫園區，2003年3月1日，星期六，8:00 PM

距離上一次訪談已經有一段時間了。莫盧金仍然全心投入在排練中，日夜都住在劇院。她不希望接受訪談以免分散心思，因為她的大腦沒有準備好。這齣戲的演出日期又被往後延了，就像陽光劇團的許多戲一樣。莫盧金不願告訴大家首演的時間，因為她不希望觀眾看到不完美的演出。這對於票務、預算都是一大考驗。在二樓的大辦公室裡，可以感受到劇團經理皮耶·薩勒思（Pierre Salesne）以及公關經理莉莉安娜·安卓雍（Liliana Andreone）處在隨時等待鳴槍起跑的狀態。他們在等待莫盧金最後的決定。而她，現在則開始懷疑自己：《最後的驛站》所提出的關於難民、流亡的問題，是否能引起觀眾的興趣？她這回是否「走太遠了」（pousser le bouchon trop loin）？再過兩天，3月3日，就是她六十四歲的生日了。像個年輕人一樣，她在藍色大毛衣上別著「不是妓女，也不是乖乖女」（Ni putes, ni soumises）的胸章。

莫：明年的5月29日，陽光劇團就要四十歲了。而我在那之前幾個星期，也要滿六十五歲了。我何其有幸，能夠避免像這個社會上其他與我同樣年紀的人，在沒有預警的狀況下，時間一到就被社會丟到垃圾桶去。我真的太幸運了：我能夠選擇我退休的時間。但是，我也曾自問：在道德上來說，我是否應該在某一個時刻將我的位子空出來？如何決定那個時刻？我必須要去聆聽與我一起工作的人對我

所說、或是沒有說的事情。自從兩、三個星期之前我自覺到自己快要六十五歲的時候，便開始問自己以上的問題。其實就體力來說，我早就不像幾年前的我那般了。我已經無法再搬道具上卡車了。

巴：很少有女人搬道具上卡車的吧！
莫：當然有！在陽光劇團，女生就像所有人一樣，搬道具上卡車。

巴：但是她們才二十五、三十歲啊！
莫：對，沒錯，這就是我說的！

巴：對您來說，陽光劇團的四十歲生日，是否具有重要意義？
莫：是的。這也是為什麼我們想要慶祝。我們想要舉行一個長達兩個半月的慶祝活動，我們將它稱作：「我們的老師與朋友」（Nos maîtres et nos amis）。我們將邀請所有對我們來說很重要的、造就了我們的戲劇形式與藝術家，所有對我們有極大影響的，包括日本、印度、巴里島的劇團，韓國傳統音樂家與舞蹈家，中國的偶戲師傅。但是我們沒有錢。也許我們會移至下一年舉辦。您知道哪一些劇團今年滿四十歲嗎？尤金諾‧芭芭（Eugenio Barba）的歐丁劇場（L'Odin Théâtre），與劉必莫夫（Lioubimov）的塔甘卡劇場（Taganka）。

巴：您的藝術旅程與這些藝術家是否有相通之處？比如，從義大利到丹麥的尤金諾‧芭芭，六十八歲，他對於不同的表演技巧的研究有著極為執著的熱情。又或是今年八十八歲，在莫斯科的劉必莫夫，他聚焦於對詩意政治劇場的追求。

莫：劇團就像是家庭。我對尤金諾・芭芭有著極為崇高的敬意。我真的喜歡他，不管
　　是就朋友的角度還是就研究者的角度。我敬佩他戲劇知識的淵博與多學，也敬佩
　　他孜孜不倦的研究精神與獨立性。他總是能夠吸引一小群跟隨者在他身邊。劉必
　　莫夫也是如此，即使是在他最艱困的那幾年，在布里茲涅夫（Brejnev）統治蘇聯
　　的那段時期。

巴：**我們可以來談談對您的藝術與創作生涯影響最大的東西是什麼嗎？比如說，您對**
　　哪一種藝術元素最敏感？是視覺還是文字？
莫：這不一定，很難說。

巴：**是否曾有讓您感動的畫家？**
莫：有的。我曾經在畫前感動的落淚，雖然那幅畫已經家喻戶曉了。比如說，在普
　　拉多美術館（Prado Museum）的維拉茲奎茲（Vélasquez）畫作展覽室裡。當我進
　　入這間放滿了巨幅人像畫的房間時，我簡直不敢相信我的眼睛，所有的畫幾乎都
　　開始活了過來。剎那間，畫裡的一切都朝我湧過來：音樂、戰爭、當下的苦難、每
　　一個人物、時間、以及畫家的勇氣；是的沒錯，他的勇敢桀傲，他的固執，他對藝
　　術不屈不撓的追求，他的力量。是的，他畫了許多王公貴族，但他，才是真正的國
　　王。維拉茲奎茲，他超越了一切常規。他就像是上帝，面對著他所創造的一切。
　　我對於維拉茲奎茲的畫與我相遇的過程深深的感受到震撼。然而我必須承認，當
　　我看一幅畫時，往往都是從工作的角度出發。一幅畫可以教我們許多事情：關於
　　戲劇，關於光線，關於取景，關於畫中人物所看到但我們看不到的事情等。比
　　如，就光線來說，繪畫告訴我們，其實我們不需要合乎邏輯。畫家知道，人類的

肉體不一定是被某一個合乎邏輯的光源打亮，它可以自己就是光的來源。衣服也是。維米爾（Vermeer）的畫是如此，林布蘭（Rembrandt）的畫也是。但話說回來，我並不是專業的評論家，我只能夠從我感受到的情感去評斷。偉大的畫家能夠將物質轉化為光線，或是精神。梵谷的畫也是，他將油彩轉化為天上人間。相反的，我對於太當代的畫作比較沒有感覺。

巴：那麼攝影呢？您常常與攝影師一起工作。

莫：有一些照片什麼都沒有說，它們只是單純的紀錄。但是，也有「真正」的照片：他們顯示出照片中的眼神，對峙，危險，極度的貧窮或喜悅。我總是在照片中尋找情感（passion）：誰是被壓迫者，誰是征服者，誰在主導，誰有危險，誰會死亡。

巴：對您來說是否有對您影響深遠的小說？

莫：有。首先，所有我童年讀過的小說。像是約翰·大衛·維斯（Johann David Wyss）寫的《瑞士羅賓森家庭》（Le Robinson suisse），還有《兩個小孩的環法之旅》（Tour de France par deux enfants）。海特·馬羅（Hector Malot）的《苦兒流浪記》（Sans Famille），歐費·高提耶（Théophile Gautier）的《法卡斯船長》（Le Capitaine Fracasse），克曼－夏特良（Erckmann et Chatrian）的《泰瑞思夫人》（Madame Thérèse），《我的朋友費茲》（L'Ami Fritz）、《一個農夫的故事》（Histoire d'un paysan），儒勒·凡爾納（Jules Verne）的《海底兩萬里》（Vingt mille lieues sous les mers）、《地心遊記》（Voyage au centre de la terre），維多·雨果的《93年》（93）、《海上的工人》（Les Travailleurs de la mer）、《笑面人》（L'homme qui rit），查爾斯·狄更斯（Charles Dickens）的《遠大前程》（Les Grandes

Espérances)、《孤雛淚》(Oliver Twist)、《塊肉餘生記》(David Copperfield)，
阿爾豐斯‧都德(Alphonse Daudet)的《星期一的故事》(Les Contes du lundi)，
湯瑪士‧哈代(Thomas Hardy)的《黛絲姑娘》(Tess d'Urbeville)、《卑微裘德的
故事》(Jude l'obscur)，傑克‧倫敦(Jack London)的《魚巡故事集》(Tales of the
Fish Patrol)，馬丁‧依登(Martin Eden)……我可以把這份書單繼續列下去嗎？
等我再長大一點，有好幾本書讓我幾乎一讀完馬上又重新開始。比如說，《白痴》
(L'Idiot)這本小說。

巴：馬上嗎？

莫：馬上。同樣的事情也發生在我讀湯瑪士‧哈代的《卑微裘德的故事》的時候。有一
些書就是讓我愛不釋手。我讀《卡拉馬佐夫兄弟》(Les frères Karamazov)的時
候也是一樣。當二十年前我讀到剛出版的瓦西里‧葛羅斯曼(Vassili Grossman)
的《生活與命運》(Vie et Destin)時，也有同樣的感覺(不過我倒是沒有馬上就
開始重讀這本書)。對我而言，沒有任何一位當代作家像葛羅斯曼一般，能夠這麼
貼近最難以言說的事情。他甚至能真切的描述毒氣室內部的場景，而且他的主人
翁與兒童都在裡面！你會說「天哪！要描述這樣的場景根本是不可能的」，但是，
他辦到了！他讓惡魔現形。這對他來說是生存或死亡的問題。他的所有作品都賭
上了他的生活，他的命運。人們都說，《生活與命運》是二十世紀的《戰爭與和平》
(Guerre et Paix)。然而，我卻從來也無法讀完《戰爭與和平》這本書！這真是丟
臉。我真是丟臉。

巴：您第一次閱讀這些文學作品時是幾歲？

莫：我讀《白痴》時是十六歲。讀《裘德》時是十四、五歲。突然間，對我而言，與這些作家的關係就像是一個世界一樣。在這個世界裡我會受傷，但這些作家對我說：「受傷能夠讓你成長。」在劇場，有時候（但機會非常稀少）我們也會有同樣的感受。比如說，由黛博拉・華納（Deborah Warner）所導的，尤瑞匹底斯（Euripide）的《米蒂亞》，就達到了。這齣由費歐納・蕭（Fiona Shaw）所主演的希臘悲劇，因為導演與她工作方式的關係，使得米蒂亞這個角色充滿人性，讓人信服——雖然她所飾演的米蒂亞仍然讓人害怕——但卻有能力摧毀這個世界。

巴：**您有時仍然會看到邪惡（Mal）存在這個世上嗎？**

莫：您沒有嗎？1984年，我與艾蓮・西蘇到柬埔寨邊境的難民營：考伊當難民營（Kao I Dang），為《柬埔寨王的悲慘故事》這齣戲做準備。有一天，我們在那兒遇見一位傳教士塞哈克神父（le père Ceyrac），他是一位很偉大、很特別的基督會傳教士，也是整個難民營唯一的神父。當時他已經七十二歲。現在的他則已經九十歲了，住在印度的馬德拉斯市（Madras）。我們與他談起了關於邪惡的話題。我們談到了希特勒。接著，我問了他一個我常常問自己的問題：「為什麼這個世上竟會出現像希特勒一樣這麼邪惡的人？怎麼可能？」他說回答說：「啊，亞莉安，但是這世上必須要有人體現邪惡啊！」

巴：**在劇團裡，就像在任何一個團體裡，邪惡可能會出現嗎？**

莫：在一個劇團裡，希特勒出現的機率畢竟微乎其微！我們不能搞混了；邪惡當然存在，但都是一些日常生活的小邪惡，而且它被高度的監視著。

巴：是您在監視嗎？

莫：當然不是！是每一個人都在彼此注意著、監視著。我們需要防火牆，我們需要眼睛。康德（Kant）說：「有兩件事物越思考就越覺得震撼與敬畏，那便是我頭上的星空和我心中的道德準則。」對我而言，因為有朋友的監督，我心中的道德準則才能夠更好的被守護著。

巴：如果您被魔鬼控制的話，您會做出什麼事呢？離開陽光劇團嗎？

莫：離開不見得是被魔鬼控制。而且，這很可能是我不久的將來就會做的事。也許是因為我該走了。也許是因為我感覺到，自己無法再像以前一樣達到我自己與我朋友們的期望標準。

巴：我不認為您有一天會停下來。

莫：您知道嗎？在演出前，我們總是會有一個小小的儀式。我會到演員休息室先跟大家開個小會，然後，在跟大家打氣加油之後，我會跟他們說：「觀眾要進場了！」接著，我會到觀眾席，跟所有的劇場工作人員大聲的喊道：「注意！注意！劇場大門要開了！」彷彿皇室隊伍的司儀一般。我知道我這樣有些可笑，但我不在乎。接著，我會用力的敲大門三下——我會聽到門外傳來小小的驚呼聲、笑聲、竊竊私語聲——然後我會用力的把大門敞開。觀眾一邊跟我道晚安，一邊進入我們的劇場，或者我該說，他們的劇場。有些觀眾知道並且等待這個小儀式，他們會帶著一點戲謔與溫柔的微笑進來，但是同時，他們也帶著一種期待、愉悅、尊敬、嚴格的心情進來。這總是讓我內心激動不已。所以，如果有一天當我聽到自己說：「唉，好煩！又要去開這道大門了。」那麼當下我就會離開。如果有一天，我不再

因為劇院大廳沒有打掃乾淨、廁所沒有衛生紙、或是劇院餐廳亂七八糟而大發雷霆的話，那麼，也就是我該離開的時刻了。

巴：讓我們再回到您的書單；有哪些戲劇類的書籍對您來說是非常重要的呢？

莫：梅耶荷德[1]、柯波、杜朗[2]與朱菲[3]的著作，是我必讀的戲劇經典。當然，還有史坦尼斯拉夫斯基[4]。所有關於劇場必須知道的事，全都在他們的書裡。

巴：賈克·柯波對您是否有特別深刻的影響？特別是他嚴厲批評當時二十世紀初期劇場的功利主義、庸俗化，與乏味的自然主義，並且極力試圖從各種面向改革劇場。

莫：對我影響最大的，就是他對於劇場的倫理觀點的建立，以及他對於獨一場域（lieu unique）的追求：一種類似存在於神殿正門前的場所，在這場域中一切都可以被創造。一切。我是說，不論是哪一種時間，哪一個時代，真正的一切。我也不斷的在追求這獨特空間的理想。從彈藥匣劇院成立至今，許多地方都改變了許多。但是，我們的舞台空間幾乎從未改變過！

即使對於演員而言，柯波有時候太愛以神自居，或是行為像是個獨裁者，但柯波最在乎的還是他的演員。他極愛他的演員。他寫了大量的書籍，內容都是：演員的作用是什麼？演員要有什麼特質？演員要如何轉換成角色人物？演員該接受如何的訓練？演員該知道什麼？演員不該知道什麼？他的著作是如此的重要，解開了所有關於表演之謎，使一切都變得清晰。至於朱菲，在他的著作中，他讓藝術與生活的關係重新連結起來。所有這些為我們畫出清楚方向的人，都是我們的大師。所有關於戲劇的一切都在他們的書裡。我們應該少說話而多讀書。

巴：什麼是大師呢？您曾經遇過嗎？

莫：我之前說過，賈克·樂寇就是一位大師。至於他是不是「我的」大師？我不知道
我是否可以這樣說。相反的，我有許多大師，但我卻連他們的名字都不知道。他
們是我在日本或是印度的某個不知名的小酒吧、小市集所看到的演員。在觀看他
們表演的過程中，我漸漸明瞭：「啊！這就是劇場！這就是我想要創造的劇場！」

**巴：在談論到關於劇場理論重要大師的時候，您曾經提到俄國的戲劇大師梅耶荷德。
他不但是二十世紀初期莫斯科藝術劇院（Théâtre d'Art de Moscou）的偉大演
員，同時也是不斷探索劇場語言可能性的研究者，直到1940年被史達林下令槍斃
為止。這位對於無限劇場形式與表演風格的實驗者與先驅者──他甚至發明了生
物力學（Biomécanique）一詞──他對您是否有任何影響呢？**

莫：我並不是理論家。但是，感謝貝翠絲·皮肯-伐朗[5]所編輯與整理出來，關於俄國
劇場的豐富文獻，讓大眾對俄國劇場，尤其是梅耶荷德有了更深的認識。《1789》
這部作品，尤其是受到我所讀到關於二〇年代梅耶荷德所想要在莫斯科創造的街
頭革命劇場（spectacles de rue révolutionaires）的影響。有一天，一位對我們劇
團頗為支持，並且與梅耶荷德及史坦尼斯拉夫斯基都極為熟識的俄國劇評家妮
娜·果芬柯（Nina Gourfinkel）女士前來看我們的演出。我已經忘記是《仲夏夜之
夢》還是《小丑》了。看完之後她跟我說：「你知道嗎，如果狄亞費勒夫[6]看到這齣
戲的話，他一定會嚇一大跳。這齣戲完全就是他的風格！」我當然知道這是她的
溢美之詞。但是，我到今天都還不知道，我與狄亞費勒夫之間有何相似之處。只
有這位俄國婦人知道答案。可惜的是，這個答案已經隨著她深埋在地下了。但如
果我與狄亞費勒夫都追求著同樣的事物，這答案會不會是因為，我們都在舞台上

呈現出同樣的徵兆（symptômes）？

演員的藝術，就是一種徵兆的藝術。一種呈現出情感（passions）與情緒（sentiments）的徵兆的藝術，比如：臉色發白，面紅耳赤，全身顫抖等等。東方的演員早就知道箇中道理。同樣的情緒會激發出同樣的徵兆，只不過從來不會有完全相同的兩個情緒。一種情緒永遠參雜著第二種，甚至是第三種情緒。面對一隻老虎的恐懼，絕對不同於面對一條眼鏡蛇或是鱷魚的恐懼；更是不同於面對心愛的人就在眼前的恐懼。

巴：您並沒有提到布雷希特[7]，他的史詩劇場從二〇年代開始就對當時與日後的戲劇產生極大的影響。史詩劇場的社會與政治的功能性非常鮮明，並且強調演員的疏離效果，讓觀眾能擁有批判精神。他對於與您同時代的許多導演來說不是非常重要的影響嗎？更不要說與亞陶（Arthaud）一樣，他們都從東方劇場得到許多啟發……

莫：當然！我想許多人都和我一樣，在發現柏林人劇團（Berliner Ensemble）時，心情充滿了無法描述的激動。當時我已經在做業餘劇場了。他們真的是太棒了，充滿了華麗與光輝，一點也不像現在大家所說的那般嚴肅與冷峻。比如，《伽利略的一生》（Galileo Galilei）的舞台是由深色油亮的木頭所搭成的四方形空間，美麗得令人讚嘆！至於布雷希特的理論，也許是因為在了解他之前，我就已經開始了我對於東方的、亞洲的劇場的研究，所以我對布雷希特與亞陶的作品的興趣是之後才開始的。他們的理論證實了我之前就已經發現（而且以為是我獨自發現）的事情。您知道，我讀非常多的東西，但是我也忘記許多東西。這甚至變成了我的讀書方法：有時候，必須要忘記，必須要對「前輩」們忘恩負義一點，才能夠

得到自由。我們對他們的感恩往往之後才出現；等到我們不再焦慮的時候。

巴：那麼尚・維拉呢？他是繼傳曼・傑米爾（Firmin Gémier）之後真正帶領夏幽宮「國家人民劇院」（Théatre National Populaire de Chaillot）成長茁壯的人物，也是亞維儂藝術節的創辦人，並且是公共劇場（théâtre public）這個概念的理論與精神之父，對於公共劇場的職責、理想與倫理學有精闢的論述。您不是在亞維儂曾經遇到他嗎？

莫：是的。可惜只是短短的時間。1968年亞維儂藝術節[8]剛結束的夏天，尚・維拉的得力助手保羅・培歐（Paul Puaux）打了一通電話給在愛可森拿古鹽場的我。他說：「維拉想要見妳！」那個時候他剛剛中風，並且，身為亞維儂藝術節主辦人的他，才剛在藝術節中被抗議學生們惡劣地咒罵。受寵若驚的我，立刻不敢遲疑地趕往亞維儂。當時培歐對我說：「維拉想要問妳是否有興趣帶妳的新戲《小丑》來參加1969年的亞維儂藝術節。但是在妳去見他之前，我希望先知道妳的答案。因為如果妳去只是要跟他說『不』的話，那就不用跑這一趟了。」天知道我怎麼可能會對尚・維拉說不呢？同時，培歐也警告我，許多人認為下一屆的亞維儂藝術節也會跟今年一樣發生許多問題。但是老實說，我才不管別人怎麼想呢！於是，我到了維拉的病房去看他。他問我：「在今年發生這麼多事情的狀況下，妳還是會想來參加明年的藝術節嗎？」「當然囉！這還用說！」我孩子氣的回答。

於是在1969年的藝術節中，我又再度見到他。但是，與他見面真的讓我很緊張。他是這麼的靦腆而猶豫不決。他不斷的自我質疑，認為藝術節似乎缺乏一些新鮮的氣息，而且漸漸陷入某種模式中。我對他說：「為什麼您不決定乾脆暫時停辦，讓藝術節休息一年之後再開始？」「不！」他說，「如果我們暫停一年的話，那藝術

節可能會就此停擺了。」維拉有他純粹而堅毅的一面。在他面前我們都不敢開
玩笑，但其實他是很有幽默感的。在這之後不久他就過世了。他的離去，與當年
被那些學生無情殘酷的攻擊與怒罵（他們之中甚至有些人膽敢罵他『維拉－薩拉
雜[9]！』——他們竟敢對一位畢生都為劇場奮鬥並致力於將劇場奉獻於公眾服務的
人說出這樣的話！）應該脫離不了關係。

巴：維拉會讓您緊張嗎？

莫：是的。見到他甚至比見到喬治歐·史崔勒更緊張。雖然史崔勒是這麼偉大的導演。
我還記得1965年時，在巴黎的世界劇場（Théâtre des Nations）上演由他所導，皮
蘭德婁所寫的《山上的巨人》（Les Géants de la montagne）。我一共去看了十一
次！這是一齣偉大的戲，一次壓倒性的勝利！偉大到幾乎就要讓人放棄劇場了。

巴：您覺得自己像是維拉精神上的繼承人嗎？

莫：我想，我沒有立場自我宣稱任何事情。我當然希望自己沒有悖離他的精神，但我
也無法謊稱是他的導演作品對我影響深遠。我很喜愛由他所導，瑪利亞·卡薩瑞
思（Maria Casarès）所演的雨果的《血腥瑪麗》（Marie Tudor）。但我喜歡這齣戲
是因為瑪利亞·卡薩瑞思。我之後讀了許多維拉的著作，是這些文字讓我受益良
多，而不是他的導演作品。

**巴：在維拉去世後，您是否有想過重新定義「大眾劇場」（Théâtre populaire）這個
概念？**

莫：沒有，我從未想過。我很喜歡維拉的定義：「大眾劇場，就是將菁英劇場帶給全

體大眾（Le Théâtre populaire, c'est le theater élitaire pour tous.）。」

巴：身為一位出名電影製作人的女兒，電影想當然爾應該對您的藝術生涯的養成占有重要的位置吧？是否有哪一個事件或機緣對您具有決定性的影響呢？

莫：我們家附近的電影院。我十一、二歲的時候，住在巴黎的拉羅路（rue Lalo）上，附近有一家電影院叫做歐布加多電影院（Studio Obligado），它有兩個廳，每個星期四的下午我都會跟妹妹一起去看電影。我爸爸會給我兩張票的錢，但是我都會跟售票員（也是老闆）講價，讓妹妹坐在我大腿上，這樣我們就可以看兩部電影。在那兒，我看到了所有偉大的美國導演的作品：約翰·福特（John Ford）、霍華德·霍克思（Howard Hawks）、喬治·庫克（George Cukor）、威爾曼（Wellman）、文生·明尼利（Vincente Minnelli）、約瑟夫·曼凱維奇（Joseph Mankiewics）、道格拉斯·薛克（Douglas Sirk）等。

之後很長的一段時間，我都一直以為這些電影就是給兒童看的大眾電影。但是到後來我成為電影迷之後，才知道：不像一般小孩都去看動畫片或大爛片，我十一歲時看的這些電影其實都是大師之作。這樣的結果並不是我刻意選擇的，而是因為我家旁邊的這家戲院老闆是個熱愛電影且品味極高的人，他所放的電影都是偉大的電影。我真是幸運能夠碰到這家戲院。

巴：這些美國電影是否對您造成了影響？

莫：是的。在看過這些大師的作品之後，我無法再接受沒有意義的畫面。電影大師所拍的一個畫面就說明了整個世界，但在一般的電影裡，我們所看到的卻僅是導演想要呈現的。也就是說，空洞而貧乏。

巴：除了您兒時所崇拜的美國電影導演之外，您是否還有其他熱愛的電影大師？

莫：還有義大利的電影大師：羅塞里尼（Rossellini）、維斯康蒂（Visconti）、帕索里尼（Pasolini）、狄西嘉（De Sica），以及日本電影大師：溝口健二、黑澤明、小津安二郎。

巴：是否有哪些電影讓您特別感動？

莫：薩雅吉·雷伊（Satyaijit Ray）的《音樂室》（The Music Room），是全世界最偉大的電影。黑澤明的《七武士》，是全世界最偉大的電影。格里菲斯（Griffith）的《破碎的百合花》（Broken Blossoms），全世界最偉大的電影。穆瑙（Murnau）的《最低下的男人》（Le Dernier des hommes），全世界最偉大的電影。溝口健二的《山椒大夫》（Sansho the Bailiff），全世界最偉大的電影。穆瑙的《清晨》（L'Aurore），全世界最偉大的電影。尚·雷諾瓦（Jean Renoir）的《托尼》（Toni），全世界最偉大的電影。帕索里尼的《羅馬媽媽》（Mama Roma），全世界最偉大的電影……

在《摩登時代》這部電影裡，有一幕是卓別林撿起從卡車上掉下來的一面紅色旗子，他揮舞著它，然後在他身後開始漸漸聚集起示威的人群。每一次我看這一幕，就忌妒的要死。怎麼有人可以如此高明卻又如此簡單？

巴：會不會是因為您有一位電影製作人父親，所以您才能夠這麼容易地接觸電影？

莫：不是！嗯……也許是吧。

巴：是否還有其他的電影場景讓您印象深刻呢？

莫：在黑澤明的《七武士》中，有一幕是一位武士看到了之前拋棄他的女人，然後鏡

頭只是單純的跟隨著這個女人的眼神。此外,還有一些是我多年之後又重新發現的電影,比如說,維斯康蒂的《威尼斯之死》。我上一次看這部電影時,覺得一點也不喜歡;甚至之後二十年我都不再對維斯康蒂的電影有任何興趣。但是最近,電視又重播這部電影。我看了。這次我覺得它棒透了。我想,人有時候就像悲劇英雄一樣,需要變老、變成熟才能明瞭一些事情。

但是,當我在看體操表演時,我也同樣感到極大的感動與崇拜,甚至會激動得熱淚盈眶。看著這些體操家的表演,我感到身而為人的驕傲;因為人類能夠達到這些極為艱難而優美的動作。在看他們的同時,彷彿我們也跟著他們一起辦到了。

巴:您現在還常常去看電影嗎?

莫:唉,我現在比較少看電影了,但有機會我還是會看。有時候會看到一些很美的電影,甚至是大師之作。比如,珍康萍(Jane Campion)的《我桌上的天使》(An Angel At My Table),泰倫斯·馬立克(Terence Malik)的《紅色警戒》(The Thin Red Line),柏提·古杜納佐洛夫(Bakhtyar Khudojnasarov)的《誰來為我摘月亮》(Luna Papa),大衛林區的《史崔特先生的故事》(The Straight Story),吳天明的《變臉》,賈法·潘納希(Jafar Panahi)的《生命的圓圈》(The Circle),史帝芬·戴爾卓的《時時刻刻》(The Hours),還有許多我現在想不起來的。但是我並不喜歡現在許多暴力的電影。恐怖的電影讓我覺得不安。我常常看光碟片。有時候,當我很累的時候,我必須很羞愧的承認,我也會坐在電視機前好幾個小時,一邊嫌惡的罵我自己,一邊不斷的轉換電視頻道。這樣做有點像是堅持要找到一個窗口、一個來自天堂的訊息、一個徵兆、一個雲縫、一個對於這個世界的解釋。而且,有時候我真的會找到,但是機會鳳毛麟角。

巴：音樂對您來說比較不重要嗎？

莫：我聽許多音樂。但有時候我也很享受安靜。

巴：您聽什麼音樂？

莫：各式各樣的音樂。音樂總是會讓我聯想到畫面、故事、世界、計畫。我不知道如何像音樂家或音樂迷一般抽象的欣賞音樂。

巴：隨著時間，我們是否越來越不在乎不必要的事物？

莫：當我有消費的衝動、有物質慾望的時候，我知道這些都是幼稚的衝動。當我不再有這些衝動的時候，我感受到自己也慢慢成熟了……

但是年老也是一種限制。做決定變得越來越困難，因為時間在加倍的流逝。我開始對自己說：「如果我做這件事的話，那麼就無法去做那件事了。」我最近才領悟到，自己已經沒時間去做所有的事情了。

巴：對於陽光劇團日後想要製作的戲來說，是否也一樣難做決定呢？

莫：不。因為對我而言，每一齣戲都同時是第一個、唯一的、甚至或許是最後一個。

注釋

1　Meyerhold（1874～1940）：他一開始是俄羅斯藝術劇院的演員。從1902年開始執導第一部戲，並且被認為是劇場實驗的高手。梅耶荷德認為演員的藝術在於表演（jeu）而不是化身他人（incarnation）。他嘗試探索多種不同的表演形式，包括：義大利即興喜劇、音樂劇、馬戲、中國京劇、街頭戲劇與喜鬧劇。他將劇場視為一個實驗場，認為演員應該是動作的專家，並且衍生出生物力學（Biomécanique）與動力學（cinétique）的理論。他於1918年加入共產黨。自從史達林當權之後，他被認為太過於「形式主義」（formalisme），不夠寫實主義（réalisme）。於是於1939年被監禁，於1940年被處決。

2　Dullin（1885～1949）：著名演員。他與賈克・柯波一起建立了老鴿舍劇院（Vieux-Colombier）。於1921年成立自己的學校，1922年成立自己的劇院：工作坊劇院（l'Atelier）。他是一位偉大的表演老師。他主張重新回到義大利即興喜劇、日本戲劇與伊莉莎白時期戲劇的傳統，去尋找適合當代的戲劇形式與表現。對他而言，導演工作最重要的是要尊重文本。他也是首先主張文化的去中央化（décentralisation）的人之一。

3　Jouvet（1887～1951）：他是導演也是表演老師，同時也是二次大戰之間活躍於舞台與電影的著名演員。他的一生都奉獻給舞台以及表演教學。他一直不斷的探索表演藝術中，「演員內在的附身與反附身」（L'incompréhensible possession et dépossession de soi）。他認為，演員不能只自滿於直覺式或外在式的表演。演員通往角色的唯一方式，是透過不斷的工作、排練與時間的累積。朱菲的著作是少數以演員的角度去見證表演藝術的書。

4　Stanislavski（1863～1938）：演員也是導演。他於1898年創立了莫斯科藝術劇院（Théâtre d'Art de Moscou），並且與梅耶荷德一起創立了表演實驗工作室。為了反對當時流行的、誇大做作的與放縱的表演方式，從1907年開始，他發明了一套方法，這個方法能夠幫助演員藉由一種長期的訓練方式來找到角色的內在與精神。比如說，經由一些情緒的練習，讓演員能藉由過去自身的回憶，來幫助找到角色的情緒。或者是，「形體動作方法」。但是，他重申，這些練習只是用於尋找扮演角色時必要的創造性內在，而不是一套機械式的、僵化的技巧而已。他自己也不斷的在自然與戲劇之間尋找「真實」。他從未停止質疑自己。

5　Béatrice Picon-Vallin：法國戲劇學者。她於七〇年代翻譯了大量梅耶荷德的著作。

6　Diaphilev（1872～1929）：俄國藝術評論家、藝術經紀人、芭蕾舞導演。他成立了俄國芭蕾舞團（Ballets Russes），培養出許多優秀的芭蕾舞者與編舞家。

7　Bertolt Brecht（1898～1956）：作家、導演、戲劇理論家。他創造了「史詩劇場」。他的《三便士歌劇》得到了極大的好評與戲劇界的重視。1933年，為了躲避納粹的迫害，他流亡至美國，並且繼續劇本的寫作。1948年他回到了東柏林，並且與他的妻子，演員海倫‧維格（Helene Weigel），共同創立了柏林人劇團（Berliner Ensemble）。他提倡的表演方法包括：摒棄傳統的戲劇性元素而著重戲劇的教育意義；首創表演的「疏離效果」，拒絕讓觀眾認同角色，好喚醒他們的政治意識。他認為演員的表演應該是呈現（démonstratiif），而不是欺瞞（complice）。

8　1968年的亞維儂藝術節，因為受到當年學生運動的牽連，許多學生到亞維儂藝術節抗議，甚至質疑、羞辱創辦人與主辦人尚‧維拉。

9　Salazar（1889～1970）：葡萄牙1932至1968年的首相。他是出名的極右派政治家，以高壓手段統治葡萄牙長達42年。

拍電影

第七次會面

彈藥庫園區，2003年4月12日，星期六，11:00 AM

雖然陽光劇團從來不舉行「記者會」，也不會舉行酒會邀請文化界知名人士參加。但是，《最後的驛站》首演前的彩排幾乎吸引了所有的劇評人前來觀賞。演出很成功。莫盧金一身白衣白褲站在高挑的劇院大廳，她看起來輕鬆多了。她坦承，這齣戲所碰觸的議題讓他們一度有些猶豫，但提到演員，她又讚不絕口。這群演員在好幾個月的排戲時期中，總共創作了大約六百個即興片段。她說：「這些內容足以構成三部精采的長戲！」她又說：「我們就這樣莽撞的一頭栽進去，事前一點也沒多想。結果就是，如果沒有每場都滿座的話，陽光劇團的財務可能連一個月都撐不下去。」不過，莫盧金倒是蠻樂觀的。一連十五天，她每晚都仔細的觀看演出並且記筆記。演完後，她會到後台親自唸給演員聽，一直到深夜。彈藥匣劇院裡的非洲皇后Fanta，正在準備她拿手的水果雞尾酒。她前來為我們送上一杯。我們現在正在空無一人的劇院大廳。牆上的壁畫、雕花與油漆都開始顯露出歲月的痕跡。從上面我們感受到陽光劇團演出的歷史以及戲劇所帶給我們的感動。莫盧金說：「這裡開的燈太多了，我們要節約能源。」於是在昏黃的微光之中，我們開始這次的採訪。

巴：您是如何在1971年，有把《1789》這齣戲拍成電影的想法？
莫：大家都跟我說：「一定要把這齣戲拍成電影！」但我對這個想法其實有點保留。如

果要拍的話，我知道一定要像拍足球賽一樣：直播式的，有觀眾在場，急迫性的；一定要三台機器，連拍個幾場。最後，我們果然這樣做了，整個過程讓我極為開心。我很愛拍電影，但是，時間與金錢的壓力最後往往會變得沉重不已。這跟劇場完全不一樣。拍電影的時候，如果要重拍一段拍壞的場景，對大家來說都是災難，因為一切都要錢。

巴：但您還是在1976年拍了《莫里哀》這部電影。

莫：那是為了不同的原因。演完1975年的《黃金年代》之後，陽光劇團面臨一個嚴重的危機，那就是每一個人都開始越來越自以為是。我們彼此不再相愛，或者我該說，不像以前那樣相愛。一個很明顯的徵兆是，每一個人都覺得自己是對的，開始質疑別人。集體創作的工作方式有一個危險，它會讓每一個人都覺得自己是唯一的作者，而不是許多個作者之一。

而且，那時的我還很年輕、很衝動，不知道該讓怒氣先消失再開口。我就像是火藥一般。漸漸的我發現，我甚至無法正確表達心中的感受、真正的想法以及我想要的，於是我才有了拍攝《莫里哀》的想法。我想要讓大家知道何謂真正的劇團生活，它的動人之處與災難之處。我認為真正的莫里哀這個人——而不是莫里哀這個傳說——應該也經歷過與我同樣的困難與問題，就跟每一個劇團團長都經歷過的一樣。

巴：是想要藉由電影的拍攝來對團員做出獎懲嗎？

莫：不是。絕對不是想要做出獎懲，而是希望有一個對話的機會。然而最重要的，是我希望講述法國劇場真正的誕生故事，並且將我們劇團也寫進這個傳承之中。對

於莫里哀，我有無限的熱愛與憐惜，包括他面對衛道人士的勇氣，他的包容力，以及美德。他從不口出惡言，總是用文明而高尚的方式攻擊敵人。

巴：關於經典，您在1968年已經選擇詮釋莎士比亞的《仲夏夜之夢》，但是電影您卻偏好莫里哀，為什麼？

莫：首先，因為我們對於莎士比亞這個人真實的面貌所知甚少。而且，他是這麼一位巨大的偉人。莫里哀穿越了一個世紀與一個國家——法國。而莎士比亞，則穿越了所有的世界與時間，他是哲學性的。當莫里哀在探討人該如何誠實地活下去時候，莎士比亞則探討如何活著與如何死去。我絕對無法將自己與莎士比亞相提並論，但無論是任何一個劇團團長，都能夠在莫里哀身上看到自己。

巴：您是如何開始這個計畫的？

莫：我獨自花了三個月完成這個電影劇本。我父親讀了，他覺得這個劇本「非常、非常動人」，他想要幫我。但是在電影界，父女關係會讓一切複雜化。他有一些顧忌，我也是。父親建議我把劇本拿給克勞德・雷路許[1]看，他很喜歡，馬上就願意製作這部電影。克勞德打電話給馬瑟・朱立安（Marcel Jullian）——當時法國電視台二台的總經理——尋求共同製作這部電影。朱立安讀了這個劇本之後，跟我們說一切沒問題。而我們，在沒有要求更進一步的確認之下，單純依據口頭約定，就開始籌備的工作。我們開始製作佈景與服裝，演員也開始排練。接著，連續兩個月，我們都找不到朱立安！連克勞德・雷路許打電話都無法聯絡上他。我猜是因為雖然馬瑟・朱立安喜歡這個計畫，但無法說服他的合夥人一起加入，然而他不敢跟我說。在經過許多曲折但無效的嘗試之後，我決定直接到他的辦公室

「靜坐抗議」。我跟他說，除非我拿到合約，否則我都不會離開他的辦公室。他相信我，還哈哈大笑。最後我終於贏了，因為我拿到了合約。接下來是六個月的準備，六個月的拍攝，六個月的剪接，然後再六個月的重新剪接，一共是兩年的製作！這部全長四小時、分為上下兩集的電影，於1979年入選坎城影展。我高興極了！但我錯了。

巴：為什麼？

莫：首先，我發現在坎城的試映會上，只有記者，沒有一般觀眾！我的片子的試映會時，我跟父親去吃飯，焦慮的心情也越來越重。飯後我們到戲院去看試映會進行的如何。我們到的時候剛好上集剛放完。我們的宣傳亞勒・高登（Arlette Gordon）趕緊跑出來，一臉蒼白的跟我們說那些影評人會怎樣批評我們的電影。接著，飾演莫里哀的演員菲利浦・柯貝（Philippe Caubère）神采奕奕一臉自信的跑過來，我趕緊告訴他：「先有心理準備，結果可能不是我們所想的那樣。」我甚至擔心我父親會中風。於是，我們兩個乾脆躲起來了。

等下集也放完之後，所有的反應都一面倒的負面。不但罵我也罵雷路許。荷莫・弗朗尼[2]出來之後直接對著我們大罵：「我一定要跟大家說，這簡直是部大爛片！」他不但大罵，還配合肢體，一路直衝到大馬路上！我們還聽到：「這個搞劇場的女生幹嘛要來拍電影啊？」於是，我們垂頭喪氣地走在坎城的馬路上；有我父親、陽光劇團的一些團員，還有幾個朋友。記得那天下著雨——是真的下著雨嗎？還是我的回憶讓我覺得在下雨？我也已經不知道了。我父親對這部片感到很驕傲，但是對我很擔心。而我，則對他很擔心。看到我們這般如喪家之犬的樣子，突然，我想到《萬花嬉春》（Singing in the Rain）這部電影。您知道，當男

女主角的電影被大家批評，兩人垂頭喪氣從電影院出來的時候。這讓我跟父親瘋狂的笑了好久。

巴：那麼第二天早上對觀眾開放的放映場次的反應又是如何呢？

莫：第二天早上，在我去坎城的電影院le Palais的路上，我一直對自己說：「完蛋了，觀眾一定會噓我們！」我很膽小的等在電影院階梯的下方，然後我看到一個年輕人大步的從樓梯上跑下來 —— 那是中場休息 —— 對我說：「太棒了！這真是一部精采的電影！這是一個大成功！您真的辦到了！」接著其他人也過來對我說：「Bravo！Bravo！我們要趕快上去，下集馬上要開始了！」我剎那間一頭霧水，不知道該相信誰說的。不過我還是先跟團員們做好晚上正式放映會的心理準備。我提醒他們義大利導演馬可·費拉里（Marco Ferreri）曾經在去年的放映會中被人吐口水！我跟他們說：「如果我們被吐口水 —— 我們對一切都要有心理準備 —— 絕對不能回應，我們要有尊嚴。」我特別禁止團裡比較衝動的兩三個團員跟別人起肢體衝突。終於，我們步上了放映會場le Palais的台階，就像是要上斷頭台的烈士一般：臉色鐵青，抬頭挺胸，帶著微笑。

放映開始了。克勞德·雷路許跟我，我們堵在會場出入口的地方，站在兩個大門中間。我們看到三個人中途離席，克勞德用銳利的眼神瞪著他們，還叫著他們的名字：「再見，某某先生！再見，某某女士！……」但是除了那三個之外，再也沒有人出來。除了歌手蕾晶（Régine）。我看著她，說：「您要走了嗎？」她很抱歉的對我說：「我去上廁所，上廁所……」回程的時候她對我們說：「這部片太棒了！」中場休息時，全場鼓掌。下集出乎意料地很快就開始了。觀眾們趕緊回到座位上。我跑到放映室去問：「怎麼回事？為什麼下集這麼快就開始？觀眾連出去透

口氣的時間都沒有。」放映師說：「經過昨天的事件，我很怕觀眾中場就走了。」但是沒有，沒有人走！最後結束的時候，全場如雷的掌聲；他們全都起立鼓掌！

巴：那麼隔天早上報紙的影評如何？

莫：那就沒那麼幸運了。全部都一致的負面！除了稍晚，一位電視全覽（Télérama）的記者吉貝爾·薩拉夏（Gibert Salachas）寫了一篇大加讚譽的文章之外。我還記得亨利·夏皮耶（Henri Chapier）寫道：「博學的女人糟蹋了莫里哀！」當我讀了這篇文章後，內心升起了極度不舒服的感受，以至於我暗自決定，不要再讀任何評論了！到現在都是如此。除了當演員偶爾對我提到：「讀讀看這篇文章，這個記者有做功課，這是一篇真正的文章！」

我極度敬佩我的父親。在這整個事件中，他從不輕易屈服，因為他已經習慣這樣的事情了，但是他很為我們擔心。從這事件中我學到很多。我遇到一些人，他們前一晚還對我們大加讚賞，但是隔天早上讀到報紙的評論後，竟然又改變了想法！我對自己說：「我沒有那麼多時間，像那些電影導演的一樣，花兩年、三年、五年試著要拍電影，八個月去拍攝與剪輯，一年去爭取放映機會，然後之後，還要被人羞辱！這簡直太不成比例了！」

巴：陽光劇團的團員又是如何面對這件事呢？

莫：很好。非常的團結。但我覺得菲利浦·柯貝（飾演莫里哀的演員）為此受傷很深。

巴：接著，您是如何讓這部片得到發行？

莫：一開始非常的困難，但是我們決定不要被看扁了。所以，我們像是推銷戲一般盡

全力推銷這部電影。我們的朋友薇若妮卡·蔻克[3]傾其力的大力宣傳這部片子。一連好幾個月,她每日都在為這部片奔走。終於,慢慢的,在法國教師的幫助之下,一些小戲院開始願意放映這部片子。比如,我記得在史特拉斯堡,法比耶娜·佛尼耶[4]就奮力不懈地捍衛這部片子,並且獲得了成功。好幾千名小學生、中學生與大學生在她小小的戲院裡觀看了這部影片。即使連影評人都漸漸改觀了。在一些雜誌中,開始讀到對這部影片讚譽有加的文章。

巴:您今天再回去看《莫里哀》這部片,是否有發現這一部陰沉而黑暗的電影的一些缺點呢?

莫:但是十七世紀的確是一個可怕的時代!而莫里哀的一生的確充滿了悲劇性!他這一生都沒有交到真正的好友,而且,還有一位可怕的敵人:盧利[5]。

如果要說到缺點的話…沒錯,這部片有些地方有節奏上的問題,而且顯得冗長。還有一些場景,比如嘉年華會的那一場,我就花太多篇幅在描述當時的時代情境而疏忽了莫里哀。我想一定還有其他的缺點。

這部電影當初上映時,大家都忌妒我們竟然有這麼充裕的基金來拍這部片。但是,錯了!同樣一部片如果是另一批人來拍,而不是陽光劇團的話,所花的成本一定會大漲四倍以上。因為我們每一個陽光劇團的團員都只拿最低薪資,甚至還掏錢出來投資。整個拍攝團隊也都是拿公會訂的最低薪資,其中有一些人也願意投資。最後,讓人驕傲的是,這些人都賺了一些錢,雖然只有一點點,而且是過了很久之後。

巴:當劇場的導演與當電影的導演是否有不同的樂趣?

莫：在劇場裡，我漸漸發現，導演說的越少越好。導演的工作是讓事情慢慢成形。而在電影裡，導演如果希望更掌握演員的表演，他可以倚靠攝影機。電影導演與演員之間的關係是更親密、更私密的，因為觀眾不在場。但是在劇場裡，觀眾是在的。即使他們不見得真的在場，但觀眾與劇場的概念是密不可分的。演員表演是為了觀眾。劇場永遠在神的注視下，在群眾的面前，面對著歷史。

巴：可以說說您於1989年所拍攝的《神奇之夜》（La Nuit miraculeuse）嗎？這部片同時也是您與艾蓮·西蘇所共同編劇的。

莫：伯納·費佛·達希爾（Bernard Faivre d'Arcier）是當時國家議會（l'Assemblée nationale）的文化主任，要求我負責慶祝法國革命兩百週年的活動。最後我們決定拍一部電視長片，因為我們的資金不足以讓我們拍電影。這是一個關於法國「人權宣言」的誕生以及國家議會的起始的故事，一個奇幻而充滿人性的故事。我還記得，這部片子讓我與國家議會的主席羅弘·法比歐（Laurent Fabius）起了極為可笑的爭執。當初是他提出這個計畫的，但他卻無法容忍這部片的開頭是從國家議會的廁所開始。他說：「堂堂的國家議會怎麼可以從廁所開始？議員們是無法容忍這樣的事情的。」好像這些議員是活在象牙塔裡的。這些政治人物真是奇怪！

巴：您是否有想過暫停劇場與陽光劇團一段時間去拍電影？您不是曾經說過，您覺得您拍電影的經驗太少，以至於無法像您所希望的那樣了解拍電影。

莫：不。對我而言，劇場就是生活；日日、月月、年年，而且永遠都在學習。在劇場，我有屬於我的島嶼，我的部落，我的小船。在電影，我也能擁有這些東西，但一閃即逝。

注釋

1　Claude Lelouch（1937～）：法國知名電影導演、作家、電影攝影師、演員與製作人。

2　Remo Forlani（1927～2009）：法國作家、劇作家、電影評論家、電影導演與編劇。

3　Véronique Coquet：電影製作人。

4　Fabienne Vonier：電影製作人。

5　Jean-Baptiste Lully（1632～1687）：義大利人。法王路易十四的專屬音樂家。

社會運動

第八次會面
彈藥庫園區，2003年4月25日，星期五，8:00 PM

《最後的驛站》演出已經進行半小時了。莫盧金希望採訪在劇院大廳進行，因爲這樣的話，萬一演出發生任何狀況，她可以馬上趕到現場。尚－賈克·勒梅特 (Jean-Jaques Lemêtre) 的音樂精神抖擻的展開，接著，我們聽到了演員稍微小聲的聲音。大廳中有一個放了我們晚餐的大圓桌。在坐下之前，莫盧金檢查了桌上一把又大又美的花束是否有足夠的水。不夠。於是她馬上去處理。爲了不要影響到隔壁的演出，我們低聲的交談。莫盧金的胸前還是別著徽章「不是妓女，也不是乖乖女」。此時有幾個小女生出來上廁所，笑鬧著，她趕緊上前要她們安靜，並且等她們從廁所出來後，幫她們開門讓她們進去。一切都沒有聲音。

巴：您似乎不喜歡談您在社會運動中參與的經驗，但您似乎從未停止投入。從五〇年
代的末期，反對阿爾及利亞戰爭開始⋯⋯

莫：但是在那個時代，所有的藝術家與學生都投入反對阿爾及利亞戰爭的運動，真的
是所有人！在做劇場之前，我幾乎不曾參與任何社會運動。這兩者是否有關聯？
也許吧。我當時只是單純的熱愛著這個世界，熱愛著發生在這世界的事，我想要
參與其中。最近我在抽屜裡找到一封信，一封我當時寫給法國總統的信。信的文
筆很拙劣，內容是希望能夠特赦賈克·費希 (Jacques Fesch)，但不幸的是他最後

還是於1957年，二十七歲時被送上斷頭台，原因是他殺了一個警察。我想這大概是我第一次參與社會運動的經驗吧：反對死刑。我之後完全忘記這封信了；這讓我了解我的記憶力有多差！我為此很難過。這也許是因為我太專注在當下所發生的一切事情而讓我放棄了其他？也或許是因為我把一些不好的記憶隱藏起來好讓我不再受傷，然後把美好的記憶也忘記，因為不想讓自己沉溺在過去？

巴：您應該還記得「阿伊達」（l'AIDA）這個團體的創立吧 —— 受迫害藝術家國際救援組織（Association Internationale de Défense des Artistes victimes de la répression dans le monde）—— 這個您和克勞德・雷路許共同創立的組織。

莫：當然。我可沒說我得失憶症啊！那是1979年。我們當時正在演《梅菲斯特或是關於一個演員的小說》（Méphisto ou le Roman d'une carrière）。有人跟我們說在智利的聖地牙哥，有一個阿雷夫劇團（Théâtre Aleph），在皮諾切[1]的統治下，面臨了極大的危險。智利的藝術家們請求我們一定要親自過去看看他們的狀況。我問克勞德要不要跟我一起去，他一口就答應了。我們抵達聖地牙哥之後，發現那裡處處充滿了危險，每一個人都害怕著，即使是在那兒工作的法國外交官也不例外！這下子我們可一點也無法冷靜。總而言之，我們在那兒的表現並沒有軟弱下來。回到法國之後，我與克勞德便決定要成立「阿伊達」這個組織。它雖然規模不大，但是在當時可怕的極權時代，我們的確幫助了不少中南美洲的藝術家離開他們的國家，有時甚至是幫助他們離開監獄。

巴：阿伊達目前仍在運作嗎？

莫：是的，但它關注的地區一直在改變。因為政治壓迫不會只停留在一個地方。首先

是中南美洲，接著是捷克斯洛伐克，然後是波蘭，柬埔寨，波士尼亞，阿富汗，伊朗，阿爾及利亞……這就是可怕的獨裁者遷徙大地圖。就像塞哈克神父說的，這世上必須要有人體現邪惡啊！

巴：要分辨出善良與邪惡是一件容易的事情嗎？

莫：不見得都這麼難分辨！如果一直不願去區分，那才是一件變態的事情。我們總是要能夠區分「糟糕」與「更糟糕」的事情。沒錯，您所認為的美的事情對另一個人來說也許是醜的，但這世上有一些價值是放諸四海皆準的。我不是醫生，所以我不必一視同仁地醫治施暴者與被害者、割喉者與被割喉者、強暴者與被強暴者、砸石者與被砸石者。即使對那些可憐的砸石者而言，這個行為來自於他們的文化。

巴：從1995年開始，您就敢在您的製作：莫里哀的《偽君子》（Tartuffe）中，大膽譴責回教激進派份子的危險行為。

莫：有人甚至因此很不高興。我們將這齣戲的背景帶到北非地區，講述一個溫馨和諧的回教家庭如何慢慢受到某個回教激進份子的迫害，而這個激進份子就是劇中的偽君子。大家會問：你們怎麼敢冒犯回教？但是，早在三百年前，莫里哀不就敢冒犯當時勢力龐大的宗教狂熱份子（bigoterie）了嗎？讓這齣劇不斷的獲得新生，不斷的在現代世界找到呼應之處，難道是我的錯嗎？至此，我們終於了解莫里哀當時好幾次重寫這齣戲的勇氣：這齣戲連續被路易十四禁了兩次，甚至直到今年還能激起極大的反應！《偽君子》是一部有勇氣的作品。早在1660年，莫里哀便藉此譴責了當時極有勢力的宗教團體，點出它隱藏在宗教狂熱面具下的偽善

以及與權力中心的掛鉤。我們對這樣的題材特別有感觸，因為一些流亡在外的阿爾及利亞藝術家，對我們忠實述說了他們如何在家鄉，因為不願屈服於這些宗教狂熱份子，而所遭受到的待遇。

有時候我們必須要相信這些見證者的話。現在，為了擔心被欺騙，沒有人敢相信這些人所發出的求救信號。信任變成一項罪惡：「我們必須要務實，我們必須要冷血的分析，我們必須要把耳朵關上。」這是怎樣的雙面人啊！當這世界充斥著一些國家，在自己國內不斷的將女性奴隸化，殺害知識份子、藝術家、學生與記者，殺掉所有發聲的人的時候，西方卻打著經濟與政治務實主義的名號，與這些國家持續進行協商與合作。當今西方不就是偽善者嗎！啊，真的，我實在不夠聰明去理解我們現在的世界。這個世界的失信與謊言讓我無法呼吸、啞口無言。

巴：如果您覺得自己「不夠聰明」的話，您的力量來自何方？

莫：來自頑強，來自信心。我想就是因為我的信心，讓我能夠把眾人團結起來，終至成功。

巴：您的成功指的是藝術上的計畫嗎？

莫：當然。必須要有作品。「為了要團結不同的種族與人民，必須要有創作。」薄伽梵歌[2]這麼說道。但是作品不一定是藝術作品。

巴：我們是否可以說，您在1995年夏天，為了波士尼亞[3]而進行的絕食抗議，就是一種作品？

莫：我們也不要太誇大了。即使沒有我們五個可笑的劇場人的絕食抗議，北約最後也

是會行動的。況且，在彈藥匣劇院的三十天絕食抗議根本不算什麼，在那裡有醫護人員隨侍在側，注意我們的狀況；不像在土耳其的監獄裡，那些絕食抗議的政治犯根本沒有人理，他們會先瞎掉，然後慢慢死去。1995年的亞維儂藝術節，劇場導演方斯華・東濟（François Tanguy）、奧立維・匹（Olivier Py），編舞家瑪姬・瑪漢（Maguy Marin）、艾曼紐・德菲利庫（Emmanuel de Véricourt），還有我，我們共同簽署了一份「亞維儂宣言」，內容要求法國政府積極參與制止發生在波士尼亞的種族屠殺並幫助維持這個國家的領土完整。我到現在還清楚記得保羅・培歐（Paul Puaux）在教皇宮的台階上用他洪亮而充滿正義的聲音，大聲宣讀宣言的樣子。

這一切代表著什麼？這代表著這些藝術家、知識份子，這些平時大聲提倡非暴力的和平使者，竟然強烈地要求歐洲軍隊冒著生命危險去殺塞爾維亞軍人，以停止他們對波士尼亞平民的屠殺。沒有人能夠在簽下這樣一份宣言之後，還能輕鬆的到海邊去曬太陽。於是，我們於8月初時決定開始絕食抗議。這是我們除了精神上的參與之外，唯一能夠用身體參與的方式。我們一共進行了三十天，一直到北約出兵才結束。如果北約沒有出兵的話，我們還能夠堅持多久？如果我說一直到犧牲生命為止，恐怕是不誠實的說法。但是我相信應該會蠻久的，至少不能讓這個抗議看起來很可笑。

這段時間帶給我許多珍貴的回憶，一些讓我想起來會微笑的私密回憶。比如，那些為我們的健康擔心的朋友。呂西安・亞頓[4]看到我瘦了十七公斤，難過得掉下淚來。但是我反而不知道如何安慰她，因為瘦了十七公斤的感覺其實還蠻好的。彈藥庫園區裡暴風雨劇團（Théâtre de la Tempête）的老闆菲利浦・阿德安（Philippe Adrien）很關心大家，每天都會來幫我們加油打氣。奧立維・匹的搞

笑功力一流，他的唱歌接龍讓大家開心極了。還有我們可愛的伊芙·朵愛·布魯斯（Eve Doë Bruce），嬌小卻充滿力量，是我們堅韌而頑強的保護者。伊芙是演員，但也是社運份子與司法人員。她日夜堅守著每一個戰線。每天都看到她的笑容、她的憤怒，以及她不眠不休地為他人戰鬥的精神。另外，還有方斯華·東濟與他的朋友每天與在薩拉耶佛（Sarajevo）的波士尼亞人通話的內容，每每讓人陷入悲痛。我還記得，在電話那一頭，漢妮法·卡必吉克[5]激昂的聲音迴盪在彈藥庫園區的每一個角落，她的法文是那麼美。就在我們要結束絕食抗議的那一天，我們在電話裡跟他們說：「終於北約決定要出兵了！」但是，還沒聽到消息的他們馬上回答說：「唉，這怎麼可能！但你們還是停止絕食抗議吧。」就在這時候，從電話裡面，在巴黎的我們，竟然聽到了北約的戰機劃破薩拉耶佛天空的聲音！

接著，我們也認識了一位令人尊敬與充滿慈愛的長者，薩季那堤海軍上將（l'amiral Sanguinetti），我總是喜歡稱呼他「我們的海上首長」。他告訴我們關於戰爭，關於俄軍，關於塞爾維亞人，關於政客的種種事情。他是這麼的洞察一切，這麼的富有幽默感，又是一個天賦異稟的說書者。我極愛他。他的手勢、動作、眼神都讓我想起我的父親。

也是在這段時期，我們認識了亞伯拉罕·瑟發堤[6]。他幾乎每天都拄著枴杖來看我們。他是如此的莊嚴、偉大、真誠，而沒有半點的高傲或虛榮，是一個不折不扣的英雄。我知道他最後終於跟他的妻子克莉斯汀一起回到了他們所愛的祖國——摩洛哥。這個他們曾經為它犧牲奮鬥，而現在終於重獲自由的祖國。

然後，還有許多許多的青年男女。他們幾乎日夜都住在這裡，一邊關心我們的狀況，一邊竭盡所能的讓一般大眾能夠對波士尼亞的局勢與戰況的急迫性有真正的了解。在他們之中，有救生艇劇團（Théâtre du Radeau）的團長蘿倫斯·查布雷

（Laurence Chables），另外還有一位年輕人；他的聰明才智，他的細膩品味，他的文化修養，他的過日不忘的本事，以及他幾乎永不枯竭的精力，成為這裡無法被取代的重要人物。他就是查理－亨利·布萊蒂爾（Charles-Henri Bradier），不但成為我們的朋友，也成為我最重要的助理。

那些真正全心投入社會運動的人士會怎麼看我們呢？比如說，那些收容、照顧非法移民超過五年時間的社運人士，他們會怎麼想我們呢？我想，相對於他們不懈的投入，我們的功能大概就是讓整個運動有一些話題性吧。

當我參加示威抗議活動的時候，常常有人會跟我說：「來來來，亞莉安，站到前面來！」我太了解「站到前面來」所代表的意義是什麼。彷彿，我變成帶領這個示威遊行的人。但真正應該帶領的人，是那些日日夜夜都投入在這個議題中，為這議題奮鬥好幾年的人。我，我寧願跟那些人站在一起。如果那些認識我的人看到我與他們站在一起很開心，如果我的出現能讓他們感到一絲力量的話，對我來說就足夠了。我不需要站到前面去。況且，我也只有有空的時候才會參加。我的參與必須是當我有空的時候。左拉[7]曾毫不掩飾的說，如果不是因為當時他沒有正在寫作的話，他便不會答應別人請他去拯救一位猶太軍官德雷福斯（Dreyfus）的要求，進而寫出《我控訴》（J'accuse）這篇文章。他很誠實。他替我們所有的藝術家說出心聲。那些有經驗的社運人士也了解我們的狀況。當我們跟他們說：「抱歉無法參加抗議活動，我們要排練」的時候，他們也能體諒。他們知道我們一定會支持他們，但不是百分之百的投入。

巴：在你們所參與的抗議活動當中，1996年在彈藥庫園區收容非法移民人士（sans-papiers）是否是值得記錄的一件事？

莫：是的，那是雷昂，雷昂·史瓦森伯格[8]。在某個6月的晚上，他打電話給我：「亞莉安，你們是否可以收容328個非法移民人士？幾天就好。我們已經走投無路了…」「什麼時候？」「今晚，或是最晚明天。」這就是雷昂。他掛上電話後沒多久就趕到了。我們談了好一陣子。隔天，大隊人馬就到了。我們當時正在演出《偽君子》。他們在這裡住了一個月。然後，他們佔領了聖伯納教堂（l'eglise Saint-Bernard）並在那裡住了兩個月。當他們知道即將被驅離的時候，我們趕緊過去支持他們，與他們一起在教堂住了八天。我在伊芙的手機裡留下一則留言：「伊芙，如果妳想要好好享受你的假期的話，絕對不要跟我聯絡！」結果她馬上就聯絡我了。於是她加入了我們，在炎熱的8月天與我們一起睡在聖伯納教堂裡。接下來發生的事情大家都知道：著名的朱佩[9]下令警察用斧頭把教堂的大門打破，把我們通通都趕出來了。於是，這一群人又回到了彈藥庫園區。但這不代表一切都沒有問題。我們與他們約法三章：「四百個非法移民沒問題，但是不能再多了。如果人數太多，再加上有觀眾在場的話，警察將會有很好的理由把大家再趕出去。」這是我們要盡一切力量避免的事情。

彈藥庫園區不應該是一個衝突的地方。它是一個避難所、保護區，一個讓他們能夠好好喘口氣，思考對策的地方。當他們準備好了，便可以再度上戰場。有一些人因此對我有意見，認為我們應該為他們打仗。但是，這些人也不得不承認，我們收容了四百個非法移民這件事已經引起大眾不小的輿論與注意，即使是對那些不在我們收容範圍內的非法移民而言，這都是一個具有代表性的畫面。他們在彈藥庫園區裡的這段期間，晚上就睡在劇場裡。當《偽君子》演完，觀眾散場時，他們便已經拿著他們的睡袋，在入口處等著進入劇院裡睡覺。女人們在劇院前面架起爐灶生火煮飯。他們對我們發誓：絕對不會進入到演出區域裡，也不會干擾

我們的演出。他們真的做到了。在他們之中，我們認識了許多精采的人。

巴：他們最後是如何離開的呢？

莫：他們最後決定離開是因為他們發現到，一旦他們在園區安定下來，他們就不再成
為政府的問題，而這剛好給了政府一個視而不見的藉口。這對政府來說真是一石
二鳥的好事：一方面，政府可以趁機任他們自生自滅；另一方面，剛好可以讓那
些政府眼中收容非法移民、無理取鬧——甚至是無恥至極——的劇團忙得喘不過
氣來。於是，一天，他們以迅雷不及掩耳的速度離開了。連跟我們說再見的時間
都沒有。說實在的，我們每一個人都有一點悲傷，甚至是有一點生氣。但，這就
是他們的指揮官瑪蒂葛妍・希塞（Madiguenne Cissé）的風格。我很尊敬她，也
很欽佩她。

**巴：藉由一個悲慘的西藏劇團的遭遇，您於1997年創作了一齣關於非法移民的劇碼
《突然，無法入睡的夜晚》（Et soudain des nuits d'éveil）。這齣戲是由艾蓮・西
蘇依據演員的即興片段所寫。**

莫：艾蓮並沒有依據即興片段而寫。她先寫出幾段場景，其他的片段才是由演員即興
出來的結果。與非法移民共處的經驗對我們而言相當具有啟示意義，它讓我們更
認識自己。在與他們相處的這幾個星期裡，我們就好像照鏡子一般看到了自己真
實的樣子。我們的領域被侵占了，生活節奏被打亂了，甚至，我們的好客之心也
面臨極大的考驗。我以為我們是有耐性的，是開放的，是慷慨的；但在這過程
中，這一切都漸漸打了折扣。有好幾次，我看到我們不但失去耐性，容忍度歸
零，更不要說慷慨了。但慶幸的是，我們最後還是把持住了。我想要述說這整個

過程，述說我們的理想碰到現實時所遭遇到的困難。

我們的使命是述說我們這個時代的故事。但同時，也盡量避免被寫實主義牽絆。所以一如往常，我們從亞洲尋找出路。從很久以前我們就想說西藏的故事。就像許多人一樣，我對於西藏人有著無法言喻的憧憬與憐愛。您知道西藏的國歌嗎？

……願佛教傳偏十方，

讓大千世界的眾生充滿幸福和平之榮光。……

您可知道任何其他國家的國歌，內容是希望全世界都能得到神的祝福的？沒有！正因為如此，我把西藏國旗與法國國旗一起掛在彈藥庫園區的大門。

巴：但是，劇團的基本精神不就是「自由，平等，博愛」了嗎？還需要再掛上法國國旗嗎？

莫：是啊，沒錯，但這兩者本來就是並行不悖的啊！我們掛上這面國旗，是因為在1995年，發生非法移民事件的時候，這些非法移民一直跟我們說他們心目中的法國是多美好。而且，我不想讓這面美麗的國旗落在像勒彭（Le Pen）那樣的人手裡。每當我看到這面國旗在空中飄揚的時候，就希望能夠在它旁邊刻上「自由，平等，博愛」，就像所有政府單位的建築物一樣。

巴：這是出自於對法國的愛嗎？

莫：我並不接受法國目前的樣子。但如果我們覺得狀況很糟，就應該努力讓她變好。如果大家每天都在說：我們的國家是最糟的國家，長久下來，我們就會真的這麼

相信並且真的越來越糟。法國並不是最糟的國家，差的遠呢！我們的任務在於不斷的努力奮鬥，讓不合理、不能被接受的事情越來越少發生。一邊嘲笑法國，一邊說這個國家有多糟糕，是不能讓這個她更好的。

巴：讓我們再來談談《突然，無法入睡的夜晚》這齣戲。它的故事是說，您邀請了一個西藏的劇團來表演，然後在最後一場的演出結束之後，他們決定留在彈藥庫園區並尋求政治庇護。此時，法國政府剛好拒絕了他們的要求：停止售予中國一百架軍機，並且承認西藏是被中國佔領的獨立國家。

這齣戲直接將這個西藏劇團、陽光劇團的演員以及現場的觀眾連結在一起。這是一齣「戲中戲」形式的戲劇，而它的構想幾乎是直接來自於你們之前收容非洲非法移民的經歷。

莫：我很喜愛這齣戲。戲中有許多美麗的時刻。但它極為脆弱，甚至有時流於玩笑與瑣碎。也許因為這個故事與我們的真實經歷太靠近，以至於我們演起來有些自我陶醉。它缺乏轉折，它缺乏壞人、自我中心者、一個真正的反派。一齣戲裡沒有真正的反派是一件危險的事情。在這齣戲裡，中國是隱藏在後面的反派，法國政客也是。但我們需要一個真正能出現在舞台上的惡魔。

《突然，無法入睡的夜晚》是一齣站在轉捩點上的戲。它是《最後的驛站》之前的準備。有一些戲是屬於過渡時期的作品，有一些戲則屬於成熟時期的作品，成功或失敗都很難說。我們必須要謙虛，我們的任務是要充分的反應出這個世界的現實。有許多不同的方式達到這樣的任務。我希望有一天我能再做一齣與西藏有關的戲。不是講我們與西藏，而就只是講西藏。

因為，如果我們讓西藏自生自滅，那麼等於也讓這世界上唯一捍衛政治在精神層

面上最崇高夢想的民族自生自滅。

巴：《突然，無法入睡的夜晚》最後結束在這個西藏劇團回到了印度。他們的要求並沒有得到實質的收穫。在實際生活中，那些非洲的非法移民最後的結果如何？

莫：令人慶幸的是，他們幾乎每一個人都得到了合法的身分。他們本來就應該有這些權利：他們都已經在法國生活了好幾年，以法文為母語，在這裡勤奮的工作。他們既不是流氓，也不是販毒者，更不是回教激進派份子或恐怖份子。他們都有正常的家庭，有妻子、小孩，或是來這裡追尋光明的未來的年輕單身者。他們只是因為查理‧巴斯奎（Charles Pasqua）所制定的新法律而被打入非法的狀態。他們之中也有一些剛抵達法國的新移民，但他們是極少數。

巴：對您而言，那些人有資格留在法國？

莫：讓我來用1793年就寫下的宣言來回答您：「法國民族願意庇護受到壓迫的人民，但拒絕庇護暴君。」（le Peuple français accorde l'asile aux opprimés, il le refuse aux tyrans.）我強烈堅持「拒絕庇護暴君」這句話。這裡的暴君不只指中非共和國的博卡薩[10]，或是海地的杜法利耶[11]，還包括回教基本教義派教主、塞爾維亞種族屠殺者、恐怖份子等。以柬埔寨為例，當屠殺發生時，第一批逃難到法國來的，往往是那些軍人或劊子手，因為他們比較容易通過邊界。當那些赤棉軍官早已逃到巴黎來的時候，他們的受害者卻往往還被關在泰國的難民營，受到極為不人道的待遇，特別是遭受到某一位法國大使館雇員，一個來自柯西嘉島的軍官的騷擾與刁難（雖然我很想，但在這裡我還是不公開他的名字）。最後他們才能費盡辛苦來到法國。

我們必須要單獨的分析每一個申請庇護的案例。我因此與某些極端左派的團體意見相反，他們認為我們應該接受所有申請者的要求，不應該將他們分類。沒錯，分析申請案是一項巨大的工作。但令人不解的是，不像在英國，法國竟然沒有一個專責的政府單位負責這樣的工作！

目前，政治庇護者的人權正受到極大的傷害，遭受到各種法律與法令的迫害。在彈藥庫園區，我們舉辦過「保衛政治庇護者的權利」的辯論會。讓民眾知道在法國以及許多歐洲國家的政府部會內部正在做的事情是很重要的。這將讓民眾知道人權正受到如何的破壞。我們會繼續下去。

巴：那麼關於著名的巴提斯帝 [12] **事件，您的想法又是如何？**

莫：這件事讓人困擾的地方在於，當初的確是由密特朗總統所做的決定：不將他移交給義大利政府。所以，這是代表法國的決定。但是，如果我記得清楚的話，這個決定不包括包庇殺人犯。這就是整件事的癥結所在。巴提斯帝到底有沒有謀殺四位平民？無論如何，有一件事是確定的：在義大利，這些極左派份子被審判的方式與環境，絕對優於同時期恐怖份子在法國被審判的方式與環境。他們不是在特別法庭中被審判的。但是最後，我想我還是不要說太多，畢竟我對整件事情的了解有限。我只是覺得，我並沒有權利決定要不要寬恕他，決定權在於那些受害者，不在我。

巴：我經常看見您胸前別著「不是妓女，也不是乖乖女」（Ni putes, ni soumises）的胸章。您是否也是這個由法迪拉・阿瑪哈（Fadela Amara）與其他貧民區女孩所發起的運動的支持者？

莫：我十分支持並徹底地跟隨這個運動。我覺得她們的勇氣令人欽佩！對她們而言，
　　要起身對抗這個由她們父親與祖父所建立起的權威，而且這個權威幾乎變成部落
　　式的社區中不成文的法律的時候，是多麼困難的一件事情！更不用說，當她們主
　　張戴頭巾是服從的象徵，而宗教是屬於私人且私密的領域，不需要告知眾人的時
　　候，又是需要多大的勇氣啊！「不是妓女，也不是乖乖女」這個運動的參與者，主
　　張人權平等，政教分離，以及參與者的多元性。過去我們曾經反對過種族分離主
　　義並且得到勝利，但是現在，面對女性──這個佔全球人口二分之一的族群──
　　我們卻連一根小指頭都懶得舉起。我們眼睜睜的看著這些壓迫者肆無忌憚地為所
　　欲為，但卻展現出無與倫比的寬容大度與體諒！

巴：**您曾經是女性主義者嗎？**

莫：我無法接受社會運動總是無法避免將事情簡單化的傾向。對於議題主旨的辯論，
　　我還可以接受，但是當它被簡化到只剩下一個句子、一個公式的時候，就無法再
　　感動我了。我想，我需要的是完美的理想。不過，話說回來，在1971年，我倒是
　　簽署了「343個賤女人」(343 salopes)宣言，為的是爭取婦女的墮胎權。
　　接著，我遇到了艾蓮·西蘇。她讓我理解了許多事情，直到今天都是如此。我徹
　　底地相信婦權運動是所有運動中最具急迫性的。當她們沒有受到法律的保障的
　　話，她們將遭受到其他人的壓迫。

巴：**但是，就您個人來說，在您的職業生涯與個人生活中，從來沒有感受到身為女人
　　所帶來的困境嗎？**

莫：我一直到很晚才感受到身為女人所伴隨而來的困難與拘束。一直以來，我都是父

親最疼愛的女兒，這幫助我度過許多困難。這就像是在沒有戴頭盔與防護罩的狀況下通過佈滿地雷的危險區域；幸運的我還是走過來了。陽光劇團一開始的成員都是朋友，我們彼此互相選擇一起工作。也因此，沙文主義者是不可能留下來的：我想我們大家都會笑他。當時的我根本無法了解女性導演所可能碰到的障礙。我想，如果當時有人跟我說：「妳不能這樣做，因為妳是女生」的話，我可能根本不懂他的意思。

巴：但是當劇團遭遇危機的時候，您從來不曾想過也許是因為您是女人的關係嗎？

莫：又是危機！也許吧。但是我從不允許自己這樣想！唯一一次讓我感受到身為女人所受到的歧視，是在坎城影展之後，一個法國廣播電台（France Inter）的節目《面具與毛筆》[13]。節目中，一位影評人說我狂妄自大，因為《莫里哀》這部電影長達四個小時。我回答：「但是，先生，如果說這部片的導演是一位男性的話，您還會因為他的電影長達四個小時，而說他是一個狂妄自大的人嗎？」

巴：至於那些說您對劇團太過於呵護，太過於「母性」(materner) 的批評呢？

莫：是又如何？這樣不對嗎？男人也可以很「父性」(paterner)，很關愛他在乎的事物啊！

巴：在劇場生活之外，您是否還有私人生活的空間？

莫：您指的是愛情生活，是吧？這麼說好了，雖然我像許多搞劇場的人一樣，將大部分時間奉獻給了劇場，但是，別擔心，我還是有愛情生活的。

巴：您生活中可能只有劇場嗎？

莫：在我的生活中，如果愛情沒有完全地與劇場結合的話，我還真不知道該如何談這場戀愛。幸運的是，這事從來沒有發生過。這也許是因為，反正我也沒時間去認識劇場以外的人！

巴：所以劇場還是您的生命。

莫：就像許多做劇場的人一樣，我所做的每件事都與劇場相關。而且有時候壓力與緊張會累積到幾乎要爆炸的程度。但有時候，又會變得十分空洞枯竭。當我需要放空的時候，需要睡覺、躺著不動並且腦袋空空的時候，當我獨自一人或是跟別人一起在家的時候，或是當我在外面的咖啡廳讀一些休閒的書或是雜誌或是食譜，最好是很複雜的食譜，比如像泰國菜的時候，彷彿我也去旅行了，甚至，我不需要真的把菜做出來。我樂在其中。當然，我做劇場也是一種樂在其中，一種無與倫比的快樂。但有時候我也會需要其他方式的快樂，其他種不是深刻地刻在我命運中的快樂。當我的疲倦消失，這時，所有我所看到、聽到、讀到的東西，又會重新變成我做劇場的慾望，或是我對劇場的質疑。

注釋

1 Pinochet（1915～2006）：1973年至1990年為智利軍事獨裁首腦。在美國支持下他通過流血政變，推翻了民選總統阿連德建立軍政府。在任內進行資本主義的新自由主義經濟改革，同時殘酷打擊異己，造成大量侵犯人權的事件。

2 Bhagavad Gita：字面意思是「世尊之歌」，學術界認為它成書於公元前五世紀到公元前二世紀，是印度教的重要經典，印度兩大史詩之一的《摩訶婆羅多》（Mahabharata）的一部分，也簡稱為神之歌（Gita）。它是唯一一本記錄神而不是神的代言人，或者先知的言論的經典。

3 波士尼亞戰爭是指從南斯拉夫聯邦獨立的波士尼亞和黑塞哥維那與多方之間發生的武力衝突，持續時間為1992年3月至1995年之間。

4 Lucien Attoun：美國開放劇場（Open Theatre）的導演。

5 Hanifa Kapidzic：波士尼亞人。文學批評與理論家、散文家、翻譯家與編輯。薩拉耶佛大學哲學系的教授。

6 Abraham Serfati：摩洛哥異議份子、政治家，曾經因為倡導民主而被摩洛哥政府監禁多年。

7 Zola（1940～1902）：19世紀法國最重要的作家之一，自然主義文學的代表人物，亦是法國自由主義政治運動的重要角色。

8 Léon Schwarzenberg（1923～2003）：一位癌症醫學專家，也是保衛非法移民人權的社會運動者。

9 Alain Juppé：當時的法國首相，目前為法國的外交部長。

10 Bokassa：中非共和國的軍事統治者，而後成立中非帝國，自命為皇帝，在位期間為1976到1979年。

11 Duvalier：海地總統，在位時間從1957到1971他去世為止。其間至少殺害三萬名異議份子。

12 Battisti：義大利著名的極左派份子，曾經策劃多次攻擊事件與搶案，造成多位平民喪生。在被判刑之後，他逃到法國尋求政治庇護。經過義大利政府多年的交涉，法國政府終於同意移交，但他隨後又逃到巴西。目前人在巴西。

13 Masque et la Plume：法國電台一個存在長達三十多年的文學、戲劇與電影的評論節目。

亞維儂,藝術家們的抗議行動[1]

第九次會面
彈藥庫園區,2003年6月12日,星期四,9:00 PM

劇院大廳。空曠無人但迴盪著從劇場傳來的聲音,就像每齣戲上演的夜晚,讓人印象深刻。我在角落的一張椅子上等著。莫虛金慢慢的走過來,一邊輕輕的搖著頭,一邊看著地板。她看起來愁眉深鎖,面容憂戚。很少見到她這個樣子。她說自己很憂愁,心情不好。她腦中一直想著昨晚為了抗議法國藝術家生活補助被刪減,以及抵制新的退休制度而由藝術家所發起的抗爭行動。陽光劇團也參加了這個行動,但她仍然持續的質疑自己。中場休息。莫虛金離開我去跟走向她的觀眾們談話。觀眾群中什麼樣的人都有:從青少年到退休老人,以及各個社會階級。他們看起來充滿衝勁、態度開放。莫虛金親切的回答每一個問題,一邊露出疲倦的微笑,一邊向每個人說謝謝。她一直等到最後一位觀眾進場觀賞演出了,才站著跟我繼續未完的訪問。這時,一輛車子的警報器響了。響得真不是時候,而且持續一陣才停止。生氣的莫虛金擔心噪音會影響場內戲劇的進行,於是一連起身三次去查看外面是否一切恢復正常。她看起來既疲累又浮躁。

巴:您的心情不好嗎?
莫:我的心情不太好。但這是每次只要一齣戲結束了,我就一定會經歷的過程。我對
　　自己說,好吧,那就和法賓娜一起分享這個過程吧!

巴：為了什麼原因呢？

莫：因為現在，《最後的驛站》的首部曲演完了，我們現在要開始準備二部曲了。

還有，就我個人而言，要被迫去參與若在其他狀況下我很願意參與的社會運動，是一件很痛苦的事情。比如說，昨天，我們關起了劇院的大門，但不是出於對運動的誠心支持，而是因為這是命令；如果我們不這樣做的話，將會有麻煩上身，大家將會稱呼我們叛徒。我們內心深知，這其實是不誠實的作法。我不喜歡這樣。

巴：您看起來好像也不太支持目前反對新退休法的抗議行動。為什麼？

莫：現在的抗議行動似乎希望推翻所有的改革。我們的確需要改革，這是無庸置疑的，我們確實需要一個退休制度的大改革。但是如何改？要是我的話——雖然從來沒有人來問我的意見——但是如果有人問的話，我會說：有一些人可以晚一點退休，因為他們的職業是他們自己所選擇的，他們是珍貴的資產。而另有一些人，他們從事比較勞動的工作，工作環境較差，工作起來沒有樂趣也沒有收穫，他們就應該早一點退休，越早越好。然後，還有一些人，終其一生所賺的錢都只夠溫飽，那麼，他們的退休金就應該多一點。另外有一些人，他們賺的錢足夠讓他們有優渥的生活，他們的退休金就應該少一點。這就是我的想法。所以您看吧，我跟大多數人的看法完全不同。目前的制度是，退休前薪水微薄的人，退休金也很微薄。我們為什麼不藉著退休金制度，讓財富分配再平均一點？但大家卻不這麼想。於是事情只有越來越糟。

巴：您可以做什麼事呢？

莫：什麼事都不能做。我只能講出我的想法，然後去投票。

巴：至於目前藝術家的抗議行動，您的想法是如何呢？

莫：我日前不想談這個話題。我們可以晚點再談嗎？

巴：讓我們再回來談談您的靈感空窗期。您說，我運氣很好，剛好碰到您的靈感空窗期。畢竟，這樣的機會很難得……

莫：的確很難得。但是，這個靈感空窗期很可能正因為腦子裡東西太多了。對了，跟你說一聲，我跟大家請了一個禮拜的假。

巴：跟誰請假？

莫：跟演員與劇團請假。

巴：但是您應該有權利決定自己何時要休息，不需要得到大家的同意吧？

莫：不，這件事不是我一個人就可以決定的。

巴：您對於幾個星期後即將前往亞維儂藝術節這件事，覺得開心嗎？

莫：我很愛亞維儂的觀眾，他們對一切事物都充滿了興奮與熱情，具有極度的好奇心，就像陽光劇團的觀眾一樣。亞維儂曾帶給我終生難忘的回憶。但是，在藝術節的這段期間，亞維儂變成一個很難讓人好好生活的城市，既吵雜又悶熱，而且非常的商業化。在亞維儂演出，就好像是亂槍打鳥一樣，我們都是鳥，這是很殘酷的。所有參與的人都有一種我們在寫劇場歷史的感覺，但是，每一個人的情緒都是那麼的緊繃，眼睛緊盯著收銀台，彼此爭得你死我活，深怕收入不敷成本。亞維儂是一個融合了喜悅與恐懼的地方，它就像是一個超大型的壓力鍋，所有的

熱情、壓力都在裡面越來越緊繃，越來越強烈，好的壞的都在裡面。今年，我必須承認，我是抱著一顆沉重的心去的。

2003年7月1日，7:00 PM

在彈藥庫園區裡。我們在劇院前草地上的一張桌子旁坐下。天氣很好，但我們一點也沒有心情享受微風。莫盧金對於藝術家們的抗議行動感到越來越憂心。在我們旁邊，一群人忙著將舞台、服裝、技術器材打包，送往亞維儂藝術節。莫盧金一邊說話，一邊用眼角餘光監督搬運的過程。訪問過程中，她的手機響了好幾次，她忙著接電話。這是之前的訪問從來沒有出現過的狀況。她看起來充滿了壓力，充滿了質疑，內心極不平靜。

巴：在前往亞維儂藝術節的前夕，您還是感到憂鬱嗎？

莫：我不是感到憂鬱，我是感到悲痛。我們園區的管理員海特·歐提斯（Hector Ortiz）上週六過世了。就在這棵樹下，心臟病發，得年六十三歲。尚-賈克·勒梅特有一天曾經開玩笑地稱呼他「黑暗世界大統帥」（Monsieur le Directeur des Ténèbres）。從此以後，我們的節目單上就出現了這麼一個謎樣的稱呼。他管理、守衛著我們的劇場與彈藥庫園區，長達二十七年！他現在被葬在聖多明各島（Saint-Domingue）上。

我們的貨車明天就要去亞維儂了。我已經將行程拖到不能再拖才出發。我有一種不祥的預感。我看到有太多的人，對他們而言，罷演比如期演出更加有利，這是他們的目標。我之前打電話給伯納·費佛·達希爾[2]，問他：「我該讓貨車過去了

嗎？運費很貴，而且說實話，我很擔心藝術節會被取消。」他說：「別擔心，別擔心，讓妳的貨車過來吧，不然就來不及了。」既然如此，那我們就出發吧。到時候就知道了。

2003年7月19日，星期六，從亞維儂回來之後
瑟雷特咖啡廳（Brasserie Select），2:30 PM

這是第一次莫盧金跟我約在巴黎市中心，有點奇怪。若不是因爲她正在度假，就是因爲有重大的危機發生。我們坐在咖啡廳最裡面人比較少的地方，爲了能安靜的做訪問。這是我第一次看到莫盧金穿著寬大的長裙，提著一個大袋子出現，感覺很夏天。但是更讓我吃驚的，是在非彈藥庫園區也非她工作的時刻看到她。彷彿，她已經與她的劇場合爲一體了，以至於在園區以外的地方看到她成爲難以想像的事。她手上拿著好幾份報紙與雜誌。

莫：我很憤怒。

巴：為什麼？是因為您覺得被操弄了嗎？

莫：不是，我不是被操弄。我很憤怒是因為自己當初沒有更堅持自己的想法，沒有更努力的去說服別人。

巴：您所謂「更堅持自己的想法」的意思是什麼呢？

莫：我當時有很多的話想講，但這些話無法公開的說，至少，無法在媒體與政客的面前說。我們應該找一個私下的地方，一個只有我們劇場人的地方，讓大家能夠暢

亞維儂，藝術家們的抗議行動

所欲言、自清門戶。在這個地方，我可以毫無顧忌的將我的想法說出來，而不用擔心這些話會被廉價的語言暴力給硬是吞了回去。一個讓我能夠說出我的想法而不用擔心被打成左派的叛徒、人民的叛徒的地方。

巴：反正，劇場這個大家庭本來就不是很團結。

莫：所以這正是一個前所未有的團結大家的好機會！這次的抗議行動，大部分是由那些受到大劇院或是補助機制保障的年輕新貴藝術家所放任、甚或是主導的結果。跟隨在他們後面的，則是那些年輕或不年輕、薪資更少、更不受保障或是更不被保護到的辛苦的藝術家。這些人之中沒有任何一個人說：「沒錯，之前的制度不是很好，它迫使藝術家必須要作弊、作假。但是這個新的制度也沒有好到哪裡去。我們必須要重新建立一個更公平的制度，一個讓一般民眾，失業或沒失業的，都認為公平而可以接受、不至於覺得被排除在外的制度。我們有一年的時間來做。這是我們正大光明且責無旁貸的目標。」如果他們這樣主張的話，我便會毫不遲疑的加入，甚至罷工抗議都在所不惜。

巴：這次亞維儂藝術節取消的導火線——劇場大罷工——的決定，是如何藉由投票的方式出現的？並且，是誰投的票？

莫：就我所知（其實，到底是誰投的票，以及為什麼是他們，好像一直都沒人搞清楚），共有兩派人馬。一派是藝術家，也就是藝術節正式節目的演出單位，以及夏特斯國立戲劇寫作中心[3]（為什麼是他們來投票，我也不知道）。另一派，則是技術人員。行政人員也極力爭取投票的權利，但不知為何其他人一直阻止他們的這項權利。至於那些外圍藝術節[4]「Off」（非正式節目）的演出團體，則被認為是

獨立人士，沒有權利投票，他們因此感到十分的憤怒。我可以理解他們的憤怒，因為對他們而言，沒有演出就沒有收入，他們損失了一切。至於那些藝術節的正式節目「In」，則不論演出與否，都能夠拿到薪水。

至於陽光劇團，在經過長時間的討論之後，我們決定不參與投票。其實，在7月8日第一輪的投票，我們就已經決定棄權了。我真心的認為，陽光劇團這七十五張票的缺席，具有安定人心的作用。您也許會說，如果你們投票的話，說不定罷演的決定會被翻盤。也許吧，但其實無論投票結果如何，演出還是會被取消[5]。有些人已經下定決心要罷演，他們也這麼直接了當的明說。每天都有人在亞維儂街頭或是劇院裡打架，這是我最不願看到的。我不願意為了在抗議行動中因為與警察衝突而斷了一隻手或瞎了一個眼睛的人負責。大家對我怒吼著：「啊！原來你不願意負責！」您知道嗎？沒錯，我不願意負責！我不願意為這次由年長者在背後操控、挑起年輕人彼此之間的仇恨與衝突的事件負責。「你們這些在背後操控的人才應該負責！」這次的罷演行動最後以微幅的領先通過了。通過的主要原因是夏特斯國立戲劇寫作中心的四十張贊成票。但諷刺的是，這個中心裡的藝術家在整個衝突的過程當中，都被好好的保護在他們的城堡之中，並且持續的演講與上課。我的感覺是，大部分的劇團都不願意罷演，但是大部分的技術人員都贊成。

在同一時間，亞維儂外圍藝術節「Off」則開始出現不同的聲音：「但是罷演是正式藝術節『In』的決定，跟我們沒關係啊，我們不願意罷演！」在所有外圍藝術節的六百個劇團當中，只有大約一百個劇團贊成罷演。所以，在這些贊成罷演與反對者之間，劇團彼此開始分裂、衝突。曾經一度，我暗自希望這也許是「Off」的光榮時刻。也許在這樣的危急時刻，他們能夠站出來撐起一邊天。但是，我的希望落空了，他們無法獨力扭轉這樣的局面。這也許是觀眾的錯。來看戲的觀眾太

少或是幾乎沒有,以至於藝術節只進行幾天就草草落幕。在亞維儂,觀眾主要還是為了正式戲劇節「In」而來,不是為了外圍藝術節「Off」。

巴:您對於放棄投票權的這個決定不會覺得有些遺憾嗎?「放棄投票權」聽起來不像是您的作風。

莫:沒錯,我們為此掙扎許久。我們之中有好幾位都希望投票反對罷演。而且,有兩位女演員真的投了反對票。

巴:您不覺得,觀眾彷彿都被排出在整個事件之外?大家都沒有替觀眾想?都沒有人想過觀眾的反應、觀眾的期待、與他們的失落?

莫:我們從未停止呼籲:「你們都把觀眾排除在辯論之外,但是觀眾才是我們最需要的人。他們能夠教育我們,支持我們,我們是依賴他們而生的。你們怎麼能夠等到他們都到了亞維儂了,才用罷演來威脅他們?!」我還記得一個支持罷演的藝術家——他到底是不是藝術家,我也不知道——穿著紅色的衣服,大聲的說著:「大家不用擔心!即使我們不演,觀眾還是會來的!我保證,他們一定會來的,為了支持我們而來!」你們真的相信他說的嗎?在藝術節取消之後,我繼續在亞維儂待了三天,為的是與那些來到亞維儂但是還不甘心就此打道回府的觀眾面對面。他們提著行李,來到了荒涼的亞維儂市:他們簡直無法相信自己的眼睛,失望與悲傷之情溢於言表。

巴:那麼,如何能夠讓觀眾參與整個決策過程呢?

莫:至少不要取消藝術節,至少要等到首演結束。然後,在演出結束後,與所有人一

起好好的討論這個議題，促膝長談直至深夜都沒關係。

巴：如果是這樣的話，那支持罷演者與反對者之間正面衝突的可能性不是就大增了嗎？您之前不是大聲譴責暴力與衝突？

莫：但是，如果我們能夠說服大家繼續演出並且持續的對話與辯論，那不就是一大勝利了嗎？讓亞維儂變成一個超大型的論壇，讓我們能夠整夜與觀眾直接溝通並且聆聽他們的想法。罷演，在這個情況下，是一個偷懶的決定。我們應該賣力演出然後一起努力！唯有演出，觀眾才能跟我們在一起，我們才能與觀眾一起努力，一起為訂定一個契約而努力：一個社會與藝術家之間的契約。一個真正具有效力的、具有約束力的、無人可以作弊的契約。不論是僱傭者、被僱傭者，乃至於國家，都沒有辦法拒絕或逃避它身為「一國之君」應該負的責任。我真的很喜歡「一國之君」（régaliennes）這個詞！我說的不夠多，我應該一直一直重複不斷的說。我不夠堅持己見。

巴：但是這個契約是不可能在八天內就完成的。它的訂定需要極大量的準備工作……

莫：但是他們剛剛才決定要給我們更多的時間呀！他們說：「在2004年的1月1日之前，什麼都不會改變。」而且無論如何，他們在2005年還會回過頭來檢視新的制度。在這之前，我們有一年的時間來準備我們的宣言，訂定新制度的中心主旨與精神，以及所有實施的細則。我們需要法律學家、工會人士以及律師來幫助我們。
從以前到現在，我們一直癡癡的守著一個爛掉的制度。改變的時刻到了。我們必須要重新建立一個新的補助制度，讓每一個法國公民——即使是最弱勢的族群——都能夠了解並認同這個制度。沒錯，我們需要一個不同的社會保護機制。在

這個機制之下，人人平等，沒有人可以享受特權或優待。

巴：也就是說，一切全部重新開始？

莫：沒錯！我們需要大家全體集合一起討論。

巴：您認為，一個這麼大的計畫有可能真的會實現嗎？

莫：當然！許多人已經開始動起來了。如果說，大家能夠開始思考與起草這樣的一篇宣言，那是多麼美的一件事情啊！而且，我相信已經有人這樣做了。接下來，就是整理與擬定大綱的工作。最後的結果到時候就會知道了。但是一開始，大家一定要先靜下心來，不要再互相指著鼻子對罵了。我們要知道保存好我們工作的工具，邀請觀眾一起加入。我們所有人一起努力。我們一定要互相對話，徹夜長談，丟掉矜持與戒心。接著，我們就會找到解決的辦法的。

注釋

1 La crise des intermittents：法國存在著全球唯一的「無固定雇主之表演藝術工作者生活津貼」制度（Intermittent du spectacle）。意思是，有鑒於表演藝術工作者（包括電影、電視、劇場之表演者、編導、技術人員、行政人員等）的工作往往是屬於短期與不穩定性的，所以在工作與工作之間的無工作狀態中，法國政府會給予他們生活津貼（類似失業津貼）。但要享受此一福利，申請者必須出示前一年擁有一定工作時數的證明。2003年，法國政府為了降低社會福利的高額赤字，決定提高工作時數的標準。此舉引發起法國表演藝術者大規模的抗議行動，甚至導致當年亞維儂藝術節的取消。

2 Bernard Faivre d'Arcier：亞維儂藝術節主席，現已退休。

3 Chartreuse：位於亞維儂附近的小城。原為修道院，現為國立戲劇寫作中心（Centre National des Ecritures du Spectacle），提供劇作家駐館的機會，也提供一般大眾相關課程並開放參觀。

4 亞維儂藝術節分為In與Off兩部分。In指的是由官方主辦單位所邀請的國際級導演與劇團所做的正式演出。Off 則是規模較小的獨立劇團自費來亞維儂所做的小型演出，兩者同時在亞維儂藝術節進行。

5 在普羅旺斯藝術節（Festival d'Aix-en-Provence），罷演並沒有得到過半數的票，但演出還是被取消了。

觀眾是一種精神上的社群

第十次會面

彈藥庫園區，2003年12月20日，星期六，3:30 PM

戲剛開演。在劇場大廳，陽光劇團的工作人員熟練而快速地收拾著觀眾用完的餐盤與餐具，沒有發出一點聲音。莫盧金親自關上劇場的木頭大門，對觀眾露出大大的微笑。我有五個月沒有見到莫盧金了，她的母親這個夏天過世了。

自從亞維儂藝術節取消之後，《最後的驛站》二部曲就開始排練了。這位陽光劇團的團長完全沉浸在工作之中。我們像之前一樣待在大廳，坐在大圓桌旁。我們刻意壓低講話的聲音。莫盧金很在意四周所發出的任何聲響。不過，她還是很樂意接受我的採訪，大概是因爲她之前取消了好幾次我們的約會吧。

巴：對劇場創作者來說，觀眾所代表的意義是什麼？

莫：我們要聆聽觀眾的心聲，但又不能太服從觀眾。當表演工作者聚集在亞維儂的時候，有人大喊當年尚・維拉的句子：「我們必須知道自己是否有那樣的勇氣與堅持，能夠強迫觀眾承認他們內心最隱晦的慾望。」（Il s'agit de savoir si nous aurons le courage et l'opiniâtreté d'imposer au public ce qu'il desire obscurément.）

巴：但是要如何知道觀眾內心隱晦的慾望是什麼？

莫：啊哈！這就是維拉傾其一生所追尋的啊！答案就在他對大眾劇場（théâtre populaire）的定義裡：將層次提升，把標準提高。不斷追尋最真實與最困難的。努力試圖解開世界的真相，然後讓大眾了解、感受、體會它。

巴：您認為這就是觀眾暗中所慾望的嗎？

莫：是的。人類之所以成為人類，是因為當我們面對另一個人類（佛教徒會說：面對另一個生靈）時，心中會感受到情感。我很擔心我們現在的人類文化正慢慢在改變，變得當我們面對另一人的時候，愈來愈難感受到情感與同理心。

巴：陽光劇團與它的觀眾的關係是如何呢？

莫：在演出結束後，觀眾會來與我們聊天。我們會聽他們說話，觀察他們。有時候，他們很強勢，知道如何表達自己。但有時候，也許因為他們很害羞，或是因為被演出所感動，所以他們有點不知所措。但是，通常在他們的臉上，我會看到一種柔和的光芒，一種深刻的東西。

巴：他們會對您說什麼？

莫：他們常常會說出連我都不敢說出的、彷彿愛的宣言的話：「您知道，我之前都沒機會跟您說，但我已經看你們的戲看了三十年！我看過×××，還有×××…」或者：「我第一次在劇院裡被感動就是看你們的戲！今天，我帶我女兒一起來，她十二歲了。」或者：「在我心裡，你們幾乎是跟著我一起成長的！你們一路陪著我到現在。」是的，他說的沒錯。在心裡，我們是與大家一起成長的。當然，觀眾也會給我們批評。我會專心傾聽。當我感到他們所說的話是出自於尊重，出自於真正思考過

後的疑問，如果他們說的很有道理，我會說：「沒錯，您的觀察很正確。但我還不知道如何可以做得更好。」但有時候，觀眾會對我做很明顯的語言攻擊，不論是出自於負面的衝動或是自戀的情緒。這時候我會說：「您說的都不是真的。」然後轉身就走！他們有時候會堅持我一定要說什麼。不過還好，這種狀況不常發生。當發生的時候，我只能對他們說：「您希望我說什麼呢？我無法回答您的問題。」他們竟然還希望我能夠為自己辯護！這點我真的無法辦到。我只能說：「很抱歉，我想這只是您個人的意見。」然後他們會說：「您不願意回應我的批評嗎？」我回答：「不是我不願意回應，而是我無法對您的批評作出回應。我沒有必要對您的批評作出回應！」

巴：對於您之前的作品，您能夠接受批評嗎？

莫：當然。當我終於剪斷我與某部作品的臍帶的時候，當我可以客觀的看到缺失的時候，我就能夠更平靜的接受批評。但是這並不代表我會因此改變我所堅持的路線。我對劇評的態度也是如此。但這並沒有對妳不敬的意思[1]。

巴：但是當您與您的觀眾交換意見的時候，您不會因為他們的反應而修改戲裡觀眾比較無法理解的部分嗎？

莫：我們不能用這種方式去面對批評，除非是我自己也對戲裡某些部分感到質疑或不滿意。如果有人對我說：「我很喜歡您的這部戲，但是，除了某某場景之外⋯⋯」──而他說的這個場景剛好是我最喜歡的──那麼，我就會好好的質疑自己。這代表戲裡缺乏某一個關鍵的元素。有時候是節奏的問題，有時候是事情說得不夠清楚。我會不斷的思索，尋找問題的關鍵。但如果修改得過了頭，反而

會更加破壞原有的東西。我們不但沒有得到滿足，還破壞了原本最核心的精神。無論如何，世上沒有哪一部戲是完美的。即使是莎士比亞的劇本，也都有缺失的地方。

即使如此，當我聽到觀眾說：「您的劇團陪我一起長大……」或是「我之前並不懂這個作品，但現在我懂了……」又或是在看完《最後的驛站》之後，他們跟我說：「以前我在看報紙的時候，都不懂這些難民問題到底是怎麼一回事！但現在我再也不會用以前的方式看待難民問題了。」我就知道，我們在眾人之間建立起一種對世界的共同質疑，一種共同的疑問。大家都與我、我們問著一樣的問題。但是他們是孤立的，他們沒有對抗的武器或是表達的工具。而我們，我們有劇場作為我們發聲的工具，以及劇團作為我們工作與對抗的武器。當我們在發展與排練一齣戲的時候，我是充滿信心的。因為如果這齣戲能夠感動我，那麼它也將感動其他人。但是如果有一天，能夠感動我的，卻讓觀眾無動於衷，那麼那一天，也是我倒下的時候。

巴：直到目前，這現象都沒有發生過嗎？

莫：是的，幾乎都沒有發生過。

巴：對您來說，這個由質疑與疑問所組成的社群，是否比確定的事物更能夠連繫起觀眾？

莫：是的。我們試圖推翻掉一切確定的事物。事情是這樣的：觀眾來到陽光劇團時，心中有許多事是確定的。他確定一定會碰到塞車，確定在工作上一定辛苦了一整天，確定彈藥庫園區實在太遠，戲又開始的太早，而且戲一定很長，然後位子…

天哪，又是沒有劃位的——這其實是我們的小招數，為了讓大家能夠早點來，讓人家能夠早點調適心情來加入我們的慶典——，他也非常確定，這個國家的移民人口有點太多了，而且他們都是騙子、貪小便宜的人，他們來全是為了享受我們國家的社會福利。又或者，他們相信的剛好相反，他們相信這些移民者全都是天使，全都是為了更平等美好的世界而奮鬥的和平使者，世界大同的英雄。其實，在開始排練這齣戲之前，我們也跟他們一樣這麼深信著。但是，兩個半小時之後，我們看到同樣的觀眾走出劇場：眼神有些茫然。他開始不確定，他開始有勇氣去接受「沒有任何事是確定的」這件事。

巴：但是觀眾是否有可能是錯的？他們是否可能品味不佳？

莫：當所有的觀眾都拒絕某齣戲或是某部電影的時候，這對我們來說是一個不太好的信號。除非，那是因為「引導者」沒有好好的做他們該做的事情。我正看著你，法賓娜！我認為，如果某部偉大的電影或是演出無法碰觸到觀眾並且吸引他們前來觀賞的話，那是因為劇評家沒有好好的盡他的本分。觀眾有時候需要有人在旁陪伴，為他們指出一件作品裡難能可貴的部分。

巴：當您在一開始構思一齣戲的時候，會想到觀眾嗎？

莫：不。至少在一開始的時候不會。當我向演員提議可以演出如何如何的故事時，那是因為我自己想要在舞台上看這個故事。

巴：但是戲一旦開始演出，您就每一個晚上都在舞台邊監督一切是否順利進行，並隨時觀察觀眾看戲時的反應……

觀眾是一種精神上的社群

莫：觀眾進場看戲之前與看完之後，我是一點都不擔心的。但是，當他們進場看戲
時，卻是我最擔心的時刻。我會對自己說：「完了，他們感到不自在。完了，他
們沒有看到這個細節但他們應該要看到的。完了，他們看到這個細節但是他們
不應該看到的。完了，他們分心了。完了，觀眾席太熱了。完了，觀眾席太冷
了。」我對於一切會干擾到演員與觀眾之間的那條珍貴的線的事物都非常敏感。
這條線是那麼的脆弱，那麼的纖細。

巴：有哪些事物會剪斷這條線呢？

莫：一種場內不好的共振（vibration），一種干擾的噪音，或是舞台上一個毫不起眼
的小事件。在《最後的驛站》前十五場的演出，我甚至敢跟觀眾一起坐在觀眾席
上。這對我來說是從未發生過的事情，因為通常我會緊張到無法看完全場戲。我
會害怕的待在旁邊。但這一次，我是如此的平靜……。這也許是因為這齣戲是這
麼的不同。

巴：為什麼您每一場演出都在呢？通常一旦戲的首演很成功，導演們就不會再來了，
很少有人與您一樣。

莫：我很不喜歡當演員們正認真專注地在上場演出時，我卻輕鬆的待在家裡。馬戲團
導演會監督每一場演出，街頭藝人也是。一齣戲不是一個產品，它是七十五位演
員與六百位觀眾的生命中某一個時刻的珍貴交流。

並且，我也很擔心意外的發生。我很害怕意外。二十年前，《柬埔寨王的悲慘故
事》首演的當天晚上，發生了一個悲慘的意外。一位年輕的技術人員班鐸・巴堤
樂米（Benoît Barthélemy），因此過世了。

巴：您是如何「接待」您的觀眾的？是否有一個特定慣用的方式？

莫：劇場既不是商店，也不是辦公室，更不是工廠。它是一個眾人相遇與分享的工作坊，是一個提供沉思、瞭解與細膩情感的殿堂。它是一個讓人感到舒適的房子，當渴了有清涼的水可以喝，餓了有東西可以吃。梅耶荷德說，劇場應該是一個不折不扣的「神奇宮殿」（palais des merveilles）。的確，對今天的觀眾來說，到劇場來是一件困難且辛苦的事情。所以，我們必須要好好的接待他們，用許多細節與動作來表達我們是多高興與多驕傲他們來到這裡。艾提安·樂瑪嵩（Etienne Lemasson）在我們陽光劇團有許多功能，有時候是解決機械問題的技工，有時是團內專屬工程師，有時是繪圖師，有時是技術總監，有時甚至是問題青少年的心理輔導師等。他還有一項功能，就是十分厲害的插花師傅。每個星期三的早上五點，他都會到巴黎的大市場（Halles），用最低廉的價格買最美麗的花。然後在我們的劇院接待大廳佈置出最最豐盈美麗的花束。為什麼現在有這麼多灰暗陰森的劇場？我也不知道。為什麼我們要花好幾百萬興建冰冷的怪獸？每次在演出之前的演員聚會中，我們都會彼此提醒：在今晚的觀眾中，有人是第一次進劇場看戲，也有人是他們的最後一次。

巴：讓我們再回來談談您幾乎每晚都在劇院監督演出的這件事。對您而言，當您無法在場觀看演出時，會不會因為沒有您戲還是可以繼續進行，而感到傷心？

莫：我當然也有無法到場的時候！比如說當我真的太累了，或是要去別的巡迴地點勘查演出場地的時候。我現在可以比較容易的接受這件事情。

巴：但是為什麼當您在場觀看時，您通常不能好好地與觀眾一同坐在觀眾席？

莫：因為我無法接受當台上的演出不符合我的期待。如果我是站在側邊而不是坐在觀眾席的話，我可以趕緊衝到後面，假裝自己有用。所以三十年來，我都一直站在側邊。除了當我們是開放彩排場時，也就是說，當觀眾不是付費進場的話，我就會站在觀眾席中間的控台旁。因為對我來說，那是對外開放的排練。相反的，如果觀眾是買票進來的，我就無法假裝那是排練。這時，導演必須要消失。

巴：為什麼您對買票進場的觀眾是如此的尊重？

莫：因為他們是觀眾！這代表著他們是花了錢、與做了某種程度的犧牲，才來到我們的劇場的。當我看到在禮拜六的下午，一整個家庭，包括爸爸、媽媽，有時還有祖父母，以及兩個孩子，來看我們的戲的時候，這樣就是四張成人票與兩張兒童票，再加上吃飯的錢……

某一個星期日的下午，有一位婦人帶她的女兒來看戲。他們問票口是否還有剩票以及多少錢。票口的人一看她們就知道她們不是很富裕的人，於是說了最低的票價。那位婦人「啊！」了一聲，然後看了看自己的小錢包，一個真正的「小」錢包，然後發現錢不夠。於是她對女兒說：「現在怎麼辦？我們要用今晚吃飯的錢嗎？」最後，當然，我們讓她們免費進場看戲。但是，每次只要我想到：「現在怎麼辦？我們要用今晚吃飯的錢嗎？」這句話，我就想掉淚。這一對母女是這麼的孤獨，這麼的脆弱無助。這一句話幾乎是來自於十九世紀。現在，還有多少人能夠用吃飯的錢來看戲？而且為什麼到了二十世紀，還有法國公民會需要在吃飯與看戲之間做選擇？

巴：這樣的事件時常發生嗎？

莫：不。但我們必須要提高警覺。真正的貧窮並不會大聲吶喊。相反的，貧窮是藏起
　　來的。可以從他們的錢包、鞋子等看出端倪。

巴：**像您對於觀眾的反應是這麼的注意，甚至比對劇評都還要在意。這是否能幫助您**
　　來思考自己的工作？您是否會用批評的觀點來分析自己的作品？或者是您寧願不
　　斷向前而不願回顧過去？
莫：每一齣戲的創作過程都是不斷被檢視的。我們的目標是要走得更遠，更深，更
　　對，更真，更簡單。但我並不覺得這是一種批評，而是一種追尋。

巴：**您所說的「走得更遠」的意思是什麼？**
莫：更好的問題是，我們追求的到底是什麼？那是某一種很神秘的東西，連結著形式
　　（forme）與內容（fond），人生與劇場。當我突然感覺到我不但看到了一切，並且
　　進入到演員所看到的世界，我們就成功了。只要我沒有進入到演員的眼睛裡，只
　　要我沒有被他們的眼神所啟發，並且看到所有周圍的風景，那麼我們就還沒有達
　　到我們的目標。我們還沒有找到我們的劇場。

巴：**但是該如何結合演員的眼神所流露的「渴望」，以及周圍所看到的風景呢？如何**
　　讓兩者保持對的距離，以呈現一種戲劇中必要的平衡感？
莫：當一種戲劇時刻在排練過程中誕生時，所有人都能感受得到，不只是我而已。這
　　就像是發現新大陸一樣：演員的頭上突然出現了天空，腳下出現了水或是泥土，
　　靈魂內在出現了情感。於是「碰！」一聲，一切都出現了！

觀眾是一種精神上的社群

注釋

1　訪問者法賓娜・巴斯喀（Fabienne Pascaud）也是一名劇評家。

《1789》、《1793》、《黃金年代》以及其他

第十一次會面
彈藥庫園區，2004年2月5日，星期四，9:00 PM

我們在莫虛金的起居室兼辦公室裡。這個房間總是充滿了明亮的和平氣氛，與極簡的
美麗。這個房間與她的戲一樣，有著一種特殊的質感。有一個小嬰兒依舊睡在藤編的
大搖籃裡。樓下傳來一位女演員在排練時受傷的消息。緊張的莫虛金趕緊下去看她的
傷勢。還好不是很嚴重。不過在我們訪問的過程中，她還是下去好幾次探聽最新的
消息，關心女演員的傷勢。莫虛金也向我介紹她的養子曼蘇（Mansour），一位阿富汗
裔、棕色皮膚、神采奕奕的年輕人。他上來問莫虛金一些家裡的事情。是彈藥庫園
區，還是「他們」的家呢？

巴：當我重讀之前的訪問的時候⋯⋯
莫：您發現上次在咖啡廳的訪談內容很瘋狂？

巴：並不會！但是當我重讀之前訪問，我發現您極少提到您的某些作品，而這些作
品剛好是陽光劇團最知名的作品，比如：《1789》、《1793》以及《黃金年代》
（L'Age d'or），彷彿您將他們忘記了一般。
莫：因為他們已經離我好遠了。然後——也是我該坦承的時候了——這些戲的表演太
　　過於簡單，尤其是《1789》。我不再喜歡這種街頭賣藝式的表演方法。現在的我再

也無法接受這些表演上的不完美。當我現在看到當初演出時所記錄的影片時，我覺得這齣戲實在太粗糙、太隨便了。

巴：但這齣戲是如此的精采！充滿了熱情與狂熱，詩情與激情，充滿了暴力……

莫：我無法忍受再看到這齣戲！但我並不否認這齣戲。這齣戲代表了當時的我們，當時的觀眾，當時的時代。

巴：您覺得後悔的地方在哪裡？

莫：一開始，我們想要推翻當時的傳統觀念；大家普遍認為歷史的推動者與英雄都是那些史上偉大的人物。我們想要重新建立起人民在歷史上的地位，想要證明其實是這些小人物，不是那些偉人，才是真正推動歷史的雙手，於是就有了《1789》這齣戲的誕生。我們想要重建一個庶民觀點的，也是由庶民所創造的法國大革命。故事發生的空間是一個很大的市集，由街頭藝人為主要事件的發動者。我還是很喜歡這個想法。但是當時我們的表演真的不夠水準！之後的《1793》，演員的表演就有很大的進步。喬瑟芬‧德韓（Joséphine Derenne）、尚-克勞德‧潘史納、傑哈‧哈地的表現很棒！菲利浦‧柯貝、魯巴‧葛希克夫（Louba Guerchikoff）、瑟吉‧庫桑（Serge Coursan）、麥克欣‧倫巴（Maxime Lombard）也很精采！但可惜的是，這齣戲沒有留下任何影像紀錄。

巴：這兩齣戲，一齣創作於1970年末的米蘭，另一齣創作於1972年5月的彈藥庫園區，這兩齣戲有承接的關係嗎？

莫：就表演風格來說，沒有。《1789》的目標在於模仿嘲笑墮落的貴族階級的特質，

以及用強烈的戲劇性畫面來描寫勢力越來越大的中產階級。用接近活動式靜畫（tableaux vivants）與寓言體（allégorie）的表演風格來呈現。《1793》則較沒那麼聳動精采，但它讓觀眾去思考，民眾如何從被動到主動去主導公共事務的過程。這齣戲呈現當時巴黎大市場地區（Halles）的一群「無套褲漢[1]」的生活。從佔領杜樂莉公園（Tuileries），到1792年8月10日法國國王的罷免，一直到1793年9月的恐佈統治時期（la Terreur）。觀眾可以看到，在這一年多的時間內，人民的主權是如何確實的被實踐著；藉著這群「無套褲漢」——這些真正的革命家先驅——的努力，人民能夠實驗真正的直接民主。在這段期間，每一個公民都對一切負責並且團結一致，理論與實踐不斷的互相驗證、互相連結。對劇團來說，這齣戲恰好地反應了我們當時生活上所熱切投入的議題：我們正熱烈地體驗與思考著群體生活的意義、權力以及工作分配的問題。我們就像是那群「無套褲漢」。因此，《1793》的排練過程是非常困難的！我們試圖要在這群無套褲漢和陽光劇團之間，找到一種對應關係，一種甚至是連空間上的安排都試圖模仿當年的這群工人階級的生活環境。我們把彈藥庫園區變成了一個當年這群無套褲漢生活的社區。如同往常，在這齣戲中，我們試著串連起特殊性與普遍性，個人與群體，小與大。

巴：您似乎對於《1789》這齣戲有著非常多的批評。但是，您這個時期的創作在舞台形式上都具有驚人的創意，徹底推翻當時一般人的觀念。以《1789》來說，舞台分散在五個看台上，觀眾站在中間四處遊走，這在當時是極為少見的嘗試。然後在《1793》，舞台是三個巨大的平台，還有一個代表「無套褲漢」生活區域的兩層樓結構：這幾乎將觀眾帶到了那個時代！還有，在《黃金年代》裡，您創造出四個由粗糙的動物皮毛所鋪置的如火山口的山谷：窮人、富人與野心家的山谷，中產

階級的山谷，無人居住的山谷。然後還有由鏡面般的銅片所鋪成的平台，四周裝設了燈炮，讓人聯想到馬戲團。這一切是如此的華麗而又簡單，真是美到極致！

莫：您知道，盧卡·宏可尼[2]早在我們之前便已經創作出這樣的演出空間。在創作《1789》時，我們希望能融合聖日耳曼市集（la foire Saint-Germain）的街頭劇場的感覺，以及中世紀的神祕劇。法國大革命的出現就是在中世紀的末期。這種承接自傳統大眾劇場的表演形式我認為仍然是有趣的。如果我們現在在要重做一齣關於法國大革命的戲的話，我想我們會做得更具反差、更不穩定與猶豫不決，甚至更令人不安。

巴：不安？

莫：當我想到像羅伯斯比[3]這個人在法國大革命中的轉變過程，便讓我不寒而慄。他一開始是主張廢除死刑的，但是四年之後，他成為恐怖統治的起始者。在1789年的8月26日，他是投票贊成人權宣言的。但是在1793年，他又主張「懷疑原則」（loi des suspects），接著進入了大革命時期的治安委員會而開始大肆捕殺政敵，成為不折不扣的獨裁者。這是如何劇烈的心理變化啊！

巴：《1789》一劇指控了當時的中產階級，是他們中止了大革命的進行。這個主張今天看起來還是非常的正確。

莫：是的。但說不定這個革命的幸運之處，就是它忠實的經歷了每一個過程，沒有跳過任何一個階段。不像俄國或是中國大革命。也許正因為這個原因，它才是所有革命中流血最少的一個，也是所有革命之母。（我幾乎已經聽到咬牙切齒的聲音！）但這不是我們在戲中的主張，而是許許多多前蘇俄的政治異議人士的吶

喊聲，讓我們不得不拿下塞在耳裡的棉花。蘇俄的「古拉格」（goulag，勞動改造營），中國的勞改營，古巴的監獄，我們必須要知道如何真正聽到這些見證者的聲音。這讓我想起卡夫錢科[4]。

巴：您是如何創作出這一齣戲的？

莫：我們希望用最接近民眾的方式來創作。但集體創作最重要的方法：即興創作在那個時代是非常困難的。因為我們還沒有攝影機可以記錄即興的過程，只有一個小小的錄音機，因此無法如實的記錄即興的所有細節。

巴：大家對於哪些即興片段可以被保留下來，是否也很難得到共識？

莫：不，完全不會。我們那個時候還沒有人以巴斯特·基頓（Buster Keaton）那樣的大明星自居。劇團充斥著一股對戲劇的熱忱以及真正的謙虛。是在《黃金年代》之後，當演員的表演被不斷的要求與磨練，以至於某些演員的表現很明顯的超越其他演員的時候，才導致他們的自我意識越來越膨脹。這時候要達到大家的共識就變得很困難了。

巴：變得困難的另一個原因，是從1970到1975這段時間，陽光劇團因為受到68學運的影響而變得非常政治化，不是嗎？

莫：特別是《1793》這齣戲之後，也就是1972年。我當時已經盡一切力量阻止它。

巴：阻止什麼？

莫：阻止毛澤東思想[5]對我們的分化。像我，曾經對中國充滿憧憬，我很清楚自己十

分有可能跟其他人一樣被毛澤東思想吸收的。我當時有幾個很好的朋友是毛澤東思想信奉者。但他們是如此的壓迫人，如此的嚴厲。他們甚至會干涉他人的私人生活。如果你家裡有養貓，那就表示你是不折不扣的中產階級。你必須要將牠送人或是殺死！

巴：為什麼人們會衷心信奉毛澤東思想呢？

莫：因為心中的理想！因為對史達林對異己的整肅與迫害感到失望，轉而對中國的共產黨產生憧憬。我所認識的一位很受人敬重的學者，一位和藹可親的長者，從中國訪問回來。一天晚上——我永遠都會記得這件事——我們一起晚餐，席間還有陽光的演員喬瑟芬·德韓與菲利浦·柯貝。這位學者對我們說：「你們應該知道殺蟲劑對環境是多麼不好吧！在中國某一個瘧疾肆虐的地區，地方長官為了不願傷害大自然，召集了地區的所有農人，命令大家站成一排，肩膀靠著肩膀，然後一起用手來打蚊子！所有人一起拍手拍了好幾個小時。你們看，這不是很美妙嗎？」我與菲利浦彼此面面相覷。我想如果他原本對毛澤東主義還有一絲絲憧憬的話，這時候也早就煙消雲散了！為了除蚊而命令一整個地區好幾千名的農人站著用手打蚊子好幾個小時！一位受人敬重的學者竟然認為這是偉大的，或至少在那一段時間他是這麼相信著。

巴：但您曾經坦承您幾乎要成為他們的一份子？

莫：是的。如果這些毛派份子是善良、慷慨、博愛、寬大、包容、謙虛的，也就是說，像方斯華達希聖人[6]一般，我是會成為他們的一份子的。我是多麼希望生活能夠更好、世界能夠更博愛。但是，正因為我對於博愛的渴望，我無法接受為了

達到目標而採取不擇手段的方式。毛派份子也同樣希望一個更好的社會。但是用什麼代價呢？中國的文化大革命屠殺了一千五百萬到三千萬人。有人說甚至更多。那又如何呢？文化大革命是如此的偉大！

說到方斯華達希聖人，您知道他是第一位將耶穌誕生場景（crèche）搬演出來的人嗎？他是第一位將耶穌誕生場景用真人排演出來，並且在他鎮上演出的人！

巴：《1793》這齣戲引起了毛澤東思想信奉者極大的批評？

莫：應該說，受到他們的「質疑」。比如說，一些信奉毛派的演員主張，《1793》的節目單上應該全部採用匿名制。他們說：「節目單上印上大家的名字？！這真是令人無法接受！難道我們又知道1793年那些真正的革命英雄的名字了嗎？」我說：「好吧，就算不放上大家的名字，你們知道最後會發生什麼事情嗎？所有的媒體都只將提到一個名字。那就是我的。」最後我們沒有採用匿名制。

巴：但是，您這齣戲的副標題：「我們的世界就是一個革命的城市」（La Cité révolutionnaire est de ce monde），不是就危險地暗示著，劇團永遠都在一種革命的狀態中？

莫：但是我一直認為，革命的城市——由那些十八世紀偉大的思想家與哲學家所提倡的進步城市——應該要出現在我們的世界。這一切都在於如何去定義這個字，以及達到它的方法。不過，話雖如此，當我們搬演一齣戲的時候，還是要小心不要讓演員受到影響。一個劇本經常都會神秘地、暗暗地影響著後台的一切。這讓我想到「蘇格蘭戲」。大家都說這是一齣會帶來厄運的悲劇。但我覺得所有描述野心、權力與謀殺的劇本，都會暗暗地釋放出深藏在演員與導演內心的黑暗力量。

巴：您所說的「蘇格蘭戲」，應該就是莎士比亞的悲劇《馬克白》吧！您這樣暗示而不願直指真名，是出於迷信的原因嗎[7]？

莫：是的。

巴：《1789》、《1793》以及《黃金年代》對許多觀眾來說，是陽光劇團的經典代表作。但奇怪的是，這些作品好像沒有給您留下太好的回憶？

莫：啊！您錯了！《1789》的整體經驗是極為美好的。而《1793》的創作過程雖然有一些雜音，但還是給我很好的回憶。是《黃金年代》幾乎要了我的命，我們大家的命。

巴：為什麼？

莫：因為太困難了！我想要做的東西太大，當時的我根本做不到。

巴：您想要做的是什麼？

莫：我想要做出純粹的劇場（le théâtre absolu）。屬於現代的史詩，能夠揭錄當下現實的啟示錄。我希望這齣戲不但反映出我們的社會，更反映出我們的歷史、政治、人生。這齣戲不但要呈現出所有這些，並且能夠真實的碰觸到生命，激發它、喚醒它、揭露它、轉化它，這對一齣戲來說實在是太多了。

巴：在1975年，您一開始創作《黃金年代》的原始構想是什麼？

莫：我已經忘記了。

巴：您真的確定嗎？

莫：是的。在集體創作之中，一開始不能有太清楚的想法。不然，可能會掉入導演說什麼，演員做什麼的狀況。我們要給演員空間。比如，我會跟他們說：「我們要做一齣義大利即興喜劇的戲，但是背景改成現在的社會。我們要呈現現代人所面對的問題、公理正義的缺席、迂迴與詭計、七情六慾等，就像當年威尼斯人，藉用面具的幫助，呈現出他們的一樣。」從一開始，我們就要熟悉我們表演的形式與距離。就《黃金年代》這齣戲而言，我們的工作量是十分巨大的：整整一年的排練！我們的工作原則，是找到相對應於傳統角色——阿力堅[8]、馬它磨[9]、潘大龍[10]、普契內拉[11]、色拉璸（Zerbine）、伊莎貝拉（Isabelle），或是布給拉（Brighella）——在現代社會的原型，藉由傳統角色來將現代社會的人物戲劇化。

唯有透過極度符號化的表演如義大利即興喜劇，或中國京劇，才能幫助我們看到與理解平時我們習以為常的事物。唯有透過不斷的戲劇轉化，才能看清平時藏在迷霧後面的事情。但是在經過漫長又困難重重的創作過程之後，我對自己說：「我們的集體創作走到瓶頸了！我想要回到文本，我需要重新學習。」在長時間的集體創作之後，我們往往變得不斷自我重複並且不再進步。而且，我想，當時的我嚴重缺乏判斷力。

巴：對什麼缺乏判斷力？

莫：排練《黃金年代》時，我們把平等主義（l'égalité）廣義延伸成了齊頭主義（l'égalitarisme）。為了表現出每一個演員都是平等的，我讓每一個角色在舞台上的表現都一律平等。這個錯誤在我今天的《最後的驛站》終於避免了。但是在1975年，我還沒有這樣的勇氣，雖然我們記得的還是幾個主要的面具角色。

《1789》、《1793》、《黃金年代》以及其他

巴：是否在《小丑》這齣戲，您就開始使用面具？

莫：不，那時我們使用的是化妝；演員戴紅鼻子並且上妝。在《黃金年代》裡，我們
希望做的是現代的義大利即興喜劇。柯波在他的著作《呼籲》（Appels）一書裡寫
到：「屬於當代的喜劇也許有一天會被寫下。但它的寫下一定會伴隨著一聲解放
的吶喊。（……）要發展出一種能夠包容這麼豐富素材的表演形式，非得打破目前
既有的形式，並且回到最原始的形式不可。比如，傳統的固定類型角色的表演形
式。在那裡，角色就是一切。」
但是漸漸的，我發現（雖然與我的心願相違），面具似乎與當代（contemporain）
有一絲格格不入。彷彿真正當代的劇場需要的是一種更隱藏於內在的、更透明的
戲劇形式。相反的，如果要說發生在遠古的故事，甚至是傳說與神話，那麼希臘
面具與日本面具一樣，能夠產生極大的力量。

巴：戴上面具演戲是否多少改善了《黃金年代》這齣戲裡的演員表現？

莫：不只是對《黃金年代》這齣戲而言，面具是一個偉大的工具，它使得演員馬上就
能在形式中找到真實。它迫使演員必須遵循、讓位給這另一個人——這張面具，
使得演員必須接納、擁抱這張面具的靈魂整體。面具就像是一個巫師，他把演員
的身體像是黏土一般揉捏塑形。

巴：但是您自己在這過程中是否也幫助了演員？

莫：當然。我試著運用文字、意象來幫助他們達到目標，有時甚至對他們大吼大叫；
當我看到他們即將墜入深淵或接近頂峰的時候。
當我在電視上看足球賽的時候，我會觀察球隊支持者。我是說，真正的支持者，

那些會在臉上塗上他們支持的球隊的旗子，並且球隊輸球時會抱頭痛哭的男孩與女孩們。你知道嗎，當他們為自己的球隊加油時，他們就像是劇場導演。換句話說，因為他們對演員全心的相信並充滿信心，所以演員也對自己全心相信與充滿信心，於是，他才能找到對的畫面。劇場也是一種運動。亞陶說過，演員是心靈的運動員（l'acteur est un athlete du cœur）。

巴：您說過《黃金年代》中陽光的演員的表現有很大的進步。這也許是因為您自己在導演方面也有很大的進步？

莫：每一個好老師都是在教學中學習的。當然，我大可以說：是我在指揮。但是，我也可以說，我們是一起登山的好夥伴，並肩作戰的戰友，甚至是彼此對抗的敵人。

有時候，我會提出一個天外飛來一筆的指示，可憐的演員會遵守這個指示，然後最後的結果當然是非常糟糕的。我稱呼這樣指示為「迴力標」，因為最後它會飛回來打到我自己。這時我會默默的低下頭來。但是不久之後，另一個演員會在同樣的指示下做出令人驚嘆的表演。每一個人都不一樣。必須知道如何感受、聆聽每一個人。

並且，我學到如何給予越來越少的指示。我所崇拜的日本畫家葛飾北齋[12]曾經寫道：

> 我到了七十三歲，
> 　才開始了解
> 　　動物們，昆蟲，
> 　　與魚的真正形狀，

以及植物與樹木的天性。

因此，到了八十六歲，

我將能夠真正穿透藝術的精隨。

到了一百歲，我將能真正的到達

完美的境界，

然後，當我一百一十歲時，

我才能夠畫出一道直線，

一道代表生命的直線。

就像是安德烈‧華依達（Andrzej Wajda）的電影《大指揮家》（The Orchestra Conductor）一樣。由約翰‧吉耶古（John Gielgud）所飾演的英國指揮家來到波蘭指揮一個鄉下的交響樂團。他愛極了這些謙虛的音樂家，用極微弱、溫柔、簡單的手勢，恰到好處地指揮著這些音樂家。但是，這個樂團的年輕團長卻充滿了野心與企圖心，希望樂團能挑戰世紀音樂會。他覺得這群音樂家能力不足，於是他決定去找華沙最有名的音樂家來取代他們。但是這個老指揮家馬上拒絕指揮。「我的音樂家們到哪裡去了？」他問，從此不再參與排練。於是，年輕團長取代了老指揮家的位置。到了音樂會的那一晚，老指揮家跟觀眾一起排隊等待入場。然後，他死了。在他生命的最後，在他超脫了人世——也就是說，不再棧戀權力——之後，他所慾望的，就只是單純的音樂的美好，以及與他那群謙遜的音樂家們心靈的連結，那群因為老指揮家的愛、簡單與聆聽而變得偉大的音樂家。我愛這位老指揮家。

注釋

1　無套褲漢（Sans-culottes）：指的是法國大革命時期廣大的勞動階級革命群眾。俗稱「無套褲漢」是因為他們穿著多為長褲，與當時中產階級穿著及膝絲質短褲的打扮不同。

2　Luca Ronconi：生於1933年，義大利米蘭的皮可羅劇院（Piccolo Teatro）總監，也是劇場導演。他擅長在非傳統劇場空間演出，也擅長使用有時極為大型的機械裝置。

3　Robespierre：法國大革命時期的重要人物。一位律師與政治家。原為大革命的發起者之一，但得到權力之後卻成為屠殺無數異己與平民的獨裁者，造成「恐怖統治」時期。

4　Victor Kravtchenko（1905～1966）：俄國作家、工程師，以及前蘇聯高級公務員。他於1944年決定投奔到西方，並且寫作《我選擇自由》一書公佈史達林的惡行。他晚年移民至美國，最後以自殺結束生命。

5　毛澤東思想（Maoïsme）：法國自1968年的學運起，一些對蘇聯的共產制度失望的極左派人士，開始對更激進與遙遠的毛澤東思想產生興趣。在歐洲（德國、法國、比利時、西班牙、義大利…）與第三世界（阿爾巴尼亞、尼泊爾、祕魯…）都有依據毛澤東思想而成立的政黨。

6　Saint François d'Assise（1181～1226）：義大利天主教教士。1228年被教廷封為聖人。

7　英國人因為迷信《馬克白》這個劇本會帶來厄運，所以從來不說真名，而以《蘇格蘭劇本》來代替。

8　Arlequin：詭計多端的僕人角色。

9　Matamore：魯莽又愛吹牛的士兵角色。

10　Pantalon：小氣的有錢老爺的角色。

11　Polichinelle：愛打人又很笨的鄉下人。

12　葛飾北齋：1760～1849。日本江戶時代浮世繪派的大師級人物。

寫歷史

第十二次會面

彈藥庫園區，2004年3月15日，星期一，8:00 PM

左邊建築物的二樓。爬上狹窄的木頭樓梯之後，迎面而來的，是一個大辦公室，裡面有「行政組」、「公共事務組」、「電腦與視覺設計組」、「人道事務與巡迴演出組」。所有人都還在那裡工作著，就像每一個晚上一樣。辦公室的氣氛既繁忙又安靜，既忙碌又平和。到處都是輕鬆的氣氛，咖啡、茶、還有小點心。大家的心情都很好。要讓大家願意工作到這麼晚，愉快的氣氛是一定要有的。當然，還有對莫虛金的熱情、欽佩、尊敬、疼惜與愛護。他們之中有許多人已經與她合作了許多年，像是皮耶·薩勒思（Pierre Salesne），陽光劇團的行政總監。他微笑的答應我在訪問結束後會順道載我回家，但那應該是晚上十點之後的事了。「沒關係」，他說，「我還在。」

莫：我常問自己，我們如何能夠在冷漠、虛偽、勾心鬥角的環境中創作。

巴：但這就是我們現在的世界啊！

莫：是的，但我們沒有必要與世界同流合污啊！我，我不與世界同流合污。我以及我的朋友們，試著用我們有限的力量來與之對抗。我們每一個人都有自己的理由與堅持，願意多花一些時間，多做一些努力，來讓世界更好。藝術家們尤其不能與世界同流合污，他們的任務在於揭露這個世界的真相。

巴：**您是否認為，劇場能夠藉由揭露這個世界來讓世界更好？**

莫：人們常常對我們說：反正你們什麼也無法改變。但是誰知道呢！在這個世界有許多地方，藝術家無法自由表達。在那些地方有比較好嗎？在沙烏地阿拉伯，有比較好嗎？在古巴，有比較好嗎？在巴基斯坦，有比較好嗎？在中國，有比較好嗎？在越南，有比較好嗎？在緬甸，有比較好嗎？不要小看我們的企圖心。

巴：**您的劇場是政治劇場嗎？**

莫：當一齣戲揭示了這個世界的真實，並且讓觀眾開始與自己對話進而質疑自己時，是的，這就政治劇場。

巴：**有點像莎士比亞的戲劇嗎？**

莫：如果大家如我們一樣，認為歷史是最偉大的戲劇時，那麼莎士比亞就是我們最好的老師！他教給我們最寶貴的一課。他敢於冒險；毫無保留，毫不猶豫。他總是能夠從角色真實的內心出發，不受任何先入為主的觀念影響。這也是為什麼他的角色都是真實而完整的「人」，有著豐富而複雜的靈魂。

巴：**您是在如何的情況下開始回到莎士比亞的？**

莫：我們一開始做了好幾齣集體創作的戲。漸漸的我感覺到我們需要訓練與紀律（discipliner），我需要訓練與紀律。我依據克勞斯曼（Klaus Mann）的小說所改編的戲《梅菲斯特》（Méphisto）並不讓我滿意。但無可否認這齣戲代表了一個轉捩點。這齣戲的失敗讓我開始尋找另一種更激進的創作方向。我們必須要建立更高的標準，一個超越我們能力的標準。於是我們開始翻譯與創作莎士比亞戲劇。

莎士比亞與我們的距離，就像我們最深的內在與我們自己的距離一樣。柯波說過：「當一個導演在面對一部戲劇作品時，他不該對自己說：『我該如何導這部戲？』而是，『這部戲會讓我怎麼做？（Qu'est ce qu'elle va faire de moi?）』」
那時常常有人只導一部作品中的其中一個場景。我原本只想嘗試導《理查二世》中放棄王位的那個場景。但是後來，我們演出了整本劇本。結果出乎意料的好。

巴：這個劇本的哪些地方吸引您呢？

莫：我們每一個人都經歷過失去地位與權力的時候。當我們選擇一個劇本時，或是我該說，當劇本選擇了我們的時候，這劇本中一定有一個隱藏的地方訴說著我們自己的故事。重點是，這個地方是被隱藏的。導演的工作是在對每一個人說出他們自己的故事。觀眾、演員、每一個人都在故事中看到他自己的一部分；從逃離──因為我們每一個人都從某處逃離──到愛情的傷痛，到痛徹心扉的分離，再到每個人的可笑愚蠢，每個人的恐懼，或是每個人的勝利。如果大家看到的只是莫虛金在談她自己，那麼這齣戲就是失敗的！
在《亨利四世》這齣戲裡，我在可憐的法斯塔夫（Falstaff）在戰爭場景裡所流露的恐懼中，看到了我自己。

巴：您，莫虛金，竟然會對戰爭場景感到害怕？！但是大家對您的印象卻是一位勇敢的戰士，從早到晚帶領著陽光劇團進行永不鬆懈的戰鬥。

莫：我當然也會害怕！事實上，我不是一個很有勇氣的人。我們每個人或多或少都有想要逃跑的時刻。

巴：的確沒錯。首先，翻譯帶給您什麼樣的樂趣？

莫：假想自己是偉大作家的樂趣。他的作品裡包含了偉大的想法與美麗的意象。在翻完一幕之後，我開始想像自己是莎士比亞。這真是令人興奮激動。

巴：您是如何工作的？

莫：就像所有翻譯者一樣，我先參考所有市面上找得到的翻譯版本。

首要的就是忠於原著；必須在原著前謙遜地卑躬屈膝。莎士比亞寫作時常常重複，他會在連續的兩個句子中重複同一個字三次。通常翻譯者都會——為了優雅——把重複的字刪掉。但是，莎士比亞自己卻根本不想要優雅！他是如火山一般衝動而狂熱的人。他就是火山！從他口中會噴出血紅的泥巴與光亮，照亮我們最黑暗的器官裡最黑暗的內在。所以，當我們嘗試翻譯的時候，我們全身會蓋滿了泥巴與光亮。

巴：在經過從1981到1984年的莎士比亞「時期」，經過大受觀眾好評的《理查二世》、《第十二夜》、《亨利四世》——這些視覺瑰麗、讓觀眾為之屏息的劇場作品——之後，您選擇了以柬埔寨為題材的戲劇演出：《柬埔寨王的悲慘但未完成的故事》（L'Histoire terrible mais inachevée de Norodom Sihanouk）。這是一個創作方向的急轉彎嗎？

莫：不。這是我固執的結果。早在1979年我就想做一齣關於柬埔寨歷史的戲。當我於1963到1964年間在亞洲旅行的時候，從未感受到任何跡象讓我預見柬埔寨會在十年之後發生駭人聽聞的種族大屠殺：將近三百萬柬埔寨人被赤棉軍所殺害。我想要了解為什麼。我想要了解也讓大眾了解在這事件中應該負責的人：美國的致命

的愚蠢，大部分的法國媒體，極左派學者在意識形態上的默許，法國政府的膽怯無能，以及赤棉軍可怕的意識型態。我想要運用劇場來描述發生在我們這個時代的悲劇，而不是只靠電影或電視來說這些活生生的故事。但是，當時的我還沒有寫劇本與創造角色的能力。所以，我才會先回到莎士比亞。

晚一點之後，當莎士比亞系列因為某些演員的離去而被迫中斷之後——而且，我也沒有意願再繼續做《亨利五世》，因為我認為它不屬於之前三齣戲的同一系列——我便想要回到現代的悲劇：柬埔寨。但這次是與一位真正的作家合作，艾蓮·西蘇。

巴：您與她的合作是如何開始的？

莫：當1972年我們演出《1793》時，我與她曾經短暫的交會過。她那時與米歇·傅科（Michel Foucault）一起到陽光劇團來找我們，希望我們能演出一個短短的行動劇。這是一個與「監獄資訊團體」（Groupe d'Information Prisons, GIP）合作的活動，演出地點是桑提（Santé）監獄前面。抗議主題是：「偷麵包的人進監獄，偷幾百萬的人進法國國會。」這個行動劇的長度不能超過兩分半鐘，因為這是警察聽到消息後趕過來驅離我們的時間。於是，我們在桑提監獄前演了起來，但是，警察竟然不到一分鐘就到了！接著，我們嘗試在雷諾車廠前面，在真正的「工人階級」前演這齣戲，但是出乎我們意料之外的，這些工人並不認同我們的說法。他們一致認為，偷麵包的與偷幾百萬的，都應該要一起被關在監獄裡！

我因此對艾蓮·西蘇有很清楚的印象。首先，因為她是這麼的美麗，她所流露出來的氣質讓人印象深刻。接著，當我們演出我們粗糙而簡短的行動劇時，最後一句台詞才剛唸完，她竟然就從座位上彈跳起來大聲的說著：「太精采了！太精采

了！」此舉讓我們都嚇呆了！

此後很長一段時間，我們偶爾才會在抗議行動的場合中見到面。她很喜愛陽光劇團，也十分注意我們的一舉一動。接著，我們又相遇了。我看到她工作的狀況，她寫了一個短篇但精采的劇本，《一個印度學校的挾持》（La Prise de l'ecole de Madhubaï）。於是，1983年，當我又開始在為柬埔寨的故事傷透腦筋的時候，我問她是否有意願為我們寫劇本。她馬上就很積極的說願意「試試看」。她來到我們之間的這一天，成為一個值得紀念的日子，一個對陽光劇團來說十分重要的日子。

巴：她對你們的貢獻是什麼？

莫：艾蓮讓劇團能夠呈現當代的議題而不受限於集體創作，尤其是當時的我對於集體創作已經到達了極限。艾蓮擁有極淵博的知識與獨到的見解，但是她同時又有小女孩般的積極與能量。甚至有時她過度的積極也會讓她判斷錯誤。無論如何，她正是我們需要的。尤其更重要的，艾蓮是一位卓越的作家；有時候對我而言甚至太複雜。我跟她完全不同，我不是知識份子。我對她說：「我要看懂一切。我要所有的觀眾在走出劇場的時候，看得懂所有一切，『從蒼蠅腳到頭髮髮梢』，全都要看懂。」她竟然欣然的接受了（不見得所有的人都能接受這個條件）。而且，她也清楚的知道，在劇場，有許多事情是超越文字可以記錄的範圍。每一個字都代表著一個行動；然後，作者與演員一樣，只是一個媒介。他必須要讓角色自然的發生，留給角色們空間，甚至訝異於角色的表現。

巴：這是一種謙遜的表現嗎？

莫：我不知道稱之為謙遜是否會流於虛偽。我寧願稱之為對藝術的熱愛，就是這麼簡單。

巴：妳們是如何一起工作的？

莫：我們先一起就議題做討論與腦力激盪，有點像是我們兩人共同創作故事大綱。接著，由艾蓮來負責寫作的工作。我絕對不會干涉她寫作的部分。但是，當我們排練的時候，我會跟她說：「這一段好像有點無法順暢進行。如果說我們把這兩個場景合為一個場景，或是這一個場景分為兩場，妳覺得呢？」她會立即進行修改。她絕不會半途而廢，也不會拒絕重新質疑一切。簡而言之，她是一個屬於劇場的作家。

巴：那麼在藝術表現上，她會干涉到什麼程度？

莫：她幾乎總是覺得我們很棒！

巴：她從不批評嗎？

莫：從不。她知道鼓勵的重要。幸運的是，即使我們還未做到我們想做的，她總是了解我們在說什麼。即使當她沒有直接的參與編劇工作，比如《最後的驛站》，她也總是在我們旁邊，不斷的給我們支持，與我們分享快樂與悲傷，喜悅與焦慮，即使這一切與她沒有直接的相關。艾蓮放棄所有與陽光劇團相關的著作權。在排練的過程中，她與我們接受一樣的薪資。如果她向我們要求智慧財產權的話，那麼陽光劇團將必須付出一筆不小的費用。於是，她自動放棄權利。說到這裡，尚－賈克‧勒梅特也是一樣，放棄了他的權利。

巴：您有時會向她聽取意見嗎？

莫：是的。我與她之間無話不談。

巴：妳們的第一次合作，《柬埔寨王的悲慘但未完成的故事》是如何開始的？

莫：您還記得那段柬埔寨的歷史嗎？1963年，波布（PoPot）、喬森潘（Kieu Sam-phan）、英沙里（Ieng Sary），這些未來赤棉軍的首領紛紛潛入地下。自1969年起，越南共軍為了躲避美軍的轟炸而逃入柬埔寨境內躲藏並且蓄勢反擊。因此美國人決定追捕這些潛入柬埔寨的越共；他們侵入邊境並且轟炸柬埔寨，規模越來越大而且一切都在秘密中進行。於是情勢開始大逆轉。那些在法國索邦大學接觸到毛澤東思想，並且受到越共游擊隊的軍事訓練的紅色高棉軍，開始因為美軍轟炸的緣故，而愈來愈得到民心。

這齣戲敘述柬埔寨國王諾羅敦·西哈努克（Norodom Sihanouk）如何於1970年被腐敗的軍人政權所推翻，接著他流亡北京，並且被迫犯下生平最大的錯誤（雖然在被迫的情況下）：與他昨日的敵人——紅色高棉軍——結成統一戰線。一直到1975年，他於赤棉軍佔領柬埔寨全境之後回到金邊。但是就在軍隊進入金邊之後，三天之內，他們血洗首都。種族屠殺就此開始。被囚禁在自己皇宮當中的西哈努克，眼睜睜的看到自己的五個兒子與十四個孫子被殺害。1979年，越南佔領了柬埔寨，並且要求西哈努克出任傀儡政府的首領。最後，在中國的壓力下，國王才能夠離開柬埔寨前往北京。

巴：所以西哈努克是一個政治立場搖擺的人物嗎？

莫：是，也不是。他就代表了柬埔寨。法國從來不重視他，也不願意了解他。這是他

對於前殖民國——法國——的一種報復嗎[1]？我們從來不願意了解柬埔寨獨立對於他的重要性。我們原本可以幫忙的，至少警告他政變可能發生的危險性。但是當時法國的龐畢度政府卻連理都懶得理。

1984年，就在以上事件結束之後不久，我與艾蓮兩個人到了泰國邊境的柬埔寨難民營。我們蒐集到了許多內容駭人聽聞的訪問，這些訪問不但大大幫助了艾蓮在寫作上的工作，同時也給予我們表演與導演極大的養分。艾蓮累積了十分大量的文字創作。雖然最後戲裡只保留了大約四分之一的內容，但是我們排練了她所寫的全部。那些戲雖然最後沒有保留在最後的演出，仍然大大的滋養了演員與我。

巴：作者艾蓮‧西蘇對於最後她的文字創作保留得這麼少不會覺得失望嗎？

莫：不會。她想到什麼就寫下來。之後，是在劇場的實際條件中決定哪些要保留。她了解這是怎麼一回事。她對於文字絕對不戀棧。

巴：那麼西哈努克國王對於這齣戲又有什麼看法呢？

莫：他非常地緊張。他派了一個又一個的使者前來。其中一位使者就是他最年輕的兒子，西哈莫尼王子[2]。他跟我們說：「我會請我父親來看，但只有一件事：潘努（Penn Nouth）首相用腳踢我父王椅子的那一個場景……如果我父親會來看的話，請務必要稍作修改！……」於是我們一直等，一直等……都等不到西哈努克的出現。接著他又派了兩位使者前來，兩位態度十分固執的女士。她們在戲開演之前就已經對我們說起諸多疑慮與法律問題。最後，當戲演完了，她們紅著眼眶出來，對我們說：「國王一定要來看這齣戲！」接著，某一天，國王真的到了！他是偷偷入場的，因為他不希望被看到。我們帶領他從廚房的入口進場，從後面

進入觀眾席，坐在最後一排。但是，就好像是心電感應一般，所有的觀眾都不約而同地回頭，看到了我們劇中的真實主角與他的妻子一起，坐在觀眾席中。即使是莎士比亞都沒有機會在亨利四世或亨利五世之前演戲。但是我們做到了！

我們劇團每一個人都緊張得要死！劇中有一個場景是國王下令用武力鎮壓柬埔寨西北部的一個小鎮。國王曾派人「暗示」要我們刪除這個場景。我拒絕了。他的兒子說服他接受：「但這是真實發生的事情啊！這個命令不是您下的嗎？」我永遠都記得，當演出結束後，國王到後台與飾演他的演員喬治·畢戈（George Bigot）會面的那個場景。喬治仍然戴著妝與服裝。兩個人就像在照鏡子一樣！像是同一個人卻有兩個分身！而且兩個人看起來都鬆了一口氣。

值得一提的是，喬治的演出真是十分精采。他真的變成了柬埔寨國王，他讓國王在舞台上重生。他下了極大的功夫揣摩國王的身體，以及他特殊的節奏，還有他的靈魂。他真的棒極了！還有墨里斯·杜侯茲耶（Maurice Durozier）飾演國王的副手與首相潘努，以及安德烈·裴瑞茲（Andrès Pérez）飾演包括周恩來等許多角色。

西哈努克幾年之後回到了柬埔寨並重回王位，就像我們在劇中「預言」的一樣。這也是為什麼這齣戲叫做《悲慘但未完成的故事》（L'Histoire terrible mais inachevée）。

巴：讓我們再回到艾蓮·西蘇。您與她在1987年又一起合作了另一齣戲《印度之夢》（L'Indiade ou l'Inde de leurs rêves）。

莫：一開始，我們想要做一齣關於英迪拉·甘地[3]的戲。她的暗殺對我們而言代表了印度當時的狀況。於是我們出發去印度，去追尋她走過的足跡。但是慢慢的我們發

現，她並無法代表她的國家。她的暗殺事件是。但她，卻不是。

要了解印度的歷史，我們必須要研究她的父親尼赫魯·甘地，以及追求印度獨立的游擊隊「自由戰士」（Freedom Fighters）等。我們必須要研究她上一代的歷史。決定了這個方向之後，角色就開始栩栩如生地出現了。我們至此找到了某種戲劇所需的英雄人物。

因為這個緣故，我們與一些演員又再度前往印度。我們拜訪了一些參與印度獨立運動的生還者，以及甘地與尼赫魯的一些朋友與同伴。這是一次寶貴的田野調查，也是一次追尋之旅。在旅程中我們發現了一些偉大的英雄，一些不那麼偉大的英雄，以及一些壞人；一些之後將出現在我們戲中的角色人物。

巴：怎麼說呢？

莫：我們必須要感受存在於週遭的詩意。一些沒有說出來的，或是不可說的事情。一次，一位信奉回教的老太太跟我們說了一個她的親身遭遇。她說，一個晚上她在巴基斯坦接近印度邊境的朋友家喝茶。這是她最後一次在巴基斯坦了，因為她決定要回到印度繼續當印度人。就在這個時候，她的茶杯開始震動起來，茶變成了黑色，天空變成了紅色。隔天，她才知道原來在同一個時刻，甘地被刺殺了。她一邊跟我們說著這個故事，還一邊削著蔬菜，準備幫我們做咖哩。

巴：現在再回頭去看，您今天會再演出這齣戲嗎？

莫：是的，當然。但這齣戲將會更暴力。印度與巴基斯坦的分離是一個悲劇。是人類的愚蠢所造成的錯誤。穆罕默德·阿里·真納[4]根本是一個沒有信仰的人，卻建立了一個因信仰而存在的國家，一個純粹回教的國家。巴基斯坦建立於1947

年的8月14日，只比印度獨立早一天。但它很快就變成我們現在所知道的這個樣子。在這個國家，一切形式的壓迫都存在：軍事高壓政府，宗教勢力壓迫，核彈威脅，黑道橫行。我很喜歡這齣戲。從艾蓮的文本到音樂、演員、舞台……我愛這齣戲的一切。墨里斯‧杜侯茲耶演出毛烏拉納‧阿薩德[5]。西蒙‧阿布卡利恩（Simon Abkarian）演出阿布杜‧喀發‧坎，簡直跟真人一樣。還有喬治‧畢戈演出尼赫魯，蜜莉安‧阿森科（Myriam Azencot）演出莎若吉妮‧娜度（Sarojini Naïdu），一位女詩人，參與印度獨立運動的重要人物。還有安德烈‧裴瑞茲（Andrès Pérez）演出甘地。他們真的是太棒了！我崇拜他們！

巴：有些人批評你們1987年的這個創作主題距離法國觀眾太遙遠。他們認為這個發生在印度的故事與法國觀眾似乎沒有什麼關係。

莫：我不接受這樣的批評！他們的意思是，他人的歷史與我們一點關係也沒有。然而發生在別人身上的事同樣也會發生在我們身上！我們都是世界的公民。《印度之夢》這個主題說的是印度在獨立之後，緊接而來的血腥國家分裂事件。發生在印度教、錫克教與回教之間的種族殘殺。但這事件體現了所有可能發生在我們身邊的族群分裂、挑撥、仇恨與對立。

印度是我的靈感來源。為什麼？因為在那裡，人類的黑暗面總是變得更黑暗，而光明面變得更光明。我需要那樣的極端。在這裡，一切都淡而無味。在印度，一切事物都有一種我不了解但可以體會的原始與純粹。印度人的惡劣讓我看到法國人的惡劣，但印度人的美麗又讓我看到法國人的美麗。

巴：您做這樣的戲的動機，是否是為了喚起大家的良知，並且，改變世界？因為七

年之後，在1994年，您又再度執導艾蓮·西蘇的《違背誓言的城市》（La Ville Parjure）。此劇應用了希臘悲劇的表演風格，說出了法國可怕的輸血感染事件[6]。

莫：戲劇必須要提供娛樂，但它也有倫理與教育的功能。我很堅持這點。但是這不代表我們一定要用強硬的方式來表現。我們的任務，在於用詩意的方式，在舞台上重新體現影響著我們每一個人與歷史的重大事件。比如說，在這個輸血感染事件裡，所有那些卑劣的壞蛋——那些醫生與行政人員，還有政府高官——他們很清楚這些血液裡含有致命的病毒，但是他們持續的販賣這些血液。他們代表了現代社會的貪婪與追逐利益的病態。自負、腐敗、權力、勾結。

啊呀呀！雖然我們一直不斷地敲著警鐘，但是我看到在十年、二十年、三十年後，這個世界還是絲毫沒有改變。唉！我小時候改變世界的夢想還是無法實現。

巴：您真的想像能夠改變這個世界嗎？

莫：當然！這個世界還沒有真正完成！我一直相信，神派我們到這個世界上是為了讓這個世界變得更好……

巴：哪一個神？

莫：我不知道。但我知道祂不是萬能的，而是一種精神，一種互相衝突的力量，一種盡其所能與邪惡對抗的力量，在上與下之間。比如說，祂無法阻止二次大戰的猶太人大屠殺，但有時候我們又會看到曼德拉（Nelson Mandela）成功的戰勝南非種族隔離政策。我無法想像一個混沌沒有意義的世界。但我也不認為苦難的存在有其道理。我尤其無法想像人們能從苦難中得到救贖。我甚至拒絕這樣的想法。我相信有時候神能夠戰勝邪惡，但有時候也會失敗。也許神存在於我們每一個人

的心中？我就是無法不去相信有一個至高無上的力量在主宰一切。

巴：您相信死後還有來生嗎？

莫：某種程度是的。我寧願相信西藏佛教徒的說法：我們的來生會依據今生的行為而
　　變成另一個生命。

**巴：2004年3月，是什麼原因讓您決定簽署由搖滾不死雜誌（Les Inrockuptibles）發
　　起的反對智慧迫害戰爭（la guerre à l'intelligence）宣言？這個宣言，不可諱言
　　的，有些巴黎菁英主義的味道……**

莫：在簽署之前我猶豫了很久。我覺得他們把許多事情都混為一談了。如果要讓這篇
　　文章得到全部人的認可，至少得花三個星期讓所有人都參與討論。但我們沒有那
　　樣的時間。不過，這篇文字還是由一群學者、醫生、醫護人員、公務人員、律師
　　與教師所一起擬定的。我是多麼希望這個團體，這個發聲嘗試，是由2003年的亞
　　維儂藝術節中的公眾辯論所誕生的。如果真的有這麼一個公開辯論的話！可惜的
　　是，我們並沒有真的創造一個公共論壇，讓所有的藝術家與知識份子能夠與我們
　　的社會形成一個契約或共識。是的沒錯，今日的社會的確有一種壓迫思想與研究
　　的風氣，這便是為什麼我決定簽署這篇宣言。更何況，讓我高興的是，這篇宣言
　　真的把政府惹毛了！

**巴：時至今日，在2004年的3月的今天，當您再回去看去年由藝術家所發起的抗議行
　　動，您有什麼樣的感想呢？**

莫：當這些我們稱之為一般民眾的觀眾，坐在電視機前看2月21日的凱薩獎[7]頒獎典禮

時，看到台上打扮得光鮮亮麗，比一般大眾都還要富有的電影明星、藝術家，對著文化部長大聲抗議：「請替我們想想！」的時候，您怎麼能夠期待，這些我們稱之為一般人的民眾，能夠同情這些藝術家並且跟我們站在一起呢？至少由搖滾不死雜誌所發起的抗議宣言，是集合了一群學者、教師、醫務人員所共同擬定的。而他們的心聲是為了抗議對共同智慧財產（bien commun）的政治迫害。

是的沒錯，我倒偏好稱呼這個抗議行動為保護共同智慧財產的運動，而不是反對對智慧迫害的戰爭。學術研究，是共同智慧財產；醫院，是共同智慧財產；教育、藝術，都是共同智慧財產。

去年，藝術家們所犯的一個錯誤，就是我們不知道要將我們的訴求向我們最忠實的戰友——觀眾們——傾訴，尋求他們的支持。是因為我們害怕被他們批評嗎？是因為怕他們找我們算帳？還是怕他們想起自身更不被保護的處境？如果當初我們跟文化部長說：「我們是國家資產的一部分，我們的工作在創造國家的共同智慧財產。所以當我們在執行這項任務的時候，國家必須要保障我們的生活。」那麼，我會大力支持這項抗議行動。但實際的情況是，我們大聲的要求我們的權利，但卻閉口不提我們的義務。這就是為什麼我選擇不參與這項運動。我想派特斯·薛侯[8]的不參與，應該也是因為同樣的理由吧。

以下就是去年夏天我大力疾呼的事情：

1）應該幫助表演藝術工作者能夠有工作，而不是失業救濟。也就是說，提高文化預算。

2）文化不應該只是由一個部會來補助，因為藝術文化的貢獻是不能只用單一標準來計算的。（藝術文化不僅有益精神健康，也能預防非法與暴力行為，消除無知與文盲，並且幫助法國建立正面的國際形象。因此，對於國民健康部、司法部、內

政部、教育部、外交與觀光部、以及青年與運動部，還有社會福利部，我們都是不可缺少的重要元素。）

3）我也大聲疾呼，對表演藝術工作者而言，光是自稱自己是藝術家是不夠的，必須要去證明我們值得這個稱呼；每一天，每一年，直到我們生命結束為止。但是我知道，有人一定會忿忿不平：「但是誰有權力去決定誰是藝術家誰不是？所以我有權力如此自稱！」

4）我不否認這是一個非常複雜的認定問題。但至少我們應該公開來討論，而不是把它當作一個禁忌的話題。

話雖如此，要堅持自己的正直與廉潔，並且嚴格的自我要求，是非常不容易的。特別是我們面對的，是擁有如此強大力量的敵人。法國企業主聯盟[9]總有一天會將我們國家的座右銘「自由，平等，博愛」改成「你們這些窮人閉嘴！」

讓我覺得有點惋惜的是，藝術家們的抗議行動並沒有為其他更緊急、更嚴重的社會不公留下位置，比如說，對流亡人士尋求政治庇護的權利的壓迫。以下是一個範例：在2004年1月1日之前，一個孤立的外國少年，一旦找到了願意收養他的監護人或協會，他就能夠被法官宣判為法國人。也是因為這個法律的緣故，我們陽光劇團才能夠幫助兩位難民入籍法國；一位是阿富汗人，一位是中國人。但是從1月1日之後，這一切都結束了。同樣的狀況也發生在擁有居留權的外國藝術家身上。以前，他們只要在法國能夠持續並穩定的工作三年（這對藝術家來說已經是十分不容易了），就可以拿到十年的居留證。但現在，他們必須拿出自己有五年以上「穩定」工作的證明，這顯然是不可能的事情。

說真的，對於現在的政府，我只覺得他們做對了一件事情，一件看似不重要但絕對關鍵的事情：降低了道路交通事故的死亡與受傷人數。為什麼左派政府做不到

這件事？難道交通事故受害者協會三十年來所奔走的目標：嚴厲的懲罰肇事駕駛人，只有右派才做得到嗎？

注釋

1　法國於1863到1953為柬埔寨殖民國。在國王西哈努克的奔走下，柬埔寨才於1953年成為獨立
　　國家。

2　Prince Sihamoni：柬埔寨目前的國王。

3　Indira Gandhi（1917～1984）：兩屆的印度總理。在最後任期期間遇刺身亡。印度獨立後首任總
　　理尼赫魯的女兒。

4　Mohammed Ali Jinnah（1876～1948）：倡導巴基斯坦獨立建國的政治家，也是巴基斯坦第一
　　任總督。

5　Maulana Azad（1888～1958）：印度獨立後第一任教育部長。

6　所謂「輸血感染案」，是指在1991年發現某些醫院出售的血液製品中有些竟被愛滋病毒感染。當
　　時法國某些報紙披露：直至1985年底，在國家輸血中心定期接受換血治療的3500名血友病患者
　　中，有一半人感染了愛滋病毒，其中200人已經死亡，其他病患者也有7000人感染上愛滋病。另
　　據《世界報》當時文章揭露，輸血中心在確知血液受感染之後，仍然將血液製品投入市場。當時
　　有人指責是前總理法比尤斯挪用愛滋病研究專款、截留血液測試中心的經費等造成這起嚴重事件
　　的。此案於1991年披露報端，引起輿論大嘩。但是，其後對主要責任人的指控與判決出現了罕見
　　的反覆。

7　凱薩獎（Césars）：是每年一度對法國國內電影的評獎，有「法國奧斯卡」之稱，也是法國國內水
　　準最高的獎項。始於1976年，以法國著名雕塑家凱撒·巴達奇尼命名。

8　Parice Chéreau（1944～）：法國歌劇、舞台劇導演，電影導演，演員與製作人。

9　法國企業主聯盟（Mouvement des Entreprises de France, MEDEF）：是法國最大的企業主公會。
　　對於法國甚至是歐洲的經濟政策有強大的影響力。

陽光劇團演希臘悲劇

第十三次會面
彈藥庫園區，2004年4月3日，星期六，8:00 PM

在她的起居室兼辦公室裡，莫盧金看起來有點面色蒼白。然而，她下午才開心地進行她每年最愛的活動之一：帶全體劇團演員的小孩們去看電影。今天下午他們選擇去看的是：尚-賈克·安諾（Jean-Jacques Annaud）的《兩個兄弟》（Les Deux Frères）。但是，來自伊拉克戰爭的最新消息：四個美國公民被處決，媒體大量的報導，以及他們對屍體的褻瀆與冒犯……這一切卻讓她極度地難過與憤怒。從電影院回來之後，莫盧金迫不及待地想與演員們一起討論這個事情。但是太晚了，他們已經上台演出了。在訪問之前，莫盧金喃喃地說著她正慢慢地屈服於充斥在四周的恐慌氣氛。「這已經不再是莎士比亞悲劇了，這比較像是嗜血的恐怖片，」她這麼說著，「但是我們不能向它屈服。」

巴：1990年，陽光劇團選擇演出希臘悲劇……

莫：當時我們剛做完兩齣以近代歷史為主題的戲，《柬埔寨王的悲慘但未完成的故事》與《印度之夢》。長久以來我一直有一個願望，就是做一齣描述二次大戰時期法國反抗軍運動的故事的戲。在今天這個反智的、不知節制的、自由主義猖狂的社會，這個主題作為與之對抗的力量，是必須且刻不容緩的事情。但是我做不到。如何把這群隱藏黑暗中冒著生命危險工作的男人與女人的故事，大剌剌的放在舞台燈光下？我所想到的只有一些非常寫實的畫面，只有電影才能做到的畫面。我

無法找到一種適合的劇場形式來表現它。因此，我感覺到我需要再回到學校，就像我回到莎士比亞學校一樣。但這次，我的目標轉向了西方戲劇的源頭：希臘悲劇。我對演員說：「我們這次要做古希臘悲劇！」但是哪一齣呢？我當時覺得，我不要做那些大家都知道的經典。我想要做比較少人做過的劇本。因為無論如何，只要是希臘悲劇，無論是哪一齣都是偉大的作品。

我讀了所有的劇本。接著，就像是全天下的導演一樣，我最後選擇的，竟然是「經典中的經典」：《奧瑞斯提亞》[1]。在這個劇本裡，我深深地被克莉丹奈絲特拉（Clytemnestra）這個角色所吸引。她的罪惡是這麼地不可原諒，但又是可以被理解的。要了解這個角色的來龍去脈，我們又必須回溯到尤瑞匹底斯（Euripide）的《伊菲格納亞在奧里斯》[2]。這齣戲敘述著阿格門儂（Agamemnon）為了換取適合戰船出航征戰的風，於是親手殺了自己的女兒來獻給風神。因此，我們將原本為三部曲的劇本，增加成為四部曲。

巴：您為何想為克莉丹奈絲特拉這個角色平反？她是阿格門儂的妻子，也是一個復仇的母親。她趁丈夫從特洛伊戰爭戰勝回來之後殺死了他。難道她不怕阿格門儂的遺孤──兒子奧瑞斯提（Oreste），與女兒艾蕾克特拉（Electra）──的復仇嗎？

莫：您不覺得這有點誇張嗎？她的女兒被謀殺，她的先生遺棄了她二十年，但我們竟然驚訝她為何會生氣！

巴：您甚至曾經自己嘗試扮演克莉丹奈絲特拉。

莫：是啊！真是噩夢一場！還好只有兩三天。之後，戲劇之神就賜給我們最最適合的人選：茱莉安娜·卡內羅·達坤哈（Juliana Carneiro da Cunha）。我並不是一個好

演員。我沒有那種讓人相信的能力（唉！）。但是，我喜歡看演員表演，喜歡藉由他們去探索我未知的領域。我那時一點都不了解希臘悲劇。我只知道我不要讓它變成我年輕時所看到的：演員身上披著大床單，腳上穿著大鞋子，以及像死人一般沉悶的聲音……真的無聊極了！

巴：所以一開始，是一種對未知的慾望嗎？

莫：是的。進入到埃斯庫羅斯與尤瑞匹底斯世界，就像是航向一塊危險又遙遠的黑暗大陸；在海洋的另一端，一個住滿了兇禽猛獸的地底世界。就像莎士比亞的世界一樣。相反的，當我們進入到莫里哀的世界時，我們就像是跟著他一起到一個熱鬧而熟悉的社會、城市、街道、或社區去。但是……埃斯庫羅斯……他甚至比耶穌基督還早五百年！從我們第一次排練開始，我就問自己：在這部戲之後，我還能有慾望再導其他戲嗎？一切都在這部作品裡面了！他發明了戲劇。或者我該說，他發明了我們西方的戲劇。之後一直到莎士比亞的出現，西方戲劇才真正有所突破！

巴：回到埃斯庫羅斯與尤瑞匹底斯的世界，有點像是重新回到原點。您的每一齣戲好像都有重回原點的傾向。

莫：我無法不這麼做。每一次做戲都像是一次重新學習。每一次，我都發現自己在一種無知的狀態。這個情況帶給我無比的焦慮，但是，在心裡深處我知道，這就是我想要的。這幾乎變成我創作的一貫方法。

巴：為什麼？

莫：因為我需要冒險。幸運的是，與我一起工作的人也同樣熱愛冒險。我們都嚮往去陌生的大陸冒險；到森林，到沙漠，到東方也到西方，體會出征前一刻的興奮激動。在排練《最後的驛站》時，常常有演員為了準備隔天的排練到太晚，而乾脆就睡在彈藥庫園區，您不覺得，能夠每次都重新開始，實在是一件美妙的事情嗎？

巴：但是難道您有時候不會想要放下行李嗎？

莫：當我有這樣的希望的話，我就會放下。但是，當我放下的時候，也就是我不再接受政府補助的時候。我每年都接受政府的補助。雖然我覺得不夠，但這筆錢不是要我放下行李的，而是要我與劇團持續不斷的工作的，要讓我們的劇團持續的訓練出真正的男演員與女演員的。而要達到這個目標，光是一周工作三十五個小時是不夠的 [3]。

巴：您在導《奧瑞斯提亞》的時候，是否有感受到任何新的情感？

莫：這個劇本讓我們真正面對自己的潛意識與自己的衝動。《奧瑞斯提亞》這齣戲宣告了司法正義的到來，以及民主政治的開始。但是比政治層面更重要的，是一連串情感連鎖反應所帶給我的悸動。我就像歌隊的一員，不斷地被驚嚇也被感動。生病同時又被治癒。即使這齣戲已經結束很久了，但我仍然記得當時的我們激動到呼吸困難！當我們排練一齣像這樣的經典作品時，就像打開一個醞釀著感官聲色的箱子，一種極度強烈的情色慾望，裡面騷動著各式各樣的惡魔。

巴：您也暗示了在克莉丹奈絲特拉與奧瑞斯提之間的亂倫之情？

莫：不。我們所說的是發生在家庭內部的戰爭，親人之間的戰爭：母女之間、母子之

間、夫妻之間。越是親近的人，越是互相殘殺。越是相愛的人，越是互相殘殺。
從古到今，這個土題一直活生生的發生在我們身上，陰魂不散：內戰、兄弟自
相殘殺、內部的敵人……當然，也包括存在在內心的敵人——內在的分裂與自我
衝突。這個主題在我們的許多戲劇作品中都曾出現。原因是，它是某種無法被理
解、無法被接受、以及充滿神秘的主題。它是一個謎。也因此，是戲劇百談不厭
的主題。

**巴：在《阿德里得家族》的四部曲中，您親自翻譯了埃斯庫羅斯的《阿格門儂》與《奠
酒者》（Les Choéphore）。**

莫：我原本企圖自己來翻譯所有的劇本，但是我沒有時間。幸運的是，由尚·布拉克
（Jean Bollack）所翻譯的《伊菲格納亞在奧里斯》以及由艾蓮·西蘇所翻譯的《復
仇女神》（Les Euménides）是我見過最好的版本。

我之前有說過，我很喜愛翻譯，但是我不懂希臘文。我需要一個逐字的翻譯本。
所以我請求一位朋友，一位希臘文教授克勞汀·班塞依（Claudine Bensaïd），幫
我將每一個希臘字翻譯成法文，也就是說，幫我在每一個希臘字下面，寫上它相
對的法文字。最後的結果，是一篇彷彿神祕咒語的晦澀文字。我愛極它了，因為
這就是我一開始所需要的，文字最原始而精確的意義。此時我們還沒有到故事語
法、文字的節奏、與它的音樂性的階段。

**巴：在陽光劇團一貫的創作模式中，眾人平等、自由、與充滿默契的創作風氣是很重
要的。但是這些特質好像與這些悲劇英雄的命運與瘋狂距離很遙遠。**

莫：但是我認為在希臘悲劇中，命運並不是唯一的重點！這還有關於選擇。尤其是錯

誤的選擇。悲劇的組成是：命運＋主角錯誤的選擇。悲劇所說的，就是如何一個人的錯誤選擇卻導致千萬人的悲劇。在《阿格門儂》這齣戲裡，當歌隊描述當年國王如何做出犧牲伊菲格納亞（Iphigénie）的重大決定時，歌隊說：「他做了一個錯誤的選擇。他的內心被現實所逼迫。」在這裡，命運跟這一切一點關係都沒有！如果阿格門儂對於要求犧牲公主的軍隊說「不可能！」，那麼就不會有悲劇的發生。也許他會有些沒有面子，但僅此而已。事實是，他手上握有權力，而且他想要永遠握住這個權力。克莉丹奈絲特拉讀出了他的想法；對她而言他就像是一本打開的書。於是二十年後，她同樣也做出了一個錯誤的選擇：殺害阿格門儂。

巴：什麼是悲劇？

莫：我再重複一次；悲劇＝決定命運的重大錯誤。錯誤的判斷、錯誤的選擇。在重大的十字路口，選擇「可厭但無法避免的」，還是「吸引人但危險的」。

巴：但是如果悲劇英雄有權利做自由的選擇，那麼為什麼伊菲格納亞不選擇起來反抗？

莫：但她有反抗啊！她不斷的請求、求饒。她的母親與她不斷地掙扎，激烈地向她的父親求饒。我們的戲裡清楚地呈現了她們的奮戰。在尤瑞匹底斯的劇本中，所有的角色原本在一開始還充滿了人性，但是到了後來，突然，他們卻通通變得失去人性。所有的軍隊們要求一定要殺了那個少女，並且威脅父親如果不從，他們就要推翻他的政權，收回他的權力與榮耀。而這個懦夫，竟然真的照做了！當然，他有許多好理由：領袖的自我犧牲，希臘的統一，統治希臘，國家的團結，以及替墨涅拉俄斯[4]雪恥。原來從這個時代開始，男人的榮耀就建立在女人身上！女人真的很可憐！

為什麼這麼一齣離我們年代這麼遠的劇本，對我們而言卻這麼重要而不可被取代？就像尤利西斯[5]一樣，一旦我們踏上了未知的小島，一切就都蒙上神秘的面紗：向上攀爬，高處的暈眩，迷失路途，回到原點，錯誤……

巴：您也曾經迷失嗎？

莫：當然！比如說，我完全地搞砸了「紅色布綢」那個場景。阿格門儂從戰場上回來，克莉丹奈絲特拉為了迎接他，將宮裡所有的金銀財寶都鋪在地上。甚至為了討他歡心，她慫恿她先生踩上君王才能踩的紅色布綢。照理說，阿格門儂應該拒絕的，但他沒有。於是他因此犯下了違反風俗與過度驕矜的罪。我一直都找不到用來表達這個驕矜之罪的最佳隱喻。我們嘗試用歌隊的擔心、恐懼、或是憤慨以及責備的情緒來表現，但是都不對！問題就在於，當觀眾看不到阿格門儂到底踩在什麼東西上時，做什麼都是惘然。我們真是可笑啊！好啦，也許沒有到可笑的程度，但是我們真的做得很不好。

對於歌隊的處理，我也吃了不少苦。我們都吃了不少苦。我的問題在於；該如何導一個希臘的歌隊？又，什麼是希臘歌隊？

巴：在這齣希臘悲劇作品中，您依然選擇了應用東方戲劇的元素：從峇里島的舞蹈到印度的卡塔卡里舞劇，就像您在導莎士比亞戲劇時一般。

莫：我一再重複，我認為，一個導演的首要工作，在於給予演員一個能夠避開寫實主義的表演工具。演員，就像是一個潛到靈魂深處採集情感的人。上岸之後，他的工作在於將之磨淨、擦亮、切割，讓它現出具體的肢體徵兆。演員讓情緒現形。唯有如此，意象才能引發情緒。

我們不得不承認，如果說從西方誕生了偉大的戲劇寫作，那麼東方的貢獻則在於長期地培養了演員的藝術。在東方，一切都是可以呈現的，一切都是有機的。每一個情緒，每一個感覺，都可以找到將它對應的獨特徵兆。東方的演員具有獨到地分析人類行為的能力，就像解剖員一樣。比如說：我很憤怒，於是我的血脈賁張，我發抖，我跺腳，我臉色脹紅，我臉色鐵青……。但是，我憤怒的方式將會因為我面對的是一個驕縱的小孩或是被揭發的叛徒，而有所不同。

我們為什麼不好好的運用這套令人讚嘆的表演知識？為什麼不把它學習起來，讓它變成我們的，並且將之好好發揮？

巴：讓我們再回到希臘歌隊。您剛剛說在歌隊的處理上您吃了不少苦頭，為什麼呢？歌隊的功能是什麼？

莫：關於歌隊的功能至少存在著十幾種理論。我想，在當時，他們的存在是為了提醒觀眾他們在看戲。否則，他們可能真的會衝上去把壞人角色給殺了！但是，歌隊同時也是觀看者。他們對於事情的發展有一些了解，他們既是智者也是愚夫，他們照亮事情的真相，但是，他們與我們一樣，毫無改變事情的力量。他們甚至帶著一些懦弱與邪惡。有時候，他們也會做出錯誤的選擇。他們不知辱罵那些該辱罵的人。他們既是奴隸，也是叛亂者。

當我必須要導歌隊，讓他們在舞台上動作時，我腦中只知道我不希望他們變成的樣子。我暗自希望掌管戲劇之神有一天能顯靈，賜給我們一個完美的歌隊。但事實是，戲劇之神有點遲到！尚-賈克・勒梅特是我們的音樂家，他的音樂具有動人的穿透力與召喚力。他與我一樣覺得歌隊應該具有很強的音樂性。我們都覺得歌隊應該唱歌。但是，我們會唱歌的演員不夠多。於是我說：「他們應該要

跳舞！」但是如何跳？跳什麼？他們何時開始跳舞？何處結束？還好凱瑟琳·紹博（Catherine Schaub）、西蒙·阿布卡瑞楊（Simon Abkarian）以及尼儒帕瑪·尼堤亞南丹（Nirupama Nityanandan），這幾位這齣戲的開路先鋒，義無反顧地擔任起編舞的工作。

但是，歌隊應該站在哪裡觀察發生的一切？

慢慢地，我開始建立起由木板搭蓋而成的方形空間，看起來有點像方形的鬥牛場。這個空間給了歌隊演員一種具體的自由。這是他們的王國。當猛獸——也就是說，悲劇主角——進入到這個空間的時候，所有的歌隊成員便趕緊尋找躲避的地方；他們可以藏在牆後面或是躲在街壘後或瞭望台上。

然後，他們該如何說話呢？該如何讓大家了解他們所說的，並且讓他們所言之物具體而真實？

巴：您是如何終於了解到只有歌隊領隊（coryphée）能夠說話？

莫：因為當所有歌隊一起說話的時候，一切都變得可怕與做作！但是接下來，我卻犯了更嚴重的錯誤：把台詞拆散並分配給每一個人。結果：糟透了！

有一天，我忘了是在翻譯或是排練的時候，我突然想起來，希臘文的X，代表著歌隊，同時也代表著歌隊領隊。所以，說不定所有的歌隊台詞都是由歌隊領隊單獨說出來的。然後只有在很稀少的時刻——說不定從未發生——歌隊成員們會一起說話。當我發現這件事的時候，我高興極了！但同時，我的焦慮也開始上升；因為如果只有一個人說話的話，那表示所有其他的十二個人都會從頭到尾閉上嘴巴！

我承認當我發現這件事實——只有一個歌隊領隊會說話，其他人都不會——的時

候，我退縮了好一陣子。但是，終於，某天我跟大家宣佈了這個決定。一些人感到極大的沮喪，我也無可抑制地憤怒起來。我憤怒是因為我看到某些演員，而且不是最好的演員，開始耍小手段、抱怨、威脅。危機再次出現。您不是對危機很感興趣嗎？

巴：不，這次不會。我放您一馬。我完全可以想像事情的樣子。在悲劇裡，演員的表演方向是否有些不同？

莫：一個好的演員可以演好許多東西，但是不必然可以演好悲劇。在導《阿德里得家族》之前，我拒絕相信這樣的說法。因為我認為，這些演員之前都有很大的進步——他們成功地跨越了極為陡峭的山峰——所以我以為陽光的演員這次已經準備好征服喜馬拉雅山；因為對我而言，埃斯庫羅斯就是喜馬拉雅山。我親眼見到演員如西蒙‧阿布卡瑞楊、尼儒帕瑪‧尼堤亞南丹、茱莉安娜‧卡內羅‧達坤哈，與凱瑟琳‧紹博成功地征服了這座山峰。但是那些達不到的人，就是達不到！每天每天，我都自責自己無法做好嚮導的工作，指引他們到達山峰，而他們又是那麼地想要到達！我了解他們的沮喪。對導演而言，無法看到或承認演員的能力極限，是一個危險的錯誤！

什麼是悲劇演員？一個悲劇演員，絕對不會被沉重所擊倒；這個我們認為理所當然的悲劇的沉重。就像伊菲格納亞在死前還能夠跳舞一樣，悲劇演員「必須」在死前還能夠跳著舞。

巴：您在指導演員演戲的時候，是否曾經犯過重大的錯誤？

莫：試試看去問其他導演，比如說，彼得‧布魯克（Peter Brook）、彼得‧史坦（Peter

Stein），或是彼得·凱克蕭（Peter Kekshaws）同樣的問題！是的，我也會犯錯。
我總是希望對戲劇的熱情能夠撫平一切傷痕。但可惜的是，不是所有傷痕都能
被治癒。

巴：在《阿德里得家族》裡，您是如何得到建立一個方形鬥牛場空間的想法的？

莫：一如往常，我們剛開始進行排練工作時，是什麼都沒有的，只有一個空的空間。
因為我們一開始其實什麼都不需要。但是在發展一段時間後，我發現必須要保護
這些歌隊，讓他們免於受到這些充滿血腥的猛獸——也就是主角們——的殘害。

巴：所以一切都來自於「靈光乍現」的想法嗎？

莫：一切都來自於演員，來自於他們的需要；他們真正的需要，以及他們與我的想像
畫面；來自於他們在排練中所發現的事情，以及被給予工具的必要性。這一切都
非常花時間。如果我直接對他們說：「你，從左邊進來。你，做這個動作⋯⋯」那
麼一切都會非常快速。但是這些東西不是屬於演員的。他們在台上會變得較不真
實，較不令人感動，沒有令事物重生的能力。

說到頭來，《奧瑞斯提亞》的主題對一個要詮釋它的劇團來說是一項很困難的
任務。因為這三部曲從頭到尾都充滿了暗殺、復仇、詛咒及錯誤的選擇：名利、
權力⋯⋯

在劇場，有一部分與巫術是相似的：每一個演員都會慢慢地、秘密地讓這些角色
附在他們身上；奧瑞斯堤、克莉丹奈絲特拉、阿格門儂。他們開始有極大的能量
去相信無法相信的事情，他們的身體開始變形成另一個身體，擁有另一種節奏。
這時候，與這些怪獸相處就成為一件很危險的事。如果當克莉丹奈絲特拉向阿格

門儂辯護、哀求不要殺害伊菲格納亞時，觀眾沒有感受到一絲恐懼；如果觀眾沒有感受到一絲絲阿格門儂有可能會心軟並放過自己的女兒時；如果觀眾沒有到最後一刻，都還希望著伊菲格納亞不會被殺害；如果觀眾不相信的話，那麼，這就不是劇場。在演出前，我們常會對彼此說：「今晚，伊菲格納亞將不會死去！」

巴：死亡會讓您恐懼嗎？

莫：對於我所愛的人而言，是的，非常恐懼。我害怕痛苦與分離。我對於別人的死亡有一種莫名的恐懼，連想都不敢想。我想是因為我任性的緣故吧。但是對於我自己的死亡，我卻一點也不恐懼，甚至有些好奇。我只希望這個過程不會太痛。就像所有人一樣，我希望我的死亡不會太痛苦。我也不希望我是因為年老而死，而是因為疲憊、力氣用盡而死；是因為做了許多事情，而且都做得還不錯，而死。

> I would rather be ashes than dust!
> I would rather that my spark should burn out
> in a brilliant blaze than it should be stifled by dry-rot.
> I would rather be a superb meteor, every atom
> of me in magnificent glow, than a sleepy and permanent planet.
> The function of man is to live, not to exist.
> I shall not waste my days trying to prolong them.
> I shall use my time.
>
> —— Jack London ——

寧化飛灰，不作浮塵！
寧投熊熊烈火，光盡而滅。
不伴寂寂朽木，默然同腐。
寧爲耀目流星，迸發萬丈光芒。
不羨永恆星體，悠悠沈睡終故。
人之目的不是存在而是活著。
我不當浪費時間於延長生命
我當使用我的時間

——傑克・倫敦——

注釋

1　Orestie：由偉大的希臘詩人埃斯庫羅斯（Eschyle，B.C. 525～B.C. 456）所寫的三部曲。他是希臘悲劇之父，一生總共寫了九十部作品，但只有七部流傳至今天。《奧瑞斯提亞》發表於他去世前兩年（B.C. 458），是他最成熟與完整的作品，並且得到他那個時代最大的成功。在第一部曲《阿格門儂》中，克莉丹奈絲特拉皇后與她的情人愛基斯特（Egisthe）一起謀殺了他的丈夫——因為特洛伊戰爭而失聯許多年的阿格門儂。在第二部曲《奠酒者》（Les Choéphore）中，奧瑞斯提——阿格門儂的兒子，在姊姊艾蕾克特拉（Electra）的幫助下，殺了克莉丹奈絲特拉與愛基斯特來為父親復仇。在第三部曲《復仇女神》（Les Euménides）中，奧瑞斯提被一群由雅典女神所挑選的市民代表所審判，然後被釋放。這代表的是，和平的維持已經不再由神所主導，而是由人類的法庭——政府所維持。埃斯庫羅斯宣告了法律，以及人類正義的誕生。

2　Iphigénie à Aulis：由尤瑞匹底斯（Euripide, B.C. 484～B.C. 406）所寫的悲劇。我們看到希臘將軍阿格門儂與他的戰艦群，為了出發征戰特洛伊，等了好幾個月都遲遲等不到適合的風向。最後在請示神諭之後，決定犧牲自己女兒的生命來換取適合的風。在他的野心與其他軍人們的鼓譟之下，他殘酷地拒絕接受他的女兒伊菲格納亞與妻子克莉丹奈絲特拉的求饒。於是後者，花了好幾年的時間蘊釀、準備她的復仇（看奧瑞斯提亞）。《伊菲格納亞在奧里斯》這個劇本，就像尤瑞匹底斯所寫的十八個劇本一樣，角色個人內在的心理狀態是決定一切的關鍵。並且，那些自古以來由神所制定的法律以及古老的傳統，也開始一點一點地被挑戰。

3　一周工作三十五個小時：法國於2000年決定將受薪階級的工作時數由一週39個小時降低為35個小時。這個法律的制定主要是為了刺激企業主聘雇更多的人力。但是它實際的功效到目前都還未有定論。

4　Ménélas：阿格門儂的弟弟。他的妻子海倫被特洛伊城的王子帕里斯搶走。於是阿格門儂才召集所有希臘國王對特洛伊宣戰，十年後戰勝，奪回海倫。

5　古希臘史詩之一《奧德塞》的主角。內容敘述他因為激怒海神，而在海上漂流十年的故事。作者為荷馬。

上帝藏在細節裡

第十四次會面

彈藥庫園區，2004年4月28日，星期三，8:45 AM

我抵達了陽光劇團的大廚房——這個隨時香氣四溢的劇團運轉中心。在這個充滿咖啡香氣的早晨，演員、技術人員……許多人都已經開始忙碌的一天了。每一個人見面時都親切的互道早安，這種存在於彼此之間的尊重與和善是陽光劇團獨有的特徵。它讓心都暖和起來。一隻黑貓跳到桌上。莫盧金已經快開完第一個會了。她跟我作手勢要我到餐廳去等她幾分鐘。所有的人都圍繞在她的四周，站著，面無不悅地專心的聽著她。她正用她洪亮、悅耳、但堅決的聲音處理關於技術的一些問題。

巴：您常提到陽光劇團有一些規定，是哪些規定呢？

莫：永遠記得我們用的是政府的錢，並且永遠以尊敬的態度來面對這筆錢。這不單單只代表避免浪費、離開要關燈之類的（雖然，我們還是得每天彼此這樣提醒！）在法國，只有很少數的中小企業能夠每年收到政府1,174,000歐元的補助[1]，讓我們能夠在一年的四個月之中付出七十五人的薪水。是的，我們每一年得到政府1,174,000歐元的補助。雖然這對我們來說還是不夠——我們從2000年開始就沒有再調薪了——但這筆錢還是來自於國庫，是政府的錢，也就是說，來自於納稅人。而且這些納稅人之中有許多人從未踏入劇場看戲！因此，每一個拿陽光劇團薪水的人，不管是我或是其他人，如果我們工作遲到，或是工作不認真，這都是

在浪費國家的錢。如果我們認真地、真誠地這麼想，那麼對自己的要求自然會提高。今天，加入陽光劇團的年輕演員知道尊敬並冀求這樣的高標準。二十年前，陽光的演員們並不一定知道該期待什麼，但現在，他們知道甚至期待這條規定。

巴：其他的規定是什麼呢？

莫：盡其所能的得到所有一切基本的藝術創作的條件：空間，時間。尤其是時間。一個遮風避雨的地方，一點暖氣，燈光，我們剛剛提到的薪水，以及許多、許多的關懷、友情、愛與熱情，還有積極的態度。為劇場服務！每一個人都應該把最好的貢獻出來。每個人都必須讓自己把最好的一面表現出來。這有時候是殘酷的：一個新進來的演員，會在所有人都想像不到的某一刻，突然散發出那些老團員已經喪失的舞台風采與魅力。喔！還有另一個重要的規定：永遠記得沒有人逼你一定要做這一行。

巴：這些來自於政府的錢是否也是您致力於做「大眾」劇場（théâtre [populaire]）這個今天幾乎變成貶義的字眼——的原因？

莫：我絕對強烈的捍衛這個字眼。甚至，如果我有這樣的權利——但我不會強求，因為這個字是尚·維拉所創造的——，我會把它明訂為我們劇團的目標：「大眾劇場」（Théâtre Populaire）。不是「國家人民劇院」[2]，只是「大眾劇場」。它的意思是：美麗的、容易閱讀的、感動的、具教育意義並且將重要訊息傳遞給大眾的。也就是，將最美的給予全體大眾！

巴：該如何進入陽光劇團？

莫：通常我們會舉行工作坊。但是這個工作坊的目的不是為了要徵團員，只是為了一起工作。該如何進入陽光劇團？我也不知道。我們是否想要與某一個人一起度過很長的時光？這個人不管是在舞台上還是在生活中有沒有足夠的想像力？他／她有沒有幽默感？他／她有沒有善良的心、善於觀察的眼睛、聆聽的能力、以及基本的教養？我們是否能夠忍受與這個人一起面對面吃飯，一連好幾年？這個人是否有狂熱的基因，是否能夠被撼動、被改變，還是已經如水泥一般被定型？他／她是否對學習有無限的飢渴？他／她是否是愛冒險的人？有勇氣的人？開心的人？他／她是否有其他的才能可以貢獻？有一天，他／她是否能夠在劇場貢獻出一整個世界？

巴：從一開始，陽光劇團是如何進行它的工作坊的？

莫：我們從製作莎士比亞系列演出的時候開始首度的工作坊，從1979年開始到現在已經進行了十多次了。這些免費的工作坊其實非常的花錢。

巴：為什麼是免費的呢？

莫：首先，因為是免費的，所以我有權力將能力不足或是行為不佳的學員請回去。是的，沒錯，這個工作坊也有它的規定：不能抽菸，不能遲到，要有禮貌，不能勾心鬥角，要互相幫助，要投入全部的靈魂來追求劇場，要投入所有的精力。即使在經過很長很長的一段時間的尋找之後，我們還是得不到它，仍然不能鬧彆扭，也不能耍小手段。接著，對學員而言，免費是一件新奇的事情。一般來說，通常像這樣的工作坊，總是會榨乾他們所有的錢。但是在這裡，一方面因為大家的共同投入，一方面是因為陽光劇團的關係，這個工作坊成為送給大家的禮物。

為什麼要這麼做呢？因為我們所在的這個美妙的空間，它的一部分是由政府補助的，所以我們有回饋大眾的義務。想像一下，如果每一個劇團都這麼做的話，那麼有多少的地方可以讓演員們一起工作、一起訓練？為什麼像法蘭西戲劇院（Comédie-Française）或其他規模龐大的劇團不能夠每年提供一個免費的大型工作坊呢？

巴：但是如此的工作坊會不會讓越來越多的人想要投入劇場，但是卻造成市場上的工作機會越來越少？

莫：對於那些有極大的慾望想成為真正的演員的人而言，我並不反對。但是這是一個很糟糕的行業，充滿了懷疑、黑洞與放棄。在每一個排練場的大門，都應該在演員與導演的注意事項上註明：「如果你害怕吃苦，請不要進來。」

而且，在每一次工作坊的一開始，我都會說：「這個工作坊的目的並不在於鼓勵！」

巴：這個工作坊為時多長？

莫：至少兩個星期，之前的準備工作為兩個月。這就是為什麼我們不常辦工作坊的原因。首先，我們要處理一千五百到兩千位申請者的文件。我會親自看過每一份申請書，有一些演員會幫我，像是杜奇歐（Duccio）、茱莉安娜（Juliana）、黛芬（Delphine）、墨里斯（Maurice）、梅特伊（Maitreyi）等，然後，我還要再從中選出適合的人選，這實在是太艱鉅的任務了！該如何做到鐵面無私並且六親不認？這真的是太難了！我從他們的信中感受到對劇場巨大的慾望與需要。

巴：一開始，您會給予工作坊一個主題嗎？

莫：如果真的要給它一個主題的話，它可以是戰爭，旅程，流浪，或劇場。比如，一
　　個十八世紀威尼斯的戲劇比賽。接著，就是大家來即興！如果工作坊的成績很好
　　的話，我會保留學員中表現最好的一小部分人，然後我們會單獨再工作幾天，內
　　容是一些經典文本如：馬里伏（Marivaux）、莎士比亞、莫里哀……

巴：在這個工作坊中，您試圖教導的東西是什麼？聽說您每天早晨都會跟學員說：
　　「有誰想要跟我一起做戲呢？」

莫：不是每個早晨啦！您問的是，我們試圖要教導給學員的是什麼嗎？事實上，表演
　　並不存在任何公式或方法，只有法則。首先，要聆聽──一切都來自於他人，在
　　做任何事之前先接受，而且，絕對不要什麼事都不做，也不要刻意製造。
　　還有其他幾個簡單的法則，比如：賦予角色完整的靈魂，讓他可以變成愛因斯
　　坦，或是戴絲德蒙娜[3]，或是一個大嬰兒，或是英國女皇。不到上場之前絕不輕
　　易把一切如廢紙般撕掉，也絕不太早判定一個角色。不要捏造。要小心地打開每
　　一個情緒，從小處著眼才能看到大局：上帝藏在細節裡[4]。就如朱維（Jouvet）所
　　說的，必須要找到人的狀態（l'état）與情感（sentiment）。也要像埃斯庫羅斯所說
　　的，必須要聆聽來自於心底的聲音。必須要聆聽來自於他人心底的聲音。不要刻
　　意修飾。要知道所有的動作都有靜止的時候，動作是從一個靜止到另一個靜止的
　　過程，看看舞者吧，要像他們一樣靜止，即使是在空中。所有的音樂都包含了安
　　靜。所有的力量都包含了平靜。所有的海洋都都會碰到海岸。聆聽。發生在當下
　　的一切都是真實的，不是之前，也不是之後。表演當下。一次專心做一件事情就
　　好。必須要完全忘記之前的心理狀態才能真正的表演當下。聆聽。要知道放棄，
　　要為了心理狀態的變化無常而放棄自己。聆聽。沒錯，要清楚的知道自己心底的

聲音，但是也要知道自己在歷史上的位置。絕對不要讓想像力自我封閉。一個好的工作坊是讓所有人都能夠一起發現、聽到原本就已經在那裡的東西，一些被混亂的吵雜所蓋住的東西。

當然還有自我紀律、訓練、節約（économie），但不是吝嗇。節約的意思是，不會做出多餘、無意義的走位、動作或語言。吝嗇，是甘願停在一種死氣沉沉的空白，不願意在自己內在尋找一種有意義的空白，一種充滿可能性的空白。

巴：該如何得到這種空白？

莫：透過忘掉自己來達到。把自己巨大的自我放在一邊。有些人可以，有些人則做不到。面具或是偶可以幫助我們達到這個空白。

巴：就像您1999年根據艾蓮・西蘇的文本所導演的，既壯麗又動人的《河堤上的鼓手》(Tambours sur la digue)。劇名的副標題是：一個由演員所演出的古老偶戲文本。在這齣戲中，演員們真的直接變成了人偶，由黑衣人從後面操縱他們……

莫：這個劇本的構想來自於最近發生在中國的一場大水災。中國常常發生水災，中國解放軍也常常為了拯救大城市免於淹水，而炸掉幾個河堤。但是這一次，他們如往常炸掉了一個河堤，但卻完全沒有警告附近的居民。住在河堤附近的鄉下農民還以為解放軍是為了要保護他們，特別來加強堤防的結構的。於是，在沒有任何疑心的狀況下，他們活生生的被水淹死了！

該如何選擇呢？如果在城市居民與鄉下農民之間只能拯救一個，該犧牲哪一個？我與艾蓮談到了這個事件，並且給了她一篇中國古代的詩作作為創作的「模型」。這是我偶然在莫斯科找到的，一篇十四世紀的中國詩人所寫的詩作，而它

所講的，剛好就是同一個主題。而且如往常一樣，我嘗試尋找一個表演工具，能夠拯救演員與我免於掉入心理分析式的、寫實派的、自然主義派的表演。

有時候（但不是經常），我馬上就能找到適合的工具。就《河堤》這齣戲來說，從第一天的排練開始，我就想到了人偶。在古代的中國與日本，演員本來就會研究人偶的動作，來嘗試將寫實轉化。但是，讓演員真的變成人偶，我不確定這個想法是否會成功。但最後，它不但成功了，而且因為某些演員的勇於嘗試，比如杜奇歐·白路齊（Duccio Bellugi）與他的「操縱者」文森·曼格多（Vincent Mangado），以及全體演員在肢體上的付出與投入，使得這個表演形式很快地被放大、成形。

巴：我們該如何知道一個表演工具是對的？

莫：當那些火車頭式的演員，那些帶動其他演員與戲的方向的主力演員，因此而感到興奮與被啟發的時候！但這個同樣的表演工具，卻也會讓某些演員變得宛如殘障。這就是它殘酷的地方。

巴：當有人因此被犧牲的時候，你們，就人際的層面來說，是如何面對它的呢？

莫：這是一個很難面對的問題。但是我會試著不要因此貶低人。有一些人拒絕承認自己的能力不足，也不願意學習。他們最後會選擇離開，而我覺得這樣也很好。但是有一些人，他們在之前的戲裡表現非常好，但是現在，卻突然地故障了！當這種狀況發生的時候，我會很難過。我會盡我所能的向他們解釋，說總有一天它會出現的，不需要因為這樣就離開！那些願意接受我的意見的人，會留下來幫忙，不管是幫忙技術的部分或是尚–賈克的音樂的部分。他們會一邊幫忙一邊學習。

而這一些人，往往在下一齣戲會進步神速！

巴：所以演員是可以進步的囉？

莫：當然！演員是可以進步的，而且他們必須要進步！

巴：《河堤上的鼓手》對演員來說，在肢體上是一個很大的挑戰吧？

莫：是的。他們必須時時從一個靜止狀態移動到另一個靜止狀態，並且總是以斜線方
　　式移動，目的是為了表現出他們幾乎是漂浮在土地上的，是可以飛的。有時候，
　　肢體的難度讓他們幾乎無法繼續，但他們最後總是可以忘掉肢體的痛苦而找到樂
　　趣。畢竟這樣的表演對演員來說是一種極大的樂趣，不是嗎？

巴：您自己也可以輕易的將自己忘記嗎？

莫：在排練的時候，是的。如果我無法忘記自己的話，那不是太可惜了嗎？我們的排
　　練是那麼的精采！

巴：讓我們再回來談談工作坊。您是從工作坊當中選擇陽光劇團的演員的嗎？

莫：以目前大部分的演員來說，是的。

**巴：那是否就跟傳說中的一樣，陽光劇團的演員必須輪流擔任劇團所有的日常工作，
　　包括做菜、大掃除、掃地、清洗浴室、廁所……**

莫：是的！

巴：大家是很開心的做這些事嗎？

莫：不一定。尤其是大掃除。有時候大家是開心地去做這件事，但有的時候卻不是。問題是，如果我們不去做，誰會去做？

巴：但是，演員們難道不會說：我是一個藝術家，我不希望浪費時間在做這些生活雜務，我希望能將時間花在閱讀上，為我的角色做準備，或是好好的休息讓自己專心。面對這樣的反應時，您會如何回答？

莫：天哪！首先，也不要太誇張化了，這裡又不是監獄！況且，劇團的團員們也不是沒有豁免權。我們對六十歲的團員的要求一定不同於對二十歲團員的要求。慢慢的，當某人已經在劇團裡超過二十年，當他已經感到疲累了，自然地，他可以擁有一些特權。但話雖如此，我不認為劇場裡的任何一個男人或女人可以拒絕分擔這樣的雜務。劇場，就像一艘船，演員並不是船上的乘客，他是船員。真正的乘客，是那些觀眾！

巴：在排練時期，陽光劇團一天的行程大致是什麼樣子的？

莫：你是說接近演出的時期嗎？還是大致上的行程？我們的工作時間是從上午八點半到晚上八點半。每天演員至少會有十二小時的休息時間。一開始是一周四天，每天十二小時，接著是一週五天，每天十二小時。有時候工作時數會減少一點。大概是這樣。上午演員們會先開會、試服裝、化妝等。排練是從下午兩點開始。

巴：那麼演出期間，劇團的行程又是如何呢？

莫：演員們會在下午三點進劇場。他們先開始整理東西、暖身、練習，一直到觀眾六

點半進場。戲是七點半開始，十點半結束。但是我們週六、週日是演下午場，所以週末的時候我們從早上九點到晚上八點都在劇場。

巴：年紀最大的演員是幾歲？

莫：五十五歲。他們之中有些人已經在劇團工作了十五年、二十年。老演員們還是會回來，我並不是唯一在做傳承工作的人。

巴：所以劇團沒有年輕化嗎？

莫：我們是一個年輕的劇團！還好有這些年輕人，不然，所有演員都會跟我一樣大：六十五歲，而我們唯一可以演的劇本就是《布爾格瑞夫》[5]！現在，劇團的年齡分配是很好的，最老的人就是我！

巴：劇團目前成員總共來自多少國家？感覺劇團來自世界各地的演員彷彿越來越多了。

莫：目前演員們總共說二十二種不同的語言，來自三十五個不同國家，由此可見，《最後的驛站》這齣戲真的是其來有自。但自從1970年的《1789》這齣戲開始，我們就已經與來自不同國家的演員一起工作了。我們無法假裝對世界、對歷史感興趣，但卻不對其他國家的文化與習俗感到好奇。不過，我們劇團有一個規定，那就是大家都要說法文，即使是在外國演員之間。如果在工作的時候我聽到他們彼此開始說他們國家的語言，我就會制止。

這些混合、這些聲音、這些腔調，一起在舞台上製造出一種音樂性。這是我刻意想要的嗎？也許吧，反正我需要這樣的混合。我有時候會對演員說：「小心喔，你說話的感覺太法國了！」或者：「不要用法國式的演法！」法國式的演法，就是想

要在舞台上比你的對手演員更聰明。其實在舞台上一定要敢有一點笨笨的感覺，才會更真實。因此，是的，我無法想像陽光劇團沒有那種各式腔調混合在一起的感覺。不過，我們不會對所有新來的演員要求看護照。陽光劇團還是有法國演員的，而且很多！

巴：這種文化混血的感覺對您來說是必要的嗎？

莫：我需要這種豐富性。我並不喜歡「文化混血」這個詞，它有簡化的嫌疑，感覺好像每一個人都變成同樣的樣子。我偏好的，是「方舟」這個形容詞。今天，更甚於以往，陽光劇團彷彿是一艘小小的方舟。

巴：那是因為你們的人數越來越多嗎？

莫：是的。但這同樣也是一個風險。1970年，當我們演出《1789》時，我們一共是五十人。現在，我們一共有七十五位全職人員，其中一半是演員。有人跟我說這樣太多了。

就《最後的驛站》這齣戲而言，我事先就感覺這齣戲需要很多的演員。

這時，我就會傾向於說：「來吧，如果可以容納得下十個人，我們就可以容納二十個人！」但是，當可以容納得下六十個人的時候，卻不見得可以容納八十個人！就財務上來說，我們的薪資總額2,455,000歐元已經超過我們合理負擔數字的20%。但是，難道我們所做的每件事情一定要合理嗎？

我們幾乎全部的收入都花在人事費與社會福利支出上面。也就是說，這產生一個很矛盾的結果：即使我們的票房全滿，我們還是在賠錢。更讓人遺憾的是，我們並不是唯一面對這個矛盾的劇團。

巴：然而，陽光劇團的薪水並沒有很高：每一個人，包括您在內，是1677歐元的淨薪資[6]。而新進的團員則是1296歐元。但是，這個看似公平的薪資平等制度，不會矛盾地暗藏著不平等嗎？比如說，一個五十歲的演員，或是已經跟您工作二十年的行政人員、公關主任，竟然與一個二十歲的演員或廚師領一樣的薪水？

莫：這是一個好問題：該如何對待年資較高的團員？我們有其他的回饋方式。就像我之前說的；資歷高的人可以擁有一些優待與特權，他們可以不用參與所有的日常雜務。出外巡迴時，他們可以獨自擁有一個旅館房間。甚至，當我們出國巡迴時，年長的演員們可以乘坐商務艙。

巴：但是你們並不是隨時都在國外巡迴啊！

莫：好吧，我承認這是有一點不公平，但這已經是比較沒那麼不公平的作法了。就像民主制度是所有制度中雖不滿意但最可以接受的制度一樣。我知道，即使是劇團中在這個制度下的「受害者」，若是要我們放棄這樣的制度，他們也是會反對的。薪資平等代表的是責任也是平等的。在陽光劇團，不願意接受這個制度的（是的，還是有人不願接受），連一隻手都可以數的出來。

巴：但是，負起責任，等於付出多餘的時間與精力，但是如此卻沒有為他們帶來更多的金錢回報！您這等於是用一種烏托邦的理想來與人性對賭！或者，您是與一群聖人一起工作嗎？

莫：是的，這是一種烏托邦的理想。是的，我是在與人性賭博。但是，這種賭博是必要的。而且，就算陽光劇團明天就消失了，它畢竟也已經走過了四十年。您認識許多其他與我們一樣走過四十年的劇團嗎？一個存在了四十年的烏托邦，某種程

度已經算是一種現實（réalité）了，不是嗎？

巴：但是如果一個藝術層次已經臻至成熟接近完美的演員，卻因為薪水不夠高而離開劇團的話呢？

莫：我承認，這確實發生過。但當這種情況發生時，原因並不是因為大家都領一樣的薪水，而是因為薪水太低。我們不能太低估人。演員們離開並不是因為薪資平等制度，而是因為他們受夠了一直拿這麼低的薪水！我從未暗示那些留在劇團的人無法在外面賺取更高的薪水。

巴：所以事實上，你們工作上最大的優勢，就是時間：你們可以為一齣戲整整排練八個月，是這樣的嗎？

莫：是的。這就是我們願意以重金來換取的奢侈：時間。我們必須要花時間，才能讓真實與簡單慢慢浮出水面。必須要花時間，才能讓不夠好的想法慢慢被淘汰，去蕪存菁，將多餘與矯飾拿掉。

巴：您似乎不太願意去面對劇團的財務問題，彷彿這個問題並不真正存在。事實上，為了解決陽光劇團的債務問題，您曾經毫不猶豫地賣掉您在沙圖（Chatou）的房子。

莫：我賣掉房子並不單純只是為了這個原因。是的沒錯，我賣掉房子的收入曾經一度在陽光劇團的帳上。但是幾年之後，劇團已經把這筆錢還給了我。然後我才用這筆錢買了我目前所住的房子。難道大家真的會對這種事感興趣嗎？

巴：是的。這樣大家才知道您為了維持劇團的運作，甚至願意做出如此個人的犧牲；
　　而您對這樣的犧牲沒有一絲的猶豫……

莫：但是這並不算是犧牲，我甚至願意自掏腰包來做這個行業！所以，某種程度來
　　說，我是自掏腰包在做這個行業。我何其有幸，能夠生在一個還算進步的國家，
　　又何其有幸，因為戲劇之神的眷顧，讓我們擁有彈藥庫園區這麼完美的場地，完
　　美的家。我們並不會因為現在遭遇了一些小挫折，一些小困難，而大發牢騷。我
　　現在所做的，就是我一直以來所想做的，而且更重要的是，與我所希望的人一起
　　做！當然，我也曾經受傷過，曾經那些我以為會與我一直創作下去的工作夥伴最
　　後卻決定離開。但是，我絕不認為他們是因為薪資太低而離開，這對他們是一種
　　侮辱！
　　我寧願相信他們是為了追尋其他的夢想而離開。我們無權去責罵一個人只因為他
　　想要追求更偉大的、更不同的東西，或許甚至是更好的導演！我也許會吃醋。我
　　是吃醋，但是我無法責怪他們。人們離開陽光劇團是因為他們無法再得到滿足。
　　至於這個決定是對是錯，那又是另一回事。

巴：您從來沒有遺憾嗎？

莫：沒有。看看我們所在的地方，文森森林（Bois de Vincennes）公園，這裡是多麼
　　的美麗！我們已經浪費太多的力氣在抱怨，太少的力氣在行動。但我還是要不斷
　　地要求（réclamer）——這是另一回事——我要不斷地要求！
　　我在這邊要再次重申：要不是當左派政府於1981年上台時，將我們的補助金額大
　　大的提高了一倍，我們可能早就不存在了。我要再次提醒大家——因為大家太
　　常說：左派，右派，還不都是一樣——但是，不！他們不一樣。

注釋

1　至2010年為止，陽光劇團每年所收到的政府補助數字已經提高為1,500,000歐元。

2　Théâtre National Populaire：國家人民劇院是於1920年由傅曼·傑米爾（Firmin Gémier）在巴黎所創立。它創立的宗旨是「將高品質的表演藝術帶給一般大眾」。它於1972年被遷移到目前位於里昂附近的現址。

3　Desdémone：莎劇《奧塞羅》中，奧塞羅的妻子。

4　Dieu est dans les Détails：此句出自福婁拜。

5　Burgraves：雨果於1843年所寫的悲劇。主要角色是一群年老的貴族，帶頭者是德國國王巴布胡斯（l'empereur Barberousse）。

6　淨薪資：扣除社會福利支出之後的薪資。

陽光劇團四十歲了

第十五次會面

彈藥庫園區，2004年5月23日，星期日，7:00 PM

再過六天，5月29日，就是陽光劇團四十歲的生日了。但是莫盧金不太記得確切的日期。今天傍晚，她在彈藥庫園區舉行了一個小小的茶會，並不是大派對。陽光劇團的一個成員剛剛過世，他是柬埔寨人，曾經經歷過紅色高棉的大屠殺。也因此，劇團籠罩在悲傷的氣氛中。參加這場茶會的有西蒙·阿布卡利恩（Simon Abkarian）、蜜莉安·阿森克（Myriam Azencot）、茱莉安娜·卡內羅·達坤哈（Juliana Carneiro da Cunha），以及舞台設計季－克勞德·方斯華（Guy-Claude François）與攝影家瑪汀·法蘭克（Martine Franck）……。莫盧金看來感動極了，她低聲地感謝所有曾經與她一起參與她生命中的冒險故事的朋友。並且說到，這一切對她來說都過得太快，如閃電般一閃即逝。她也邀請了一些來自敘利亞的年輕演員，他們正在陽光劇團參加工作坊。這個親密的小茶會裡只有最親近的朋友與團員。舉辦地點就在彈藥庫園區的左邊入口進去，在放滿了書、海報、節目單的售票辦公室裡。

巴：1970年找到彈藥庫園區這個這麼美妙的空間，對陽光劇團來說是一個大勝利吧？

莫：是一個奇蹟！彈藥庫園區對陽光劇團來說是一個大大的恩賜！一開始，這個地點是拿破崙三世用來製造彈藥的地方。這個地方對進行創作來說是最完美不過的：有一點大但又不會太大，有一點遠但又不會太遠。在這裡，我們可以遠離不管是

真實的或是虛假的噪音。我們每天都可以看到天空，看到成群的鳥兒飛過，飛去非洲再飛回來。不只是我們，許多人也到這裡來尋求庇護。

巴：您是如何發現這個地方的？

莫：在1970年的夏天，十分熱愛國家古蹟與歷史建築的克里斯瓊·杜帕維隆（Christian Dupavillon）有一天告訴我，當時的國防部長米歇·戴柏（Michel Debré）正在著手將國防部的財產歸還給它們原先的所有者。其中包括位於文森森林的彈藥庫工廠，它將被歸還給巴黎市政府。所以，杜帕維隆是第一位跟我提到這個充滿魔力的名字——「彈藥庫工廠」——的人。

於是，我馬上前去看這個地方。奇蹟！這個地方簡直比我們想像中的還要更完美，完美多了！我看到最後一個士兵正在打掃。今晚他就要把工廠關起來了。於是我趕快打電話給其他人，我們決定……佔領這個地方。

我趕緊跑到巴黎市政府，去見巴黎市議會公關處主任珍寧·艾麗克珊-德布雷（Jenine Alexandre-Debray）女士。我跟她解釋我們的狀況，並且跟她要求給予我們合法使用彈藥庫工廠的權利。雖然她願意幫助我們，但她也說：「我可憐的孩子，我什麼權力都沒有啊！好吧！讓我試試看吧。」她於是拿起一張印有法國國旗的行政用紙，在上面開始寫著：「我允許亞莉安·莫虛金夫人擁有在彈藥庫工廠排練的權利」，將它交給我，然後對我說這張紙其實沒有任何法律效力，但是如果我裝著一副煞有介事、很有自信的樣子，對提出質疑的人拿出這張紙，也許可以嚇嚇他們。

就這樣，我們在沒有真正被允許的狀況下，進駐到了這個地方。那時，巴黎還沒有真正的市長，所有的事情都由某種行會理事（Syndic）在管理，換句話說，由

黑道在管。所以常常有一群開著大大的黑頭車的人來，手裡拿著將這裡剷平蓋大樓或其他的各式計畫。這時候，我就會揮舞著手中這張印有法國國旗的紙，對他們說：「不不不！你們搞錯了！我們正在排練。你們看這張紙，我們有行政單位的允許證明！」於是，這些開著黑頭車的人就又帶著滿臉疑惑離開了。緊接著，我們又趕快繳出租金並找代書進行認證，證明我們是真的想要合法的留在這裡。接著，過了好幾年，在經歷過多次被驅離的威脅之後，我們終於得到了三年的租約，而每四個月只要繳出一千五百法郎的租金即可。在我們之後，還有尚－馬力·塞侯[1]也接著進駐下來；令人難過的是他不久之後就過世了。然後，是木劍劇團（Théâtre de l'Epée de Bois）。尚－路易·巴侯[2]選擇了停機棚。大汽鍋劇場（Théâtre du Chaudron）也誕生了。還有我覺得不是很友善的畫家尚·杜布菲（Jean Dubuffet）也來了；他建立了一個雕刻工作室，在那兒有許多他的助手為他工作。最後，還有水族箱劇團（Théâtre de l'Aquarium）。

巴：您看到彈藥庫園區的時候，第一個印象是什麼？

莫：一種非常熟悉的壯觀！一種雄偉的謙遜！我們是第一個抵達的劇團，所以我們可以先選擇場地。我選擇了其中最大的一棟工作室。裡面有兩個中庭，中間有柱子區隔。我一眼就愛上了這個不是很舒適，也沒有太多隔間的大房子。這幾十年下來，我們也不過做了幾個隔間：有廚房，以及它對面的儲藏室；最裡面有一個放電箱的房間，還有一個放暖氣設備的房間。也就是說，所有封閉的房間都是為了安全與衛生所設置的。另外在另一個地方，我們還建立了一個廁所與一間浴室。除此之外，所有的空間都是開放的。

巴：有點像是修道院式的空間，沒有太過舒適的感覺……

莫：缺乏舒適？不。我們這裡該有的都有。這裡對觀眾而言，一定是要舒適的。對我
　　們而言，一定要是方便的，有安全感的，與愉快的。但是對我而言，劇場不需要
　　跟五星級飯店一樣，它只會讓人覺得高不可攀。室內空間的感覺會讓人留下深刻
　　的印象。

巴：您是法國首先在這樣大的場地工作的導演。在當時，許多劇團都還沒有想到要用
　　大空間。您為什麼會有這樣的想法呢？

莫：這是一種對群體工作的渴望，一種分享共同願景、共同夢想與共同計畫的社
　　群、團體的渴望。在最初，我們並沒有想過要在這裡作演出，畢竟我們位在市
　　郊森林的深處。但是，我們於保羅·格拉西[3]的幫助下於米蘭的皮可羅劇院創作了
　　《1789》之後，回到法國，卻找不到任何劇院願意讓我們演出。於是，我們便決
　　定緊急地將演出改在我們劇團的所在地。短短的三個星期之內，我們必須要將我
　　們的排練場變成一個劇場！
　　我們演出的條件非常的儉樸而刻苦。當12月首演的時候，劇院裡的溫度大概已經
　　到了零下。而劇院外面都還是一大片的爛泥巴地。我還記得一位穿著非常高雅的
　　男士，在抵達劇院之後，對他的女伴抱歉地說：「親愛的朋友，看看我把您帶到
　　了什麼可怕陰森的地方啊！」

巴：彈藥庫園區的建築本身是否會影響到您導戲時的概念？

莫：是的。空間的限制會影響我們的演出。我們劇場的屋頂其實沒有看起來那麼高。
　　所以，我們的下一個演出《1793》，就應用了打燈的方式來製造出天空的效果，拉

高劇場的高度。

巴：如果跟三十多年前的戲——比如《1789》、《1793》、《黃金年代》，或是《梅菲斯特》——比較，您最近的幾個創作在表演空間上似乎不再那麼敢玩、有創意，而比較多是正面面對觀眾。難道那種充滿創意的表演空間不再引起您的興趣了嗎？

莫：是真的，沒錯。目前我覺得再沒有那樣的需要，要把觀眾從左邊趕到右邊，再從右邊趕到左邊。我相信，光是戲劇的力量就能夠在觀眾的內在激起極大的悸動。多重的表演空間對我來說，是一種年輕時必須要被實踐的衝動。但是當人慢慢的成熟，卻漸漸地想要走得更深，更專注，更集中，更正中紅心。

巴：一部分關於陽光劇團的印象，也來自於一位陽光過去最重要的演員之一，菲利浦‧柯貝的好幾段單人表演。他將他過去在陽光劇團工作與生活的回憶，創作成為他的單人演出，並得到觀眾極大的歡迎與迴響。您是否同意他在劇中將您描繪為食人女妖魔的印象？

莫：我沒有看過這些表演，因為我不想要為此生氣。有些去看過的人說，這是一齣關於愛的作品，但另外一些人則不以為然。無論如何，我都希望與這一切保持距離。

巴：從這齣戲裡，我們看到的是一個宛如暴君的母親。現在，在經過四十年後，您是不是真的有點貼近這個形象呢？

莫：我拒絕回答這個有點仇視女人的問題。關於母親的部分，我相信在許多團體，都存在著母性的結構，即使帶領者是位男性。

說到頭來，就算這樣又如何呢？這一切就像是一種奇異的融合。當我面對某些人的時候，我也許感覺像個母親，但是，在大家共同相處了幾年之後，即使是三十歲的年紀差異都幾乎不存在了。我對一個三十歲的男人或女人講話就像是對我的兄弟姐妹講話一樣。我們彼此交換著擔心、懷疑、焦慮與悲傷，因為我們已經共同經歷了許多事情，三年、四年、十年……

巴：在經過四十年之後，您是否還是無可救藥的心繫著陽光劇團？

莫：在這個劇團裡，我緊緊堅守著好幾個原則。但是如果有一天，這些原則不再被團員所接受，我將會大聲的吶喊、抗議，但是當這樣仍然無法改變現實時，我就會離開。我並沒有被劇團監禁。如果站在我面前的，不是長久以來一直與我站在一起的最親密的好友，以及對戲劇充滿熱情與衝勁的年輕人的話，如果站在我面前的，是外面那個冷漠無情與現實的社會，那麼我一定會離開！

我唯一的武器，就是隨時準備好要放手的態度。如果有一天我真的離開了，那是因為我對自己說：「陽光劇團已經存在四十年了。今天，我已經再也沒有力氣，讓它每一天都往上坡走。」我們每一個人面前都有一條路，每天早晨，我們都要決定：我要往上坡走還是往下坡走？帶領者的任務，就是在於每天都要想辦法，讓大家一起往上坡走。同時，他也必須要團結大家。直到今天，我想我還算知道如何讓大家團結。

巴：如何讓大家團結呢？

莫：用劇場的力量。用劇場的功用，劇場對推動文明的功用，劇場在教育上的功用，劇場撫慰人心的力量，以及劇場的進步與革新的力量。雖然這個團結是很脆弱

的，但還是必須捍衛它不受魔鬼的侵害。有時候，還必須冒著不被大家喜愛的風
險。所謂的魔鬼，這裡指的是分化。魔鬼（diable）一字的字源意義，就是「把一
分為二」。有時候，甚至必須要為了團結而違背自己。它需要勇氣。

巴：這個狀況曾經發生在您身上嗎？

莫：雖然不是故意的，然而，是的，它曾經發生過。但最後，我們還是保持了團結！

巴：但是，這是一種勇氣的表現，還是一種自我犧牲，完全的奉獻？

莫：但我從來不覺得自己「犧牲」了什麼！這比較是一個充滿冒險的驚奇之旅。劇團經
驗是目前僅存的人類冒險經驗之一。這就像是十八、十九世紀的偉大探險航行。
我從未說這是一件輕鬆的事情。這非常的累人，就像所有的冒險一樣。

巴：在今天這個與朋友們一起慶祝的場合，您是如何看待陽光劇團過去的這四十年的？

莫：像閃電一般，一閃即逝！

**巴：我又要問一個會刺激您的問題了，我想您一定會生氣。在目前已經離開陽光劇團
的演員當中，比如，菲利浦‧柯貝與其他人，哪一位給您留下最深的回憶呢？**

莫：要是我真的點出名字來，恐怕會很傷人，而且不公平。您剛剛提到菲利浦‧柯貝
──我絕不否認他驚人的才華，以及我曾經非常喜愛他的事實。他在舞台上有極
大的魅力，也曾是我的好友。但是他其實在陽光劇團並沒有停留太久。他參加了
《1793》的創作與演出，《1789》的加演，以及《黃金年代》的創作與演出。他同時
也在《莫里哀》一片中飾演莫里哀。但是，之後，他就離開了。

巴：他的離去曾經讓您難過嗎？

莫：是的，我非常難過。但是不用擔心，這一切都已經過去了。另有其他一些人知道該如何離去又不會讓彼此撕破臉。比如說，傑哈·哈地。他在莉莉安娜來到劇團之前，一直是劇團的演員兼公關。他擁有極大的毅力與信仰，去尋找觀眾，並且點燃他們的熱忱，讓他們有興趣與動力來劇院看戲。這，才是真正的犧牲自己、完全奉獻。傑哈曾是我們劇團的支柱，我們到現在都是好友。另外有一些人的離去真的讓我傷心了一陣子。比如說，喬治·畢戈與西蒙·阿布卡利恩。他們是在陽光劇團中長大的。我以為我們會一輩子並肩創作下去。但是我錯了。不過我們到現在都還是好朋友。

巴：這四十年來，哪些人對您來說是十分重要的創作夥伴？

莫：就藝術創作的領域來說，那些從未離開過我們的創作者，包括（照出現順序）：季–克勞德·方斯華、俄哈·斯帝佛（Erhard Stiefel）、尚–賈克·勒梅特、艾蓮·西蘇。此外，我們還必須要提到在技術上與行政上一直與我們並肩作戰的重要夥伴。首先，是季–克勞德，我們的舞台設計。我們的第一次相遇是在荷坎蜜兒劇場（Théâtre Récamier）。他是1965年的失敗之作《法卡斯船長》的舞台監督。他是一位英俊、優雅、又知識淵博的劇場人。1968年時，他回來擔任《仲夏夜之夢》的技術總監。一直到《1793》之前，都是由羅貝托·莫斯科索（Roberto Moscoso）擔任我們的舞台設計。到了《黃金年代》，才改由季–克勞德接任。他同時也是1977年《莫里哀》的美術設計。

巴：您如何與他工作？

莫：我真的很幸運，能夠跟一群有求必應的藝術家合作。他們從來都不會對我說：「但是，亞莉安，這真的不可能。」如果他們真的否決我的想法的話，我應該很快就會氣餒了。但是他們不會。當我向季-克勞德要求某件事的時候，他從來不會否決我。甚至會向我提出更好、更瘋狂、困難度更高的建議。然後，慢慢的，我們兩個再一起讓一切更簡單化。到最後，我們得出的，是一個看起來空無一物的空間。這就是我一直所說的：充滿養分的空白。季-克勞德就是有辦法給我一個這樣的空間。我們的莎士比亞系列，舞台只是一個空的平台再加上一張藤編的地毯，幾道黑色的布幕，以及遠處的一些絲綢，如此而已。今天，《最後的驛站》的舞台也是空的，只有遠處有一些絲綢的布幕。歷年以來我們的創作，除了《小布爾喬亞》的舞台上有一些家具之外，其他的都是全空的舞台。在這個空的舞台上可以有鬼魂出沒，也可以有眾人聚集，甚或是空無一人。

巴：為什麼是空的空間？

莫：因為觀眾的想像力將會把它填滿。觀眾，就是一種導演，他們為這齣戲畫上最後完成的那一筆。一個導演必須要化身成為觀眾，變成觀眾的雙眼、耳朵、皮膚、心臟、胃腸、肉體、知覺、感受、思考，並且知道觀眾不需要哪些東西。

巴：可以舉例嗎？

莫：導演不可以強迫觀眾硬生生吞下不需要的語言、畫面、道具或是佈景。我永遠記得一個小女孩在看《第十二夜》時的反應：「啊！太好了。這個舞台上沒有家具，沒有家具才可以把演員看得更清楚。」

陽光劇團四十歲了

巴：所謂「太多」(trop) 是什麼？是指會分散注意力的東西嗎？

莫：「太多」會以擁擠凌亂的形式出現，它會遮蔽或誤導最核心精華的部分。「太多」會減弱舞台的景深，也會減弱靈魂的深度。它很刺眼。可惜的是，我們常常會掉入它的陷阱。我也是。我往往事後才發現。所以我花很多的時間把東西刪去。然而這種嚴厲的標準不能變成把我推向貧瘠與僵硬的力量，它不是一種吝嗇與偷懶的藉口。所以，我一直小心的檢查自己。

在這一方面，我是很接近柯波（Copeau）的。終其一生，他都在尋找一個獨一的場域（lieu unique），一個可以演出任何戲劇的場域。當季-克勞德與我決定沿用《印度之夢》的舞台來演出《突然，無法入睡的夜晚》時，我就覺得我們離這個可以讓任何事情發生的著名場域不遠了。《偽君子》的舞台空間與《違背誓言的城市》的空間是一樣的，只不過在柵欄旁多了一株九重葛，以及其他兩三個小小的改變。那三齣莎士比亞的戲也是使用同樣的舞台。《阿德里得家族》四部曲的舞台也是一樣的。一個能夠讓所有戲劇發生的場域，是所有之中留下最多可能、最美的「空」（vide），是最適切完美（adéquat）的空，是最適合讓冒險發生的場域。是一昇華、理想的荒地。

巴：當您這麼長時間的與同樣的創作夥伴一起工作時，比如季-克勞德・方斯華與尚-賈克・勒梅特，這樣的關係是否會有靈感耗盡的一天？

莫：不。我不會讓自己被耗盡，我也不允許自己去消耗與我一起工作、一起生活、我所深愛著的創作夥伴。我會每天期待著他們，重新發現他們。否則很快地，我就會不再與他們一起工作了。他們之中當然也有可能有人會覺得陽光劇團的創作份量無法實現他們所有的夢想。例如，季-克勞德就希望一年不是只做一檔舞台設

計，他希望也可以為其他劇團創作。於是，他就成為極少數除了與陽光合作之外，也為其他劇團創作的藝術家。

巴：至於與尚–賈克‧勒梅特的合作呢？他自從《梅菲斯特》開始與您合作到現在，已經二十五年了！

莫：在那之前，我與我非常喜愛的一個音樂世家合作，拉斯瑞家族（la famille Lasry）。但可惜的是，他們離開了法國，移民到以色列去了。於是我開始尋找適合人選。一天，我的朋友法蘭絲‧柏芝（Françoise Berge）跟我推薦一位音樂教授。她說：「妳看到他就知道了。他是一個瘋子。」我打電話給他，我們約在凱旋門附近的地鐵站見面。我問他：「您長得什麼樣子？」他說：「我長得很高大、很氣派！我有很多的頭髮、很多的鬍子，很有精神！您一定不會認錯人的！」您知道嗎？他說的是真的！我問他：「您覺得您可以教演員演奏一些樂器嗎？」他回答：「應該沒問題吧。我之前已經教過蒙古症的小朋友！」果不其然，他教會了演員彈奏樂器。他為《梅菲斯特》這齣戲創作音樂。我對結果覺得很滿意。但是我那時還沒有預期到，因為這個人的出現，這二十五年來，我才能每一天都能慶祝、享受這劇場與音樂的完美結合！與他的相遇，不管是對我或是對陽光劇團來說，都是一場藝術上與友情上的偉大相遇。

巴：他如何與陽光劇團工作？

莫：尚–賈克會在我們之後，大約下午一點到劇團，然後跟我們一起工作到半夜十二點。他與我們一起即興。依據演員走路、呼吸的方式，他會觀察演員的背、表情與節奏。慢慢地，把音樂織出來。在整整六個月的排練過程中，他也許只會請假

三天。上午，他會在家裡作曲，累積許多的旋律。下午排練的時候，他會將這些
樂曲混合、挪用、移植。

巴：你們是如何一起工作的呢？

莫：用眼神的方式。我會跟他做一些手勢來表現我是多麼喜歡他的音樂。只有在極少
數的時候，我會跟他做鬼臉；於是，他會用比畫的方式跟我說不用擔心，這只是
暫時的，他還在尋找。然後他會修正。他的藝術讓我們得到極大的自由！當一個
導演同時間擁有一群很棒的演員；也就是說，一群也許資淺、也許生疏，但願意
相信的演員，以及像尚-賈克一樣真正的劇場音樂家時，一切就沒問題了。我只
需要給他們空間，給他們信心。

音樂就像是另一個文本。有時候是潛台詞，有時候是文本的磁場。它的另一個磁
場是演員的身體。

**巴：俄哈·斯帝佛（Erhard Stiefel）從1975的《黃金年代》開始，就為陽光劇團創作
面具。他應該也是一位核心的創作夥伴。**

莫：我在《仲夏夜之夢》演出前不久遇見他。我要求他為戲製作一些服裝。他做了一
些非常俗麗（Kitsch）的衣服，因為我就是這麼要求他的。之後，是經由他的面
具，為我開啟了通往想像日本的大門。他本人曾經在日本的能劇劇團待了兩年。
他也曾經跟我一樣，是賈克·樂寇的學生。俄哈決不接受訂作面具的要求，必須
要讓他自己去尋找面具創作的靈感。因此，當我們工作一齣有面具的戲時，他會
提供許多可能性，然後由我或由演員來選擇我們喜歡的面具。這應該就是最好的
工作方式了。

巴：但是，用面具來演戲，是否會有落入卡通化與誇張刻板化（caricature）的危險？

莫：不。誇張刻板化的表演正是面具想要避免的。誇張刻板，是 種硬要將想法（l'opinion）變成具體形式（forme）的手段。而且通常是糟糕的想法。面具，則是將他者（l'Autre）變成具體形式的過程。演員戴上面具然後站在鏡子前面，他看到的是他者，是另一個人。如果他不願意聽命於這個他者的內在靈魂，他就完蛋了。

巴：您喜歡哪一種面具？

莫：每次當我走進俄哈的工作室，我就跟瘋了一樣：「快給我看！我要這個！這個是我的！這不是你的！快點給我！」我有時候甚至會偷他的面具！我尤其無法抵擋峇里島面具與日本面具的魅力。峇里島面具充滿了音樂性，總是滔滔不絕而且充滿幽默感，很適合來演喜鬧劇。日本面具則是最美、最具悲劇性、與最具人性及神性的面具。對我而言它們都超越了義大利即興喜劇的面具，它們更具抽象性。我稱呼俄哈為「人間國寶」，如同日本人所說的那樣。但是同樣的稱號我也很樂意送給其他幾位最資深的創作夥伴。

巴：比如說像誰呢？

莫：我剛剛才跟您提到三位：季－克勞德，尚－賈克與俄哈。當然，還有艾蓮。我們總是稱讚她卓越的思辨力量，但是我們很少提到她的熱情，以及對事物積極追求的能量。當我感受到心裡有一個計畫正在慢慢成型的時候，我一定會先跟三個人講：艾蓮、尚－賈克與季－克勞德。在與他們三個人談過之後，在得到他們的同意與確認參與之後，我才會再跟全體團員講。

巴：在陽光劇團，還有哪些人是「人間國寶」？

莫：安東尼奧·費瑞拉（Antonio Ferreira），我們的前任技術總監。像他這樣的技術
人員，現在已經找不到了；換句話說，他是那種從沒讀過學校但是卻什麼都會的
人。他對彈藥庫園區瞭如指掌，從第一塊天花板到最後一道排水管，從觀眾席
的螺絲到舞台上大塊的水泥板，樣樣都逃不過他的手掌心。當有人對我說：「亞
莉安，暖氣壞掉了。台車滑不動了。那裡在漏水。馬桶堵住了。這裡好醜。那裡
好危險……」我就必須要再重複第好幾百萬次：「去找安東尼奧，趕快去叫安東
尼奧，安東尼奧知道怎麼辦。」他從1971年起就在陽光劇團工作，六個月前才退
休。但是我們巡迴時他還是會陪著我們，隨時在需要時幫我們的忙。

還有一些人，他們一看到我就知道我不開心或是有心事。他們會聽我說，有時候
也會向我傾吐。這裡到處都充滿了有才華的人，舞台上、工作室裡、辦公室內。
到處都充滿了智慧、勇氣、忠實、關懷、幽默、許多的幽默、還有許多的人道精
神。莉莉安娜·安卓雍（Liliana Andreone），我們永遠的「公關主任」，讓我們的
接待觀眾方式獨樹一格。她永遠是那麼的有耐心，擁有發自內心的禮貌與教養，
充滿了幽默感，永遠以服務他人為目的。誰最能代表陽光劇團的善良與高貴？就
是莉莉安娜。她先是逃離了阿根廷軍人政權的迫害，然後又被佛朗哥（Franco）
趕出西班牙。最後終於來到了我們陽光劇團。哈利路亞！

然後，還有一個人，一個無法時時保持笑臉與好心情的人，我們稱他為「困難事
務主任」，我們的行政總監皮耶·薩勒思（Pierre Salesne）。您知道，做我的行政總
監是很辛苦的！

巴：為什麼？是因為您不喜歡授權嗎？

莫：剛好相反。我授予行政相當大的權力。不，不是這個原因。事實上是，我們總是做高風險的事。我總是做高風險的事。皮耶跟我很親近，他很了解我，所以他才為我擔心。他的任務就在於，當事情不太對勁時警告我，甚至必要時，在合理的狀況下讓我趕緊懸崖勒馬。他從不對我說「不」──他是個聰明人──他只會對我說：「小心喔！我只是要確定妳知道自己要去哪裡。妳一定要知道自己離懸崖還有多少距離。」是的沒錯，有時候創作的需要與動態會將我帶到極限去！這時候，我就會想到皮耶會如何帶著胃痛去銀行，心裡擔心著：「他們還願不願意開支票給我們？」

但是我們最後總是化險為夷！雖然有些銀行會在我們最需要他們的時刻放棄我們。我永遠記得，在排練《理查二世》的那天早上，排練到一半，一位里昂信貸銀行（Crédit Lyonnais）派來的專員突然出現。他對我們說他們不願再借錢給我們，因為如何如何……。您可以想像嗎？里昂信貸銀行竟然來教我們如何管理劇團！還好，最後是西堤銀行（Banque de la Cité）救了我們。但是不久之後，它又被巴黎銀行（BNP）買下了。於是同樣的故事又再度發生。這些銀行是如此的擔心怕事又疑神疑鬼，這真是侮辱人。這四十年來，我們一直信守我們的承諾，並且按時還款，不管是對我們的供應廠商、債務人或是銀行。而且到頭來，我們每一年都會定期得到政府的補助款項，他們根本沒什麼好擔心的。但事情卻不是那麼一回事，他們總是用不尊重的態度對待我們。這一次，我們決定在他們把我們趕走之前，自己出走。現在，我們是合作信貸銀行（Crédit Coopératif）的客戶。我們彼此用最開放平等的方式互相對待，就像兩個平等的公司。

行政人員註定是會被暴露在侮辱的環境中。皮耶被迫要去面對人性中最險惡的部分，因為這一切都與金錢扯上關係。一切只要與金錢扯上關係的，都會變得很複

雜，即使在劇團內也是這樣。但像他這樣能夠心平氣和，甚至是開心的去承受這一切，原因並不是因為他熱愛行政工作，而是因為他熱愛劇場。這就是我說，我很幸運的原因。

巴：您總是一再重申自己非常的幸運，自己一直被眷顧著⋯⋯

莫：這是真的。是的，我很幸運，我有一位愛我的父親，能夠一直支持我的生活，讓我創立陽光劇團。是的，我是一直被眷顧著的。每一天，當我開著我的車，我會觀看路上的行人——不管是男人、女人。我坐在舒適的車子裡看著他們一一從我面前走過。我觀察他們的走路、他們的身影、他們的衣服、他們的疲倦、他們破舊的手提包、他們劣質的鞋子、他們的皮膚⋯⋯。每當看著他們，我就會問自己：為什麼我有所有這些東西，但是這個男人或這個女人，卻只能有他們身上的這些東西呢？這是如何發生的？

注釋

1　Jean-Marie Serreau（1915～1973）：著名導演與劇團團長。從1950到1954年，他擔任著名的巴比倫劇院（Théâtre Babylone）的藝術總監，之後又成立了暴風雨劇場（Théâtre de la Tempête），並致力於推出當代劇作家的作品。他是法國第一位將布雷希特的劇作搬上舞台的人，之後還推出貝克特、伊歐涅斯科、阿達莫夫（Adamov）與畢納為（Vinaver）的作品。他同時也致力推廣來自不同文化、不同語言的劇本作品，如雅辛（Kateb Yacine）或塞薩（Aimé Césaire）的作品。

2　Jean-Louis Barrault（1910～1994）：著名演員與劇場導演。他是法國演員查理‧杜朗（Charles Dullin）的學生，也跟隨亞陶學習多年。他創造了「完全劇場」（théâtre total）的概念，認為一切的表現形式都可以應用在劇場中。他與著名劇作家保羅‧克洛岱爾（Paul Claudel）的相遇具有重要的意義。1959到1968年間曾擔任歐德翁劇場（Théâtre Odéon）的藝術總監，1972年擔任奧賽美術館的館長，1981年擔任圓環劇場（Théâtre du Rond-Pint）的藝術總監

3　Paolo Grassi（1919～1981）：義大利著名導演。他於1941年與史崔勒（Giorgio Strehler）一起創立了一個前衛劇場。接著於1947年兩人又共同創立了米蘭最負盛名的皮可羅劇場（Piccolo Teatro），他擔任此劇場的藝術總監一直至1972年。之後又於1972至1976年間擔任史卡拉歌劇院的藝術總監。終其一生，他都不斷地捍衛劇場於公共服務、倫理、社會參與的功能與重要性。

今日的世界

第十六次會面

彈藥庫園區，2004年7月5日，星期一，8:45 AM

這是一個陽光閃耀的清新早晨。已經聞到夏天的味道了。莫虛金開著她大大的老爺車剛剛抵達了園區。我一邊從遠處走來，一邊看到莫虛金正等待著從德國柏胡姆市（Bochum）巡迴回來的《最後的驛站》的舞台與道具。她站著，眼神凝視著遠方。彈藥庫園區幾乎沒有人，只有負責票務事務的皮卓·圭瑪拉（Pedro Guimaraes）在那裡，帶著他慣有的禮貌與優雅，微笑地等待著巡迴歸來的貨櫃車。莫虛金看起來很疲累，輕輕地抱怨著說她需要放空。她還不知道下一齣戲會是什麼，一切都還未確定。她也為此與她的創作夥伴密集討論了好幾天。她決定先去巴西幾天，然後再去亞洲進行好幾週的長途旅行。亞洲，她的避風港。這是她的自我修復之旅，也會是她的靈感啟發之旅嗎？

我帶些悲傷地決定，這是我們最後一次的會面了。凡事必須要知道結束。雖然我還有許多的問題想問，還有關於創作的秘密想要揭開，還是很想待在這位戲劇大師的身邊；雖然她有時不是很平易近人，話有時也不多，但是總是這麼迷人，讓人不知為何總是被她吸引。為了引發最後一次的對談，最後一次的交流，我從最近報章雜誌都在報導的消息開始：同性戀結婚事件[1]⋯⋯

莫：諾亞·瑪麥爾（Noël Mamère）之前的很多言行我本來就不是很同意。這一次，我

更是質疑他為一對同性戀伴侶在市政府證婚事件是否有其必要？尤其是這件事在
媒體上引起了這麼大的波濤。我覺得，事情應該要慢慢來。首要之務應該是先改
善同居協定關係[2]在法律上的弱勢。瑪麥爾的行為給了別人質疑他的機會，他們
會說：「您，身為一位市長，竟然率先違反法律，這成何體統？」但是，當我在電
視報導中看到在貝格勒市（Bégles）政府前的抗議人群時，我又改變想法了。這
群帶著恨意的抗議者大聲的喊著：「同性戀該被送去集中營！」還有布條上面寫著
「乾脆也幫鴕鳥證婚好了！」當下，我認為，瑪麥爾做了對的事情，而且他很有
勇氣。群眾如此暴力的反應讓我完全無法想像，尤其是在2004年的法國！如果這
代表我們必須忍受每天看這對同性戀伴侶結婚的新聞長達好幾個星期，那就這樣
吧！它提醒了我隱藏在背後的、粗暴而又危險的同性戀恐懼症。

**巴：然而矛盾的是，您不覺得這件事的反應正代表了社會已經在改變了嗎？如果同性
戀結婚事件引起了這麼大的爭論，至少大家是公開地講的。如果是在二十年前，
同性戀者可能連出櫃都不願意！**

莫：是的，但是今天我們要談的不是人民意識的進步或社會風氣的改變，而是法律權
利的問題！我比較同意讓同居關係協定（PACS）等同於婚姻關係，讓它能夠讓不
管是同性戀或是異性戀伴侶擁有與婚姻關係一樣的權利。目前的同居關係協定在
各方面還是不如婚姻關係，而且，我覺得它也太不具有象徵意義（symbolique）
了。它的進行，是在市政府的某一個臨時櫃台，雙方簽字就算完成，彷彿是去辦
公文一般，連聲祝福都沒有。結婚典禮也許有點太布爾喬亞了，但是至少它牽涉
到一點點的戲劇與儀式。我們每個人都需要儀式。我們的政客一點都不了解人民
對儀式的需要，甚至於我自己都花了一些時間才理解到我們現代的法國社會是

一個極度缺乏神聖儀式的社會。是的沒錯，我在劇場的生活到處充滿了象徵符號（symboles），我生活在一個儀式化的世界裡，在這個世界裡，我能夠與一群了解神聖所代表的意義以及它背後的道德與美學上的價值的人，一起創造我們的儀式。但是，我許多的同胞們卻沒有這樣的好運。他們活在一個缺乏美學、倫理、儀式、象徵、詩意與暗喻的社會裡。說到頭來，同居關係協定所缺乏的，是在所有宣告儀式中都應該要有的些微劇場元素。甚至，我認為在授予法國公民身分的儀式中，也應該要更劇場性一點。現在，他們像在郵局一樣排隊，然後有人會給他們身分證。現場連一聲「恭喜！歡迎你們成為法國人！」都沒有。

巴：您本身的同性戀身分是否在一開始對您的生活造成困擾？

莫：同性戀身分本身並不會對我造成任何困擾。同性戀就像任何其他的性別傾向一樣，沒什麼特別。但對我造成困擾的，是這個性別傾向所引發的被排擠與被拒絕。我並不害怕我的父母親，但是在劇團裡，也許曾經有過一兩個人對這件事情的反應有些……不那麼容易接受。然而我從來沒想過要隱藏自己的性別傾向，但也沒有必要告訴所有人。

巴：愛情對您來說重要嗎？

莫：您會問其他導演同樣的問題嗎？比如彼得·史坦、彼得·布魯克，或是彼得·凱克蕭？算了……對我而言，這是唯一比劇場還要重要的事情。不過，我很幸運，因為我不用將劇場與愛情分開。

巴：但是，將創作生活與個人生活混在一起不會變得很複雜嗎？面對我們所愛的人的

作品，我們會不會在評論上變得較不客觀與不自由？如此會不會削弱兩者的力量？比如說，當您與艾蓮·西蘇共同生活時，這一切會不會變得很困難？

莫：說真的，再一次，您會對彼得·布魯克問同樣「八卦」的問題嗎？或是對彼得·史坦？彼得·凱克蕭？算了……好吧，不會。不會，與所愛的人一起工作並不困難。

巴：這樣很好！我們剛剛說到關於同性戀結婚的主題。為什麼您覺得我們需要象徵意義呢？

莫：為了讓非物質性的東西具體化。為了讓肉眼不可見之事物變得可見，讓我們所希望的事物現形。為了以上種種，我們需要一個具體的象徵，一個可以讓我們為之奮鬥的象徵：為了和平，為了正義，為了愛。為了更好。

巴：但是您同時也提倡符號（signes）與儀式（rites）在日常生活中的重要性。

莫：因為這代表了你知道並且承認他人的存在，而且歡迎著他。比如說，讓我們來觀察走在路上時的身體。您跟某人交錯而過，通常您會稍稍地將身體讓開一點點讓他人通過。他通過，然後他的身體也會因為您的姿態而微微地傾斜。通過這個姿態、這個小小的儀式，每個人都表現出他看到與感受到他人的存在，並且與他人共同分享這小小的個人領域，與他人共享——甚至是帶著愉悅的心情地——這小小的時刻。既然如此，我們為什麼不能與他人一起分享整個城市、整個國家、整個世界？甚至是想法與理想，還有行動？但是現在，請您看看一些人，尤其是在巴黎——在外省，人們又完全的不一樣——，他們的身體完全沒有感受到您為他們微微讓開的姿態。對他們來說您完全不存在。我們不再互相分享。這幾乎是一場戰爭。

巴：在陽光劇團，您會教給團員這些符號嗎？

莫：無論如何，我們會嘗試讓他們瞭解。比如說，有一次，有一位技術人員每次走過舞台時，總是大步大步重地走過去。我馬上跟他抗議，要求他不要發出聲音。我對他說：「做給我看你如何不會發出聲音！做給我看你如何不想發出聲音！只要給我一個小姿勢就好，這樣我才會感到心安。即使你最後還是發出聲音了，對我來說我還是覺得你沒有，因為我們都會說：『看他多麼的體貼！他幾乎是踮著腳走路的。他很在乎我們！』但是如果你不願意做這小小的姿勢，那麼即使你沒有發出任何聲音，我們還是會覺得有聲音。因為通常像你這樣走路，一定會發出聲音的！」您瞭解了嗎？這就是一種儀式。這同時也是一種表示尊重的符號，一種表示我們分享著同樣的空間、同樣的土地、同樣的天空的符號。

巴：空間，以及在空間中的身體……我們還清楚記得，在陽光的好幾齣戲當中演員令人目眩神迷，幾乎像是舞蹈般的進場與出場，比如《理查二世》。請問您是如何決定一齣戲的動作的？

莫：一切都是由演員來決定的。由他們的直覺、他們的姿態、與他們的動作來決定。他們擁有的是徵兆（symptômes）。當一個徵兆感覺不對了，那是因為他們搞錯了狀態（état），或是目的（objectif）。這時候，我會與演員一起找出錯誤在哪裡。錯誤不在徵兆本身，錯誤來自於起源（cause）。我們會一起嘗試，一起尋找，一直到空間與節奏的感覺是對的為止。但是通常，如果演員們有了對的目的、對的情境、對的狀態，那麼他們自然會找到對的動作方式，知道他們該去哪裡。我一點也不需要跟他們講該怎麼做，一切都水到渠成，一切都會自然地會找到對的位置。人們常常會問我們：「你們是怎麼把表演記下來的？」我都回答，因為我們是

真實地去感受的（en le vivant）。

巴：但是您是如何感覺哪一些動作是必要的？

莫：一般來說，我不會有任何的預設想法，一切都會自然的出現。但是如果我感覺到一個演員不在他對的位置上，我會問他：「你真的覺得自己有到那邊去的必要嗎？真的嗎？」通常，他會回答我說：「其實……沒有。」我幾乎不會對一個演員說：「走向他……」、「下去……」或是「起來」。我不需要說，我也不應該說。

我相信，我希望，自己說得越來越少。但這不代表我工作越來越不認真，也不代表我越來越不負責。而是在演員與我之間，彼此不需要太多的語言就能夠彼此瞭解。他們感覺到我的動作，我也可以感覺到他們的。我越來越信任他們。最後，我還要再說一次，作為一個導演，我的任務在於給予每一個演員對的目標與對的船槳。因為最後，我們要一起划這條船。

巴：陽光劇團，根據法國國家教育中心（l'Education nationale）的正式定義，是「陽光劇團的作品──東方傳統與西方現代的融合」。關於劇團的介紹，正式的出現在大學會考（bac）戲劇項目的課本當中。但是，某種程度這不代表您被收編在您之前一直避免的主流體制中了嗎？

莫：但是國家教育並不是一個體制啊！教育是所有由政府所提供的服務中最必要也最高貴的。當尚-克勞德·拉利阿斯（Jean-Claude Lallias）── 他當時是由前教育部長賈克·隆（Jack Lang）所創立的藝術與文化部門中的戲劇類顧問 ── 向我們宣布這個消息時，我感到驕傲極了！我甚至驕傲到整個人要飛起來！他們甚至可能會連續三年將我們留在課本裡。對我而言，這就是最高的榮耀了！

巴：但是您曾經拒絕過其他的「公共服務」事務。比如說，當保羅・培歐（Paul Puaux）
於1979年向您提議接下亞維儂藝術節總監的位置時，您卻拒絕了。

莫：因為我不知道要如何兼顧陽光劇團與一個如此龐大的藝術節。如果接下的話，我
勢必要放棄劇場，但是我不想放棄劇場。

巴：但同樣的，您不是也曾被詢問是否願意接下法蘭西戲劇院總監的位置，或是最近的
夏幽宮國家劇院（Théâtre National de Chaillot）總監的位置？

莫：有人向我提議法蘭西戲劇院的總監位置？！您在開玩笑嗎？不！這是從來沒有的
事情！夏幽也沒有！從來沒有。無論如何，我是沒有那樣的能力去承受這麼大的
壓力，龐大又吃緊的預算，複雜又惱人的行政事務與工會。不，我的慾望、我的
理想不在那裡。

巴：您時常重申陽光劇團希望交替經典與現代作品的願望。但是，最近這十年，這樣
的交替好像比較少了。

莫：是真的！一直到現在，我都這樣辯解：「但是將來我們就會如何如何……」但漸漸
的我了解到，我對於經典劇作的興趣越來越少。今日的世界對我來說，有太多緊
急的事件要對觀眾述說。即使是莎士比亞，我目前都沒有興趣。如果以前有人跟
我說，我以後都不會再有興趣創作莎士比亞的戲了，我是不可能相信他的……但
現在的我也許錯了。因為我相信，莎士比亞仍然有激起觀眾的內在波濤，激起世
界的反應，與喚醒良知的能力。只是現在，我感覺到搬演莎士比亞是一件浮華無
實的事情。我們想要做的，是勇敢地用我們貧窮簡陋的方式來說故事。在泥濘中
匍匐前進，用我們的血肉之軀來擁抱真實世界。但是有一天對經典的興趣會再出

現的，就像《偽君子》這齣戲一樣。突然，它成為最貼近現代社會的一齣戲！

巴：您是否有想過搬演契訶夫的任何一部劇本？他的作品不是很適合大型劇團嗎？

莫：我很尊敬他，但是我不想參與一場導演的導戲能力比賽。契訶夫的作品的情況有點像是這個樣子。因為他的作品只有一種表現方式。就這麼簡單。當有人跟我說：「這一齣契訶夫的戲的導演手法有點像是誰或是誰的詮釋方式」時，我就會問自己，但是哪一種詮釋方式？這個世界上只有一種閱讀契訶夫的方式。當然，就音樂來說，一個交響樂指揮可以讓一個樂曲有超越前人的表現，但是，那還是同樣的樂曲！對於一個有經驗的樂迷來說，他可以聽出這個演奏比較快或比較慢等等，但這還是同樣的樂曲啊！對我而言，契訶夫所寫的就是一張樂譜，一個真正的交響樂譜，而角色就是演奏家。在這個樂譜中，我們不能用法國號來代替小提琴。而莎士比亞，恰好是這個狀況的相反。在莎士比亞的戲劇中，他不會讓角色如交響樂曲的音樂家一樣交織演奏著。他只是將它們放在天空之下，大地之上，讓他們從頭到尾直接對觀眾說話。

我們永遠無法窮盡莎士比亞隱藏在背後的各式面貌。他是一整個宇宙。但我並沒有任何貶低契訶夫的意思。他是獨一無二的，他創造出一整個只屬於他一人的戲劇時代，而且前無古人後無來者！與他相比，高爾基（Gorki）的作品根本不算什麼，但是這並不減損將它搬演到舞台上的價值。我就曾經執導過高爾基的劇本。

巴：您，莫虛金，想過要成立學校嗎？

莫：我想，我的劇團就是一個學校了。而我覺得有時候我就像是一隻恐龍，正面對著即將到來的隕石撞擊。

注釋

1　2004年7月法國同性戀結婚事件：法國貝格勒市的市長諾亞‧瑪麥爾於2004年5月為法國第一對同性戀伴侶證婚。根據他的說法，此舉是為了對抗社會中對同性戀者的歧視與恐同情緒。這個結婚事件受到媒體大量的報導，並且導致他被停職一個月。這個婚姻登記後來被法國法庭判決為無效。

2　同居協定關係（PACS）：它的法文全名是Pacte Civil de Solidarité。它是兩個成人，不同性別或同性別，為了組織共同的生活，而簽訂的協議關係（Le pacte civil de solidarité (Pacs) est un contrat. Il est conclu entre deux personnes majeures, de sexe différent ou de même sexe, pour organiser leur vie commune）。它讓雙方擁有法律上的權利與責任，但是不如婚姻關係來的全面而完整。簽訂此協議的雙方，在身分證上將會記註為「已簽訂同居協定」，不再是單身。

給法賓娜·巴斯喀的信

親愛的法賓娜，

　　在重新閱讀過您的訪問集之後，我終於了解您是如何帶領這一連串的訪問，也了解您按照歷史先後所安排的訪談內容剛好讓我可以談到我的朋友們。但是份量不一，有時候談到很多，有時候只談到一點點，有時候甚至完全沒提到。

　　我在訪問過程中提到了許多對我影響深遠的人，以及這麼多年來與我一起共同創造了我們劇場的人。但是，這卻留給我一項幾乎不可能的任務：我該如何毫無遺漏地，點出所有直至今日仍然與我一起創造我們的劇場的人。

　　您認為，我該如何毫無遺漏地，點出所有資深的、較不資深的、幾乎算是資深的、以及所有幾乎還算新進的、新進的、與剛剛進入的人。我做不到，但是我應該、也希望可以做到。

　　我希望可以做到。但是我該如何毫無遺露地，感謝那些圍繞在我身邊的人，感謝所有他們已經完成的事情與即將要完成的事情？

　　如果不指出他們與他人不同之處，我覺得是件不公平的事情。我們如何不去提到我們所說的，首席小提琴手的名字？

　　我想到杜奇歐（Duccio）、墨里斯（Maurice）、茱莉安娜（Juliana）這些極資深的團員，他們義無反顧地負起了傳承的大任。但是當我想到他們，我也不得不想到那些新一代的首席小提琴手，瑟吉（Serge）、黛爾芬（Delphine）、尚－查理（Jean-Charles）、依芙（Eve）、莎蓋伊耶（Shaghayegh），我還想到文森（Vincent），想到馬修

（Mathieu）。我想到所有演出《突然，無法入睡的夜晚》的演員，他們每一個人都是作者，也即將成為導演。每一個人都才華洋溢。

　　同樣的，如果硬要指出他們彼此之間不同之處，我覺得也是件不公平的事情。所有那些我看著他們成長的那些人，以及才剛進來就充滿了表演才華的那一代，或者隨著《最後的驛站》的演出而漸漸成長的那些人。我想到維珍妮（Virginie）、伊蓮娜（Elena）、沙爾克（Sarkaw）、艾斯垂德（Astrid）、艾蜜莉（Emilie）、瑪卓蘭（Marjolaine）、安卓雅斯（Andreas）、奧莉薇雅（Olivia）、傑瑞米（Jeremy），我想到在《河堤上的鼓手》裡表現讓人驚豔的茱蒂（Judith），她現在已經擁有自己的一片天空。我還想到史戴芬妮（Stéphanie）、塞巴斯蒂安（Sébastien）、法蘭西斯（Francis）、大衛（David）、多明尼克（Dominique），他們是陽光永遠的志工，不管何事、不管何處都可以看到他們的身影。還有伊曼紐爾（Emmanuel），他也是我們永遠的志工。

　　但是如果我提到塞巴斯蒂安與他完美的滑動平台，還有法蘭西斯與大衛的美妙的大樹，我就必須談到瑟吉與杜奇歐所做的一百多件舞台佈景，還有尚－查理與維珍妮無數次幫許多難題找到解決答案。還有傑瑞米跟他的驢子。安卓雅斯與他變化多端的才藝，艾斯垂德與艾蜜莉以及他們的百寶工具箱，庫瑪郎（Kumaran）與他的鼻子，依芙與她的二十四小時藥房，莎蓋伊耶與她的波斯語課。沙爾克與他的詩，伊蓮娜與她讓人想哭的俄文課，黛爾芬與她讓人折服的直覺，奧莉薇雅與她讓人垂涎的義大利麵。我還要再提到，我想要提到，法賓娜與她能力超強的舞台監督，還有Ono，我們的日本代表，也是所有演員中最年長的，還有艾德生（Edson）與他如食人怪的聲音，而他是這麼的溫柔。還有帕斯卡爾（Pascal），他的冒險經歷與意外故事。我還想要提到他們所有人的勇氣。

　　因為，不管是男演員或是女演員，總而言之，陽光的演員，他們必須同時是演

員、水手、發明家、護士、體操選手、技工、建築工人與守夜者,還必須是歌手、音樂家、電腦工程師。他們或許是加拿大人或是秘魯人,也可能是等待者,如派翠西亞(Patricia),或是實習生如寶琳(Pauline)、亞力山卓(Alexandre)、瑪麗–路易絲(Marie-Louise)、維珍妮·L(另一個維珍妮)與瑪莉(Marie)。

　　以上都是站在幕前的人。那麼,站在幕後的呢?

　　誰是可以駕馭所有機器與電腦的眾神呢?沒錯,我指的就是莉莉安娜(Liliana)、艾提安(Etienne)、皮耶(Pierre),還有查理–亨利(Charles-Henri)。但同時別忘了西爾維亞(Sylvie)與她在電話中所度過的無數次冒險事件,不管是好笑的、友善的、欺騙的、阿諛奉承的、令人擔憂的,或是奮戰之後的勝利,她所經歷的遠超出我可以描述的。還有皮卓(Pedro),他所插的玫瑰時時裝扮著我們的牆壁,而他在面對人山人海的觀眾時,所表現出來的持續而微笑的耐心,更是讓人敬佩。我還沒有提到娜儒娜(Naruna)以及她照相機般的記憶力呢:她記得所有的觀眾;什麼時候?誰?幾次?心地善良的,態度不佳的,那些每齣戲都來看並且都會在出口等我們的狂熱份子,還有那些好久沒來的忠實觀眾(也許他們生病了?)。當然還有許久不見之後又出現的觀眾。所有那些伴隨了我們四十年的觀眾。娜儒娜認識他們每一個人。莉莉安娜也是。必要的時候,她們甚至會活靈活現地跟我敘述他們的事情,讓我覺得彷彿我也認識他們了。「是啊!難道妳不記得了?她就是那位讓妳追著她的觀眾啊!妳叫住她,然後很難過的對她說:『夫人,難道您要走了嗎?戲才演到一半耶!』然後她轉身說:『因為我想我快要生了!』妳知道怎麼樣嗎?她今晚來看戲了!還跟她的女兒一起來,她都已經十四歲了!」

　　我還沒提到瑪利亞(Maria)呢。她做所有其他人無法做的事情。她同時是旅行社票務、司機、快遞,還是急救中心!還有伊蓮(Elaine),她才剛來到人道事務與巡迴

演出組，一切都才剛上手但是已經有大將之風。我還沒提到克萊兒（Claire），她也是剛進來，她負責在網路上與全法國的高中生對談與回答問題。

那麼技術組這邊呢？技術組也有很多人呢！首先，有從頭到腳總是沾滿灰塵的巴杜因（Baudouin），我們都叫他巴比。還有新來的如聰明的阿道夫（Adolfo），人與名字一樣英俊的艾弗瑞斯（Everest）。塞德里克（Cédric）與西蒙（Simon）是電工，他們既沉穩又靈活，但也總是渾身灰撲撲的。唯一的例外是負責燈光的賽西爾（Cécile），那是因為她是技術組唯一的女生嗎？還是因為男生喜歡把自己搞的渾身灰塵？賽西爾，我從沒想過這個當年在我們經歷最嚴重的大水災時趕來幫忙的女生，卻能夠與我們一起撐過一個星期。我還記得，我對當時我的助理蘇菲・莫斯科斯（Sophie Moscoso）說：「看看這個可憐的小女生，在這個地獄般的環境工作。我想不出三天她就會逃走了吧！」而那已經是十三年前的事了！還有卡洛斯（Carlos），這個有著黝黑皮膚的英俊大男生，他加入我們已經三十年了！他與莉莉安娜還有海特（Hector）一樣，都是逃出南美洲獨裁政權的流亡者。尼塞（Nissay）也是，他是逃出紅色高棉極權的柬埔寨人。安妮（Annie）也是一樣，她是裁縫的高手。

服裝！我還沒有說到服裝呢！我還沒有說到瑪莉－艾蓮（Marie-Hélèn）。她是最經典的法國女人，總是滔滔不絕，充滿愉悅，知道品嘗當下每一刻的美好並且與眾人分享。她也是幫我完成句子的人——「這條褲子……」「妳希望它短一點？」「對，沒錯。」她已經在這兒二十三年了。還有娜塔麗（Nathalie），總是沉默寡言，全身黑色，被煙霧籠罩；她總是在她的位子上，手裡拿著大剪刀。她在這兒已經二十八年了。最後還有安妮，我們最神秘，臉上總是帶著微笑的高棉人；她如城牆般屹立不搖，在這兒已經十四年。

服裝間對演員來說，就像是神殿中的神殿，是一個藏滿寶藏的洞穴，是船艙裡的

寶庫，也是傳說中中亞的寶藏窟。每天早上，演員們爭先恐後來到這個小閣樓，你爭我搶，就像蝗蟲過境一般，把服裝間搜括一空。而這三位服裝組的成員，總是微笑地在那裡，熟練而直覺地引導著這群如惡虎般的蝗蟲……還有廚房！

我們如何能不講到廚房呢？在那個洞穴裡，一切都在鍋裡慢慢的悶煮著；料理，沮喪，憂鬱，感受，魔法，解放，退縮，撞擊，還有爆笑。李（Ly），還有卡林（Karim），他是另一個從阿爾及利亞的伊斯蘭極端份子手中逃出來的流亡者。一個是亞洲，一個是北非；一個是豬肉麵，一個是回教齋戒月。這是一場文化與種族之間的拉鋸戰！

但是無論如何，最後，我們偶爾還是需要兒時熟悉的水果塔的香味。

以上，就是所有我在陽光的老朋友與新朋友的名字。

不對！還有那些在危急時刻會趕來救火的重要朋友，況且我們常常處於危急時刻：

沙貝勒‧德梅松那夫（Ysabel de Maisonneuve），當我們需要絲綢的天空、海平面、海洋、黃昏與清晨的時候。

狄迪耶‧馬丁（Didier Martin），當我們需要壁畫、會旋轉的地板、道路，或是一隻鳥在絲綢天空中飛舞的時候。

丹尼爾‧胡思連－吉爾（Danièle Heusslein-Gire），當我們需要一千個佛像的時候。

瑪汀‧法蘭克（Martine Franck）與米歇爾‧羅弘（Michèle Laurent），當我們需要精采照片的時候。

楊尼（Yann），當我們需要極棒的音響效果的時候。

馬克（Marc），當我們受傷的時候，甚至是受傷之前的時候。

方斯華（Françoise），他總是看護著所有脆弱的事物。不管是聲音，或是小孩。

亞蘭（Alain）、瑪耶（Maël）、尼可（Nico），當我們需要火與鍛冶之神的時候。

塔馬尼（Tamani），當我們需要有人來修飾我們的臉龐與化妝的時候。

親愛的法賓娜，我於2004年的11月25日星期四寫這封信給妳。

一切都無法確定。這個世界是不斷在變動的，我們每一個人也是。但是，可否請您將這封信視為必要的附筆。雖然這封信相對於我想要真正表達的，與我想要告訴他們的，是這麼的微不足道。

莫盧金

我的信中所提到的人的全名：

Duccio Bellugi Vannuccini

Maurice Durozier

Juliana Carneiro da Cunha

Serge Nicolaï

Delphine Cottu

Jean-Charles Maricot

Eve Doe-Bruce

Shaghayegh Beheshti

Vincent Mangado

Mathieu Rauchvarger

Virginie Colemyn

Elena Loukiantchikova-Sel

Sarkaw Gorany

Astrid Grant

Emilie Gruat

Marjolaine Larranaga Y Ausin

Andreas Simma

Olivia Corsini

Jeremy James

Sebastien Brottet-Michel

Judith Marvan-Enriquez

Stéphanie Masson

Koumaran Valavane

Fabianna Mello e Souza

Seietsu Onochi

Edson Rodrigues

Pascal Guarise

Patricia Cano

Pauline Poignand

Alexandre Michel

Marie-Louise Crawley

Virginie Le Coënt

Marie Heuzé

Liliana Andreone

Etienne Lemasson

Pierre Salesne

Charles-Henri Bradier

Sylvie Papandreou

Pedro Guimaraes

Naruna de Andrade

Maria Adroher

Elaine Méric

Claire Ruffin

Baudoin Bauchau

Francis Ressort

David Santonja-Ruiz

Dominique Jambert

Emmanuel Dorand

Cecile Allegoedt

Carlos Obregon

Hector Ortiz

Nissay Ly

Annie Tran

Marie-Hélène Bouvet

Nathalie Thomas

Karim Gougam

Ly That-Vou

Adolfo Canto Sabido

Everest Canto do Montserrat

Cedric Baudic

Simon André

Daniele Heusslein-Gire

Yann Lemêtre

Marc Pujo

Françoise Berge

Alain Brunswick

Maël Lefrançois

Nicolas Dallongeville

Tamani Berkani

後記

　　「我重視的只有現在。我活在當下。」這也是為什麼她對於自己記憶的空白這麼的理直氣壯，對於描述自己這麼的不熱衷，也不願意將自己的創作理論化。這更是為什麼她如此專注於冶煉、揉捏、醞釀當下的一切。就像製作麵糰一般。她是一位獨一無二的劇場導演，比他人更貼近肉體，比他人更感官。莫虛金致力於尋找屬於當代的劇場，藉由劇場來為時代做見證，更藉由劇場來改變時代。她藉著莎士比亞、埃斯庫羅斯、莫里哀與尤瑞匹底斯的作品來達到這樣的目的。從一開始，這位陽光劇團的團長就已經致力於結合每一部作品與對身處時代的質問。《廚房》（1967）所談的是工作對人的剝削。《1789》（1970）談的是一個人民的慶典與革命如何被主流勢力所收編（1968年5月風暴？）。《1793》（1972）談的是左派主義的偉大與衰微。《黃金年代》（1975）談的是在今日社會中的生存問題。《梅菲斯特》（Méphisto）（1978）談的是知識份子與藝術家的社會參與……

　　然而，她這些對於當代社會所做出的炫麗奪目、如史詩般的反思，卻不帶任何一絲寫實的味道。自從她年輕時於1963年在亞洲所做的長途旅行開始，莫虛金就已經領悟，就像她的前輩亞陶、柯波、克洛岱爾[1]與布雷希特一樣，劇場是屬於東方的藝術。唯有東方——如日本、印度、中國與峇里島等地——的藝術家，幾個世紀以來，真正地獲致了表演的藝術；一種解剖情緒與狀態的科學；一門將情感與心理狀態轉化為一連串華麗的姿態與手勢的藝術。它讓觀眾一開始為之目眩神迷，接著受到感動，最後則讓他們得到靈魂與精神上的提升。根據陽光劇團所指出的，這是一門擁有千年歷史，融合多項傳統的豐富藝術。是最遙遠的也是最貼近的；最精緻的也是最古老的；

最外在的也是最親密的；最政治的也是最私密的。

在莫盧金身上我們看到多重的、甚至是互相矛盾的面貌。在她身上混合著好幾個女人。一個她與大學同學於1964年所成立的《陽光劇團──互助工人製作公社》（Société coopérative ouvrière de production le Théâtre du Soleil）的團長，文筆充滿感情的作家與詩人，華麗而充滿氣魄的電影導演，彈藥庫園區事必躬親的超級管家，一個充滿前瞻力的劇場導演以及演員們的告解者兼輔導者，教育家與美食家，將軍與小女兒，軍事家與享樂主義者，聖人與探險家。這些年來，我們給了她多少的暗喻，多少的綽號：女皇、女祭司、母獅子、女教皇、女食人魔、女政治狂熱家……是的，她是以上所有但不只如此，她還有許多面向是她不願透漏的。她是一個獨一無二的人物，擁有一個獨一無二的劇團。她所走過的一切皆獨一無二。

陽光劇團至今已經四十年了（編按：指到2004年為止）。這四十年來，她用鐵腕與熱情帶領著她的劇團。這個劇團重新給予集體創作一層高貴的意義，發明了一種以集體方式進行探索與創作的方法。她讓經典作品衝破了傳統的義大利式劇場，以一種空間彼此撞擊的方式創造出與觀眾之間一種親近的、互相尊重與互相信任的關係。她把劇場帶到了一個之前戲劇從未發生過的地方──森林深處一座廢棄的彈藥庫工廠。陽光劇團把這個地方轉化成一座令人驚喜的宮殿，一個充滿夢想的王國。然而在這裡，現實世界並沒有被湮滅，相反的，他們用各種方式讓我們重新認識與了解這個世界。他們將灼熱的歷史轉化成雋詠的史詩。陽光劇團，就如它的名字一般，在舞台上將我們的疑問轉化成明亮的劇場，博愛與溫暖地照亮了我們的黑夜。但不要忘記了，還有美；還有他們勇於以壯麗的形式挑戰當代的悲劇：狂熱主義，基本教義，內戰，流亡。

莫盧金有如煉金士般知道如何將藏在阿里巴巴洞穴裡的混亂與地獄轉化為珍貴

的資產。首先,她無可救藥地愛著這個世界、生命以及人類。任何事情對她來說都是重要的,任何事情都可以讓她驚訝、厭惡或是感動。不管是上午十點了但是彈藥庫園區的廚房還沒開始削馬鈴薯,或是伊拉克的人質事件;儲藏室莫名奇妙遺失的廚房紙巾,或是達佛(Dafour)的種族屠殺事件。接著,這個當年跟在電影製片人父親身後,在片場一邊觀察一邊學習的小女孩,如今已是個不折不扣的藝術家。她有著過人的眼睛、天份、直覺與想像力。只要看看當年她在亞洲長途旅行時所拍的照片——她當時才二十四歲——就知道了。照片中,已經可以看出她導戲的天份;不管是對構圖的講究,對於繁複與空白的運用,身體的動態,以及一張張平凡而有力量的臉龐……在在流露出一種莊嚴高貴的簡單。

莫盧金深愛著,甚至是崇拜著她的演員。光是看這群演員表演就讓她目眩神迷、激動不已。這也是為什麼陽光的演員總是在舞台上獻出全部,因為他們每天都感受到來自於導演完全的支持與愛慕。演員如何能抵抗一個如此具有魅力的軍隊首領呢?他們每天都實驗、練習到幾乎精疲力竭,為的是尋找一種史詩性的、有時甚至是體操式的、高度風格化的表演形式,一種他們的導演日夜夢想的表演形式。與她一起,這群演員們學習如何鍛鍊他們的想像力與肌肉,為的是填滿這個炫爛、豐富而又充滿可能性的空白,這個莫盧金所崇敬的空白。並且時時彼此聆聽,一起發明新的表演形式,一起征服一座又一座戲劇的喜馬拉雅山。

這是一場永遠在重新開始的追尋之旅。也是一所生命的學校:嚴格的、無情的、痛苦的、壯麗的。有人因為耐力不足而離開,另一些人則獻出一切,甚至是身體與靈魂。莫盧金也是。她接續了皮可羅劇團與喬治·史崔勒的傳統,那種不願意與主流妥協的、無私的、沒有特權、沒有金錢,也沒有傳統戲劇機制的支持,但仍堅持將生命奉獻給戲劇的藝術家。四十年來,她堅持地選擇獨立與體制之外的、叛逆的與邊緣的

位置。在《1789》這齣戲裡，為了呈現人民的慶典，她選擇將表演空間分散在劇場的四個角落，完全打破了當時一般的演出形式；不管是就空間、文本，還是與觀眾的關係而言。在《最後的驛站》中，她敢於嘗試將許多人視為禁忌的題材——難民的悲劇——生猛地表現出來。更不用提她在燈光、硬體表現上不斷的創新與實驗，不斷的創造出令人驚艷的偉大作品。

跟隨在莫盧金身旁將近兩年，我嘗試不斷的在排練之間、演出之間、巡迴之間、不斷被延期的會面之間進行訪問。有時這是一件困難的事情。這位陽光劇團的團長不喜歡接受訪問。她接受的唯一條件，就是在她的巢穴，森林深處的彈藥庫園區，接受訪問。但是，這是多麼令人難忘的冒險經驗啊！跟隨在她身邊讓我感受到，她的存在對於這個世界是多麼的重要。不管是在現在，還是在之前！

我一點都不會感到奇怪，對於一個只重視當下，只活在當下的人，會選擇劇場——這個只屬於這裡與當下的、瞬間的藝術——做為終身志業。她，就是劇場。

注釋

1　Claudel（1868～1955）：法國詩人、劇作家、散文家、外交官，是雕塑家卡蜜兒·克洛岱爾的弟弟，曾於1895至1909年間在中國擔任領事。

與本書相關的一些文章

自由正面臨危機

亞莉安·莫虛金與派特斯·薛侯

在捷克斯洛伐克，你們把作家哈維爾（Havel）關進了監獄。在烏拉圭，你們把鋼琴家艾斯泰拉（Estrella）關進了監獄。在蘇聯，你們把鋼琴家瓦狄姆·斯莫吉特（Vadim Smogitel）關進了監獄。在哥倫比亞，你們把同是鋼琴家的愛芭·龔薩雷斯·蘇薩（Alba Gonzalez Souza）關進了監獄。在阿根廷，你們讓電影導演雷孟多·葛雷瑟（Raymondo Gleyzer）失蹤。而在智利，則有電影導演喬治·穆勒（Jorge Muller）與女演員茱麗葉塔·拉密雷茲（Julietta Ramirez）也同樣失蹤。

在伊朗，你們對詩人與音樂家進行嚴格的內容審查。你們將他們關進監獄。在南非也是。

此外，還有許多許多的藝術家，遭到你們無情的殺害。以上這些遭受迫害的藝術家只是巨大冰山浮出水面的小小一角。

自由正面臨極大的危機。

所以，在我們大聲疾呼之後，還有什麼要說的？在我們做了許多努力之後，還有什麼可做的？剩下的只有一件事：繼續努力。

但是我們的力量是這麼薄弱、怯懦與沒有組織。我們大聲疾呼地要求釋放不管是在蘇聯或是阿根廷的這位藝術家或那位藝術家，但招惹來的卻只有你們這些獨裁者的訕笑。因為你們從來不知人權為何物，你們只知道如何利用蠻力來達到你們的目的，所以你們並不清楚我們的力量來自何方。

因此，我們將變成見證者。我們將成為這些受迫害藝術家的傳聲筒。我們將到處

傳播他們的文章，散播他們的繪畫，重複他們的話語。

這些你們試圖想要在不為人知的狀況下偷偷進行的私下審判，現在將會穿越你們的和我們的疆界，被大刺刺的公開在世人面前。我們將會重複的傳播這一切，演員將會把一切搬演給世人看。

你們可笑的辯解，骯髒的伎倆，與傲慢的謊言，都將被呈現在世人面前。

這一切再也不會不為人知。你們卑劣的手段將不斷的被嘴巴轉述（至少，那些沒有因為威脅而被迫閉上的嘴巴），將被傳入每一個耳朵裡（至少，那些沒有因為被謊言蠱惑而關起的耳朵），將被所有的眼睛注視著（至少，那些沒有故意轉開的眼睛）。

如果說「阿伊達」[1]這個組織是一個太年輕的組織，如果說我們於12月19日星期三所提出的首度訴訟不足以迫使你們改變的話，那麼下一次，我們將會在十個、二十個、或三十個國家，提出十個、二十個、三十個訴訟，直到成功為止。

你們會說，這一切都是沒有用的。你們不會因為這些可笑蝴蝶翅膀的拍動就會有所鬆動。相反的，你們還是穩如泰山。你們絕不退讓並且試圖讓我們放棄努力。但是，啊！請不要真的如此相信。我們知道，一個決不改變的政府，一個宛如恐怖份子般挾持自己國家藝術家的政府，一個躲在鐵幕後面的政府，已經越來越難把自己的人民用鐵鍊綑綁起來了。

關起你們的邊界吧！讓你們的國家變成孤島吧！驅逐我們的使者吧！繼續竊聽電話吧！最後，這一切的努力，這一切我們在你們國家所遭到的待遇，都將成為我們對外宣傳的最好素材，關於你們與你們同類國家的。

我們將盡一切我們可以使用的方法：戲劇、電影、歌曲、繪畫。

我們將會對世界宣告。

你們會說，卑微、可笑⋯⋯，你們才不會怕一群小丑與賣弄文筆的人！

好啊！既然如此，既然藝術家的力量是這麼的卑微，你們為什麼會對在你們統治之下的藝術家感到如此害怕？

世界報（Le Monde），1979年12月21日與1980年2月12日

歐洲戲劇獎頒獎典禮

————

亞莉安·莫虛金的感謝詞·1987年8月9日於陶爾米納[2]

我謹代表陽光劇團，感謝陶爾米納藝術協會（l'organisation de Taormina ARTE）以及歐洲共同體（Communauté eurpoéenne）。

我們對於能夠得到歐洲戲劇獎感到十分的開心與光榮。這個獎除了具有文化上的象徵意義與實質的金錢補助之外，更重要的，這代表了歐洲共同體不只是一個貿易與農業的共同體，更是文化上的共同體。

但是，歐洲共同體所代表的，卻不是全歐洲。今晚，我的思緒圍繞在另一個歐洲，一個我們稱之為東歐，好讓他們與我們有所區隔的歐洲。

我的思緒跟著那些必須在波蘭的教堂、匈牙利的餐廳、捷克斯洛伐克的修車廠等地方工作的藝術家。他們在城市的各個角落，孤立無援地面對生活的種種困境，然而卻仍然持續地燃燒著對藝術的熊熊火燄；不管是對戲劇、詩或是真理。

我的思緒圍繞在他們身上。他們與我們是這麼相似，但是卻必須時時爬上牆好看看我們在做什麼。而我們，雖然一直大聲抱怨與吶喊，但與他們比起來，我們是多麼的富有與自由。

今晚，我很希望他們能夠知道我們這些歐洲人民，腦中正想著他們——另一些歐洲人民。讓他們知道今晚我所得的這個獎，也是屬於他們的；並且，我們正等待著他們，與我們一起，讓這個暮氣沉沉的歐洲重新獲得新生。

謝謝。

陽光劇團在以色列

————

這一篇文章於1988年4月15日刊登在以色列多家報紙上，分別是：Ha'aretz（希伯來文）、Yediot Aharonot（希伯來文）、Al-Ittihad（阿拉伯文）、Al-Fajar（阿拉伯文）以及耶路撒冷郵報（Jerusalem Post，英文）

　　你們邀請我們前來演出而我們也接受了你們的邀請。但是在我們踏進你們的大門之前，我認為必須要讓你們知道我們是誰，以及我們腦中的想法。

　　我們是一群陽光劇團的作家、演員、音樂家、技術人員與導演。我們來自二十二個不同的國家（法國、葡萄牙、智利、比利時、義大利、巴西、阿爾及利亞、印度、柬埔寨、美國、突尼西亞、土耳其、亞美尼亞、黎巴嫩、伊朗、西班牙、德國、瑞士、阿根廷、瓜地馬拉、多明尼加共和國、多哥共和國），我們有基督徒、回教徒、猶太教徒、佛教徒、印度教徒與無神論者。我們是白種人，也是黑人與黃種人。在我們國家的歷史上，都分別先後經歷了殖民與被殖民，壓迫與被壓迫，統治與被統治。我們的國家都嘗過光榮與羞辱的時刻，進步與衰退的滋味，正直與卑劣的交替，人道與不人道的過去。這就是我們。

　　現在，我要與你們談談我們腦中的想法：

　　我們認為，利用武力來侵占領土是絕對不能被容許的行為。

　　我們認為，不論在任何情況下，殺害兒童，不管是巴勒斯坦的或是以色列的，都是人神共憤的暴行。

　　我們認為，殺害手無寸鐵的平民不只違反了日內瓦公約，更侵犯了基本的道德法則。

我們認為，一個壓迫他人的國家不是一個自由的國家。

我們認為，試圖用武力來粉碎任何武器都無法粉碎的東西，是瘋狂的行為。比如對國家的愛與自由的精神。我們可以擊潰身體，但無法擊潰一個民族的靈魂。而在所有民族之中，猶太民族應是最能體驗箇中道理的，因為他們幾千年的歷史都在證明這個道理。

我們認為，巴勒斯坦人民有權利起而反抗以色列的侵占行為，他們的理由是正當的。

我們認為，巴勒斯坦人民有權利決定自己的命運，並且成立巴勒斯坦國。

我們認為，以色列國有不可被剝奪的在此生存的權利；在和平與安全的狀況下存在。

我們認為，在這塊聖地上的這兩個民族，應該共同分享這塊土地並且用談判的方式決定邊界。並且希望不久之後，時間能夠撫平傷口，讓人遺忘與原諒，進而讓兩邊能夠成立共同的合作機制。

……

我們認為，大家已經受夠了長久的僵持不下，在錯誤中固執己見，以及殺戮。大家已經受夠了長久的盲目與裝聾作啞。

我們認為，以色列人民所選出來的領袖，應該義無反顧地與巴勒斯坦人所選出來的領袖坐下來好好的談。不管他們多不喜歡這樣，也不管雙方過去所採取的策略是什麼。

我們認為，在強者享受過強勢的優勢之後，現在應該是強者盡其應盡的義務的時候了。而以色列，身為雙方中的強者，應該在此時跨出協商的第一步，而且是一大步。難道以色列做不到嗎？難道你們害怕和平更甚於戰爭嗎？

我們認為，如果以色列此時不願對巴勒斯坦人伸出友誼的雙手，那麼有一天，以色列人所面對的，可能是手上揮舞著匕首的巴勒斯坦人。

我們認為，以色列政府當局與巴勒斯坦解放組織都應該在協商的第一分鐘就同時互相承認對方的合法性。接著，全世界都將屏息期待後續的發展。

　　我們曾經十分猶豫是否要來，我們討論了許久，也詢問過你們之間的意見，最後，我們決定要來。因為我們不希望在已經因為拒絕而造成許多罪行的歷史中，再次用拒絕來逃避問題。沒有什麼事情能讓我們放棄相信文字的力量，放棄相信人性，甚至放棄相信藝術。我們絕對不會放棄相信。

　　我們是為了和平與和平的守衛者而來的。我們是為了支持與尊敬所有那些在兩邊的陣營中，不惜冒著生命危險而起身冒犯自己國家荒謬的法律的勇者。他們為了「跨越界於兩邊的橋樑」，為了對談，也為了相遇。這樣的人存在於巴黎、布魯塞爾、貝魯特、布加勒斯特（Bucarest）、布達佩斯與突尼斯（Tunis）……，存在於河的任一岸。

　　我們的前來，是為了向那些為了和平而奮鬥的以色列人致敬；不管是以色列國會議員、知識份子、作家、藝術家、司法人員、記者或是人民。幾十年來，他們奮力不懈地編織著和平的網，一張不斷被不負責任的政客任意撕毀的網。

　　我們決定前來，因為我們相信人是可以改變的。已經有人改變了，許多的巴勒斯坦人已經改變了。如果以色列人還是不改變的話，那麼，你們失去的將不只是血與生命而已，還有榮譽與國內的和平。我們擔心某些人的盲目，將導致整個以色列人民的種族屠殺與內戰危機。

　　我們向你們說這些，是因為我們覺得不應該抱著一顆充滿沉默的焦慮與低聲責備的心，來到一個朋友的家中。

<div align="right">陽光劇團</div>

悼念珍・羅弘[3]

————

這篇悼念文是1989年11月27日
由亞莉安・莫虛金在法蘭西戲劇院所發表

親愛的夫人，

您匆促的離去讓我沒有機會與您道別。道別並且道謝。

「謝什麼呢？」您一定會問。「我什麼事都沒有做啊；你們成立陽光劇團的時候，我早就已經不再過問世事。你們跨出第一步的時候，我已經退休了。」是真的，夫人，當我們創立自己的劇團的時候，您已經不再任職公職。因此，客觀的來說，您並無法真正的幫助我們。

但是為何，每當我知道您來看戲的時候，我會如此的感動？您，從未錯過我們的任何一場演出，每有新作您必定到場觀看。您會很早就到，對一切充滿了好奇，並且迫不及待，興奮之情溢於言表。甚至您的聲音是如此充滿激動，彷彿是您自己要上台一樣。您是如此地期待劇場能夠發揚光大，任何威脅劇場存在的因素都讓您憂心不已。

因此，您繼續支持劇場，繼續不斷地期待、不斷地憂心、不斷地用高標準來看待一切。有時候，擁有高標準也是一項天賦。每當演出結束之後，我會傾身彎向您，因為您是如此瘦小。接著，我們互相擁抱。我會謝謝您的感謝、您的體諒與您的鼓勵。對我來說，您甚至比部長都還要重要。

因為我知道，所有那些為我們清除掉路上障礙的劇場前輩們，他們能夠這麼做，都是因為您；因為您勤奮不懈的努力，因為您對國家責無旁貸的付出，因為您的理想，因為您的政治勇氣──因為您的勇氣。

我還有許多話想對您說，但是他們跟我說這封信必須要簡短。

至於我們，託您的福，一切都好。只不過我們還是常常會聞到一種怪味道，一種您生前無法忍受的味道，一種聞起來像是「懦弱」或是「蔑視」的味道。我會在下封信中再慢慢地與您說明。但是，請不要太過擔心。不久之後，一陣清新的微風將會把這個怪味吹散。我會讓您知道最新的發展。最後，再次感謝您，夫人。感謝您為我們所做的努力，也感謝您陪我們一路走來。

我們終將會再次相見，無論是在這兒或是在那兒。因為，無論您在哪裡，我都知道在哪可以找到您。我擁抱您。

宣言（1997年2月27日）

——

　　阿薩丁·梅朱畢（Azzedine Medjoubi），一位阿爾及利亞劇團極為出色的演員，被謀殺了。他，與其他人一樣，也失去了他的生命。在阿露拉（Alloula）、柴布·哈辛（Cheb Hasni）、阿瑟拉（Asselah）、賈悟（Djaout）……之後，他也登上了死亡名單。不久之後，我們之中會有誰，願意去追蹤他們的消息，並且詢問那些生還者的下落？他們所能做的，只有面面相覷，淚眼以對。

　　難道我們要讓他們一個個倒下，直到最後一個嗎？那些捍衛著自由、人道精神與言論自由的守衛者，那些民主人士，那些勇敢堅持真理，並且戳破謊言的鬥士，所有那些被刀子所指著的人；他們所說的是與我們一樣的法語，但是法國卻假裝看不到、不認識他們。難道我們要讓他們自生自滅，不給他們受到法國庇護的生存機會嗎？

　　這些愈來愈多的被謀殺者，他們的死，並不只是因為那些狂熱宗教極端份子的仇恨而已，還有一部分，是因為最簡單的援救行動並沒有適時到達：我們拒絕給予他們通往生命的簽證。法國政府在清楚的知道事情的真相，並且了解這群被詛咒的人所面對的生命威脅之後，竟然還是拒絕接納他們。同樣的事情在法國歷史上已經發生過一次，但是現在竟讓它再度發生！沒想到，這個國家到現在仍飄散著維琪政權[4]的餘毒。

　　巴斯奎[5]所訂定的新法，厚顏無恥地讓流亡者與尋求庇護者申請入境法國的要求變得更嚴格與更複雜。在他們刻意扭曲日內瓦公約之精神而制定的1994年12月的法令，是令人無法接受的。他們聲稱如此是為了管制大量的移民人口，但實際上，法國藉此刻意地把難民排除在國門之外，而成為謀害阿爾及利亞文化以及法國榮譽的幫兇。

　　我們身為法國公民，願意遵守所有尊重男人與女人人權的法律。但是，我們不願

意眼睜睜看著政府以犬儒主義的態度制定法律、把冷漠變成習慣卻還保持緘默。這個
政府借用我們的名義,將那些即將被謀殺的難民刻意地排除在國門之外。

　　這便是為什麼,即使存在著1945年11月2日所公佈的法令的第21條[6],但因為法
國政府並沒有因實際狀況的危急而做出應有的措施,我們決定:

——不管法令如何規定,我們將盡一切力量幫助所有受到迫害的阿爾及利亞女人與男
　　人入境法國。
——不管法令如何規定,我們將盡一切力量幫助他們留在法國。
——只要他們生命仍然受到威脅,我們便將持續提供他們庇護;不管是過去、現在或
　　是未來。

注釋

1 阿伊達（AIDA）：受迫害藝術家國際救援組織（Association Internationale de Défense des Artistes victimes de la répression dans le monde），由莫盧金於1979年成立於彈藥庫園區。

2 Taormina：義大利西西里島的一座城市。山頂有一座建立於西元前二世紀的希臘劇院。

3 Jeanne Laurent（1902～1989）：她曾經任職教育部的文化與藝術部門主任，負責表演藝術與音樂的教育與推廣。她是首位提倡與發起表演藝術去中央化（décentralisation théâtrale）運動的文化官員，並且促成了多個地方藝術中心的成立。

4 Régime de Vichy：維琪政權是第二次世界大戰期間，在德國佔領下的法國傀儡政府。

5 Pasqua：法國1986～1988，以及1993～1995年的內政部長。

6 法條內容如下：所有的法國公民，若是以直接或間接的方式，幫助以非法的方式進入法國、在法國旅行或是停留的外國人士，將被處以五年的徒刑並課以200,000法郎的罰金。

莫盧金最愛的摘句

劇場呈現的是整個世界。它談論著責任，遊戲，金錢，和平，笑容，戰鬥，愛，以及死亡。它讓無責任心的人學習到負責，讓渴望愛的人得到愛。

它會懲罰壞人，讓有紀律的人得到能力，讓懦弱的人得到勇氣，讓英雄得到力量，讓平庸者得到才智，讓智者得到智慧。

——婆羅多[1] ｜ 印度劇場宣言

事實上，劇場是一切創作的起源（genèse）。

——安東尼·亞陶 ｜ Antonin Artaud

寫作並不是描寫。繪畫並不是紀錄。擬真只是一種騙術。當我開始的時候，我的畫彷彿被藏在畫紙的下面，只不過被這些白色的灰塵遮住了。我所做的，只是把灰塵擦掉。我用小小的畫筆把藍色擦出來，然後是綠色，或是黃色。最後，當我把灰塵都清乾淨之後，畫就完成了。

——喬治·布拉克 ｜ George Braque

我們旅行不是為了樂趣，我們旅行是為了證實某件事情、某個夢境。

——山謬·貝克特 ｜ Samuel Beckett

在一個晴朗的下午，一隻鳥飛進了我的工作室。牠想要出去，但是找不到出去的路。牠焦慮地在牆壁與窗戶之間橫衝直撞。另一隻鳥也飛進我的工作室。牠先停在雕像座上稍作休息，然後再度飛起，輕鬆地找到通往天空的路。對藝術家來說也是一樣的。

——康士坦丁·布朗庫西｜Constantin Brancusi

時間總是會向不會好好利用它的人報復。

——諺語

人們說：「當運氣來敲門的時候，別忘了開門。」但是，爲什麼平時要把門關上呢？

——伊地斯·沙[2]

唯有透過皮膚才能讓形上學進入精神。

——安東尼·亞陶

創作並不難，難的是如何進入到創作的狀態。

——康士坦丁·布朗庫西

爲自己辯解最好的方法便是透過自己的作品。

——喬治·胡歐[3]

唯有當一個藝術家在冒險中，我才能感受到他。

——安東尼·塔皮耶斯[4]

為了要團結不同的種族與人民，必須要有創作。
——薄迦梵歌｜BHAGAVAD-GITA

我們無法畫靈魂，只能畫身體……
——保羅·塞尚｜Paul Cézanne

一個藝術家如果不好好發揮他的天賦，他就等於是一個懶惰的奴隸。
——瓦西里·康定斯基 [5]

當你恨你自己的時候，那是因為惡魔在作祟。
——伊地斯·沙

我到了七十三歲，才開始了解動物們、昆蟲與魚的真正形狀，以及植物與樹木的天性。因此，到了八十六歲，我將能夠真正穿透藝術的精隨。到了一百歲，我將能真正的到達完美的境界。然後，當我一百一十歲時，我才能夠畫出一道直線，一道代表生命的直線。
——葛飾北齋

治理國家，就跟煮一條魚是一樣的道理。
——老子

微笑，幸福也會跟著降臨。
——日本民謠

要讓人驚豔的條件，就是具體。
——傑利·唐卡 [6]

一個晚上，一個男人在自己家裡聽到有人走動的聲音。他起身，試圖點燃蠟燭好把四周看清楚。但是，製造聲音的小偷此時則來到他前面，每當他一將火點燃，小偷就快速的把火苗捏熄。男人以爲是蠟燭太潮溼了，點不起來，於是他也看不見就在眼前的小偷。同樣的，在我們心裡也有一個小偷，每當一有火苗燃起他便迅速將之熄滅，以至於我們什麼都看不到。
——伊地斯·沙。火苗

我的痛苦來自於：生命中缺乏了精神，而精神中缺乏了生命。
——安東尼·亞陶

注釋

1　BHARATA：根據印度經典《摩訶婆羅多》（Mahabharata），婆羅多是印度最偉大的國王，曾經統一今天印度、烏茲別克、阿富汗、塔吉克斯坦、吉爾吉斯坦、土庫曼斯坦與波斯的土地。

2　Idriss SHAH（1924～1996）：伊斯蘭蘇菲教派的思想家與研究者。出生於印度，父母來自阿富汗貴族家庭，從小在英國長大。他著有多部關於蘇菲教派的心理學、心靈成長、旅遊與文化研究書籍。

3　George Rouault（1871～1958）：法國野獸派與印象派畫家。也是版畫家、拓印家、素描家。

4　Antoni Tàpies（1923～）：西班牙畫家。他是西班牙自二次世界大戰之後崛起最知名的西班牙畫家。

5　Wassily Kandinsky（1866～1944）：俄國的畫家與美術理論家。

6　Jiri Trnka（1921～1969）：捷克偶戲大師、插畫家、電影與動畫導演。

莫虛金最愛的摘句

陽光劇團作品年表

1959.10.27　　巴黎學生戲劇協會（l'Association Théâtre des Etudiants de Paris）的成立。

1961.6.23　　演出亨利·博修（Henri Bauchau）的劇本《成吉思汗》（Gengis Khan）。演出地點為呂特斯競技場（Arènes de Lutèce）。

1964.5.29　　陽光劇團成立。

1964-1965　　演出高爾基（Gorki）的劇本《小布爾喬亞》（Les Petits-Bourgeois）。劇本改編為亞瑟·阿達莫夫（Arthur Adamov）。首演地點為蒙特市（Porte de Montreuil）的青年文化中心（Maison des jeunes et de la Culture），以及幕夫塔劇院（Théâtre Mouffetard）。

1965-1966　　演出由泰奧菲爾·戈遞耶（Théophile Gautier）的小說所改編的《法卡斯船長》（Capitaine Fracasse），編劇為菲利浦·雷歐塔（Philippe Léotard）。演出地點是荷坎蜜兒劇場（Théâtre Récamier）。

1967.4.5　　演出阿諾·維斯克（Arnold Wesker）的劇本《廚房》（Cuisine）。由菲利浦·雷歐塔改編。演出地點為蒙馬特馬戲團（Cirque Monmartre）。

1968.2.15　　演出《仲夏夜之夢》。改編者為菲利浦·雷歐塔。演出地點為蒙馬特馬戲團。
創作《巫婆樹，傑若姆與烏龜》（L'Arbre Sorcier, Jérôme et la Tortue）。凱瑟琳·達斯特（Catherine Dasté）導演，由薩圖維耶市（Sartrouville）的小學生共同創作。服裝設計為瑪莉－艾蓮·達斯特（Marie-Hélène Dasté）。演出地點為蒙馬特馬戲團。

1969-1970　　1969.4.25：陽光劇團與歐博富利耶社區劇院（Théâtre de la Commune d'Aubervilliers）合辦的集體創作《小丑》（Les Clowns）。演出地點是歐博富利耶社區劇院。

1970.1.26　　在艾麗樹·蒙馬特劇院（l'Élysée Montmartre）加演。

1970.8月底　　劇團進駐彈藥庫園區。

1970-1971　　1970.11.12：陽光劇團的集體創作《1789》。首演在米蘭的皮可羅劇院（Piccolo

Teatro）。加演在彈藥庫園區。

1972-1973	1972.5.12：陽光劇團的集體創作《1793》。彈藥庫園區。
1972.11.15	《1789》與《1793》在彈藥庫園區輪番加演，一直到1973年3月。
1974	《1789》的演出被拍成電影。由莫虛金執導，伯納・瑟茲曼（Bernard Zitzermann）攝影。
1975.3.4	《黃金年代》（L'Age d'or），陽光劇團的集體創作。彈藥庫園區。
1976-1977	《莫里哀》（Molière），由莫虛金編劇與執導，與陽光劇團一起拍攝的電影作品。攝影是伯納・瑟茲曼，音樂創作是雷奈・克雷門希（René Clémencic）。
1977-1978	1977.12.16：演出莫里哀的作品《唐璜》（Dom Juan）。由菲利浦・柯貝（Philippe Caubère）導演。在彈藥庫園區演出。
1979-1980	1979.5.4：《梅菲斯特或是關於一個演員的小說》（Méphisto ou le roman d'une carrière），改編自克勞斯・曼（Klaus Mann）的小說。由陽光劇團與比利時的新魯汶劇場工作坊劇團（l'Atelier Théâtral de Louvain-la-Neuve）合作，莫虛金導演。彈藥庫園區。演出的影像錄影由柏納・索柏（Bernard Sobel）掌鏡。
1981-1984	莫虛金翻譯莎士比亞系列劇本。
1981.12.10	《理查二世》，彈藥庫園區首演。
1982.7.10	《第十二夜》，亞維儂藝術節。之後在彈藥庫園區與上一齣戲輪番加演。
1984.1.18	《亨利四世》，在彈藥庫園區與前兩齣戲輪番演出。
1985-1986	1985.9.11：《柬埔寨王的悲慘但未完成的故事》（L'Histoire terrible mais inachevée de Norodom Sihanouk, Roi du Cambodge）首演。編劇是艾蓮・西蘇（Hélène Cixous）。彈藥庫園區。
1987-1988	1987.9.30：《印度之夢》（L'Indiade ou L'Inde de leurs réves），由艾蓮・西蘇編劇。彈藥庫園區。演出的影像錄影由柏納・索柏掌鏡。
1989	《神奇之夜》（La Nuit miraculeuse），由莫虛金與艾蓮・西蘇編劇，艾蓮・西蘇編寫對話，伯納・瑟茲曼攝影的電影。本片是由法國國家議會（l'Assemblée nationale）為慶祝法國人權宣言誕生兩百週年所委託拍攝的電影。

1990-1993　　《阿德里得家族》

1990.11.16　　尤瑞匹底斯（Euripide）的《伊菲格納亞在奧里斯》（Iphigénie à Aulis）在彈藥庫園
　　　　　　　區首演。劇本翻譯為尚・布拉克（Jean Bollack）

1990.11.24　　埃斯庫羅斯的《阿格曼儂》（Agamemnon）在彈藥庫園區首演。劇本翻譯為莫虛
　　　　　　　金。

1991.2.23　　埃斯庫羅斯的《奠酒者》（Les Choéphore）在彈藥庫園區首演。劇本翻譯為莫虛金。

1992.5.26　　埃斯庫羅斯（Eschyle）的《復仇女神》（Les Euménides）在彈藥庫園區首演。劇本
　　　　　　　翻譯為艾蓮・西蘇。

1993.5.15-6.6　《印度，父傳子，母傳女》（L'Inde, de père en fils, de mère en fille）演出。導演是哈
　　　　　　　吉・瑟堤（Rajeev Sethi）。本劇的想法是由莫虛金所提出。共有三十二位印度藝術家
　　　　　　　參與這次的演出（說書人、音樂家、舞蹈家、體操家、魔術師）。彈藥庫園區。

1994.5.18　　《違背誓言的城市》（La Ville parjure ou le réveil des Érinyes）。由艾蓮・西蘇所寫。
　　　　　　　這是與維也納藝術節（Weiner Festwochen）及艾克林豪森市的霍赫藝術節（Ruhr
　　　　　　　Festspiele de Recklinghausen）共同主辦的演出。彈藥庫園區。

1995-1996　　1995.6.10：演出莫里哀的劇本《偽君子》（Tartuffe）。在維也納（奧地利－維也納
　　　　　　　藝術節）。

1996-1997　　《夜太陽》（Au Soleil même la nuit），一部由艾瑞克・達爾蒙（Éric Darmon）、凱瑟
　　　　　　　琳・薇璞（Catherine Vilpoux）共同執導，在莫虛金的協同之下完成的電影。是由藝
　　　　　　　術電視頻道（La Sept ARTE）、阿卡爾電影公司（Agar Film & Cie）與陽光劇團所
　　　　　　　共同製作。這部電影是在彈藥庫園區拍攝，內容記錄了陽光劇團長達六個月的《偽君
　　　　　　　子》的排練過程，一直到首演為止。

1997-1998　　1997.12.26：《突然，無法入睡的夜晚》（Et soudain des nuits d'éveil）演出。這是
　　　　　　　陽光劇團集體創作的作品。還有艾蓮・西蘇協助。彈藥庫園區。

1998.7.24　　演出莎士比亞作品《終成眷屬》（Tout est bien qui finit bien）。伊瑞娜・布魯克
　　　　　　　（Irina Brook）導演。演出地點是亞維儂市的坎姆修道院（Cloître des Carmes）。

1999-2002 　根據艾蓮・西蘇所寫的戲《違背誓言的城市》（La Ville parjure ou le réveil des Érinyes）所拍成的電影。導演為凱瑟琳・薇璞。攝影為艾瑞克・達爾蒙。

1999.9.11 　《河堤上的鼓手：一個由演員所演出的古老偶戲文本》（Tambours sur la digue, sous forme de pièce ancienne pour marionettes jouée par des acteurs）。由艾蓮・西蘇所寫。彈藥庫劇團。

　　　　　《河堤上的鼓手》（Tambours sur la digue），一部由莫盧金所導的電影。由陽光劇團、貝雷媒體公司（Bel Air Media）、法國藝術頻道（ARTE France）、德國國家電視台（ZDF Theaterkanal）、法國國家教育資源中心（CNDP）共同製作。2001年於彈藥庫園區拍攝。

2003-2004 　《最後的驛站（奧德塞）》（Le Dernier Caravansérail [Odyssées]）演出。陽光劇團集體創作。

2003.4.3 　《殘酷的河流（第一部曲）》（Le Fleuve Cruel [première partie]）演出。

2003.11.22 　《起源與命運（第二部曲）》（Origines et Destins [seconde partie]）演出。於彈藥庫園區演出。由陽光劇團與霍赫三年展（Ruhrtriennale）共同製作。

2006 　《最後的驛站（奧德塞）》，一部由莫盧金所導的電影。攝影是尚-保羅・墨利斯（Jean-Paul Meurisse）。這部電影是由陽光劇團、貝雷媒體公司、法國藝術頻道與柏貝爾電視台（Berbère TV）共同製作。這部片2005年於彈藥庫園區拍攝。

2006 　《浮生若夢》（Les Ephemeres）。由陽光劇團演員共同創作。莫盧金導演。

2008 　《浮生若夢》（Les Ephemeres）電影。由伯納・瑟茲曼導演。陽光劇團、貝雷媒體公司與法國藝術頻道共同製作。2008年6月在聖・艾田恩大劇院（Palais des Spectacles de Saint-Etienne）拍攝完成。

2009 　莫盧金榮獲由挪威政府所頒發的國際易卜生獎，感謝她這一生對戲劇所做的貢獻。

2010.2.3 　《瘋狂願望的船難（清晨）》。根據艾蓮・西蘇的文字所做的集體創作。本作品由莫盧金發想。靈感啟發自儒勒・凡爾納（Jules Verne）的一本奇幻小說。

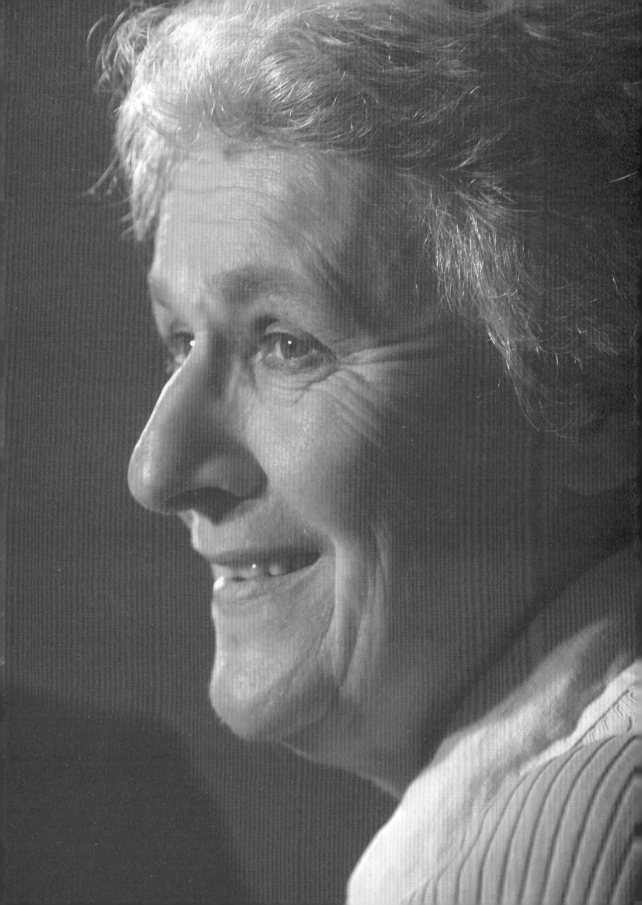

亞莉安・莫盧金：當下的藝術

作者　　　亞莉安・莫盧金、法賓娜・巴斯喀
譯者　　　馬照琪
校對　　　周伶芝
攝影　　　林敬原、許斌
編輯　　　林文理
美術設計　A⁺DESIGN

董事長　　郭為藩
發行人　　黃碧端
社長　　　邱大環
總編輯　　黎家齊
責任企劃　陳靜宜

發行所　　國立中正文化中心｜PAR表演藝術雜誌
讀者服務　郭瓊霞
電話　　　02-33939874
傳真　　　02-33939879
網址　　　http://www.ntch.edu.tw｜www.paol.ntch.edu.tw
E-Mail　　parmag@mail.ntch.edu.tw
劃撥帳號　19854013 國立中正文化中心

印製　　　國宣印刷有限公司
出版日期　中華民國一百年十二月
ISBN　　　978-986-03-0737-5
GPN　　　1010004392
定價　　　NT$420

國家圖書館出版品預行編目（CIP）資料

莫虛金：當下的藝術 / 亞莉安‧莫虛金,
　法賓娜‧巴斯喀著；馬照琪譯. -- 臺北市：
中正文化, 民 100.12
　　面；　公分
譯自：L'art du present
ISBN 978-986-03-0737-5（精裝）
1.劇場藝術 2.藝術評論 3.文集
981.07　　　　　　　　100026257